# RICE'S LANGUAGE of BUILDINGS

일러스트로 보는
영국 건축의 언어

hansmedia

지은이

# 매튜 라이스
## Matthew Rice

매튜 라이스는 매일 그림을 그리는 디자이너이자 일러스트레이터, 작가이다. 비데일즈 스쿨에서 미술을 배우고 첼시 아트 스쿨과 센트럴 스쿨 오브 아트로 진학했다.

매튜는 자신의 문구 회사인 '라이스 페이퍼'를 설립하기 전, 얼마 동안 데이비드 린리의 가구 회사에서 함께 일했다. 그의 전 부인인 엠마 브리지워터의 도자기 사업에도 참여했다. 한동안 그 회사를 운영하며 수많은 디자인을 제작했을 뿐만 아니라, 개인 작업도 해나갔다.

매튜는 건축 협회의 학생들을 포함하여, SPAB(고대 건물 보호 협회)의 장학생들 및 기타 민간 단체 등을 위해 수많은 워크숍을 진행했다.

주로 수채화로 작업했고, 건축에 관한 8권의 책을 쓸 때도 수채화를 사용했다. 가장 최근의 저서로는 『베니스』(2022)와 『로마』(2023)가 있다.

옮긴이

# 정상희

서울시립대학교 환경조각학과와 홍익대학교 대학원 미술사학과를 졸업했다. 오하이오 대학교에서 미술사와 영화이론 전공으로 박사과정을 수학했으며, 서울시립대학교 대학원 건축학과 박사과정을 수료했다. 아도크리에이션(ADOcreation, Inc)의 대표로 도시연구 기반 문화예술 및 디자인 기획 연구소를 운영하고 있으며, 가천대학교, 서울시립대학교, 성신여자대학교, 세종대학교, 홍익대학교 등에서 미학, 미술사와 건축사를 가르쳐 오고 있다. 또한 바른 번역 소속 번역가로도 활동하고 있다.

저서로는 『인천학연구총서 47. 인천의 장소 특정성: 걷기의 모빌리티와 도시를 경험하는 예술』, 『시카고와 인천, 시각예술로서 도시 읽기 I』, 『시각예술로서 도시 읽기 II −아시아 항구도시』 등이 있으며, 역서로는 『예술과 상품의 경계에 서다: 팝아트』, 『천사와 악마, 그림으로 읽기』, 『ART 아트 세계 미술의 역사』, 『죽기 전에 꼭 봐야 할 세계 건축 1001』 등이 있다.

# RICE'S LANGUAGE OF BUILDINGS

hansmedia

일러스트로 보는
영국 건축의 언어

1판 1쇄 인쇄  2023년 7월 13일
1판 1쇄 발행  2023년 7월 25일

지은이    매튜 라이스
옮긴이    정상희
펴낸이    김기옥

실용본부장   박재성
편집 실용1팀  박인애
마케터    서지운
판매 전략   김선주
지원     고광현, 김형식, 임민진

디자인    푸른나무 디자인
인쇄·제본   민언프린텍

펴낸곳    한스미디어(한즈미디어㈜)
주소     121-839 서울시 마포구 양화로 11길 13(서교동, 강원빌딩 5층)
전화     02-707-0337
팩스     02-707-0198
홈페이지   www.hansmedia.com
출판신고번호  제 313-2003-227호
신고일자   2003년 6월 25일

ISBN     979-11-6007-928-9  13650

책값은 뒤표지에 있습니다.
잘못 만들어진 책은 구입하신 서점에서 교환해 드립니다.

# CONTENTS

# INTRODUCTION

서문

본 글은 이 책의 두 번째 서문이다. 첫 서문은 이 책을 막 집필하기 시작했을 때 썼지만, 책을 완성하고 나서 보니, 내가 건축을 반도 이해하지 못했다는 것을 알았다. 왜냐하면 어디를 보든지, 어디를 가든지, 무엇을 하고 있든지, 바다를 항해할 때를 제외하고는 모든 곳에 건축이 있기 때문이다. 건축은 우리 삶의 배경이다. 우리를 둘러싼 화려하거나, 끔찍하거나, 감동적이거나, 또는 음산한 벽들, 우리가 지나가는 문, 우리가 결혼하거나 조부모님이 묻혀 있는 교회, 기차역으로 가는 길에 지나치는 것들 모두가 건축물이다.

나는 장편 영화를 한 편 보고 난 뒤 많은 이야기를 하는 것처럼 성당을 떠나면서도 그렇게 많은 이야기를 나눌 수 있도록 누구나 사용하기 쉬운 표현을 썼고, 이 책을 통해 그렇게 건축물에 대해 이야기할 수 있게끔 건축 관련 용어들을 알려주고자 한다. 하지만 건축물은 따로 보려 하지 않아도 항상 보이는 것이니 일부러 보러 가야 하는 영화와는 적절하게 비교가 되지는 않는 듯하다. 테이트 모던에서 블랙프라이어스 지하철역이나 더럼 대성당까지 걸으면서 옥스퍼드 한복판을 설명할 수 없다면 자동

차 보닛에서 차의 바퀴를 모르는 것과 같다. 건축물은 우리의 삶 가운데 자리하고 있다.

다소 무거운 시작일 수 있지만, 자동차의 역사는 단지 100여 년에 불과하나, 영국에는 1400여 년이 된 정교한 건축물이 존재한다. 로마의 건축물까지 포함한다면, 영국 건축물의 역사는 이보다 더 오래되었다. 색슨족 양식과 훨씬 더 시각적인 노르만 양식에서부터 고딕 양식, 르네상스 양식, 바로크 양식, 팔라디오 양식을 거쳐 빅토리아 여왕 시대에 이 모든 양식들이 재등장하고, 모더니즘의 엄격한 단순함까지 볼 수 있는, 그야말로 각양각색의 많은 건축물들이 존재한다.

이 책은 건축의 역사에 대한 것은 아니다. 각 장이 시대에 대한 소개로 시작되지만, 이는 그 뒤에 다루는 그림들을 문맥에 넣어 설명하기 위함이다. 이 그림들의 대상은 주로 이름이 알려지지 않은 건축물이나 건축물의 일부인데, 이는 순전히 각 시대의 건축의 언어를 설명하기 위한 것이다.

이러한 경우, 많은 부분을 생략할 수 있다는 점에서 드로잉이 사진보다 더 유용하다. 그렇게 함으로써 한두 가지의 핵심적 특징에 집중할 수 있다. 그러니 만약 드로잉에서 당신의 집 또는 당신이 알고 있는 여러 건축물의 창문이나 문이 사라진 것을 알아챘더라도 당황하거나 속상해하지 말기 바란다. 평면도는 건축물의 입면도만큼이나 중요하며 평면도를 통해 구조의 여러 요소들을 찾아볼 수 있지만, 이 책에서는 주로 입면도를 통해 건축물의 세부 요소들과 더불어 외부 장식 및 특징을 다룬다.

건축은 각 시대의 정치적 사건, 외교 정책, 전쟁, 분쟁, 정복을 반영한다. 건축은 여행, 문학, 신학적 열정에 대한 반응이며, 변화하는 학설의 물질적인 표명이다. 건축은 제국주의의 무기이며 힘의 상징이다. 19세기에는 건축물의 용도에 맞게 양식이 선택되었다. 그 예로 고대 로마, 고대 그리스의 건축 또는 고딕 양식에 대한 기독교의 영향 하에서 돌로 지어진 건축으로 사회적 가치를 전달했다. 교외 방갈로의 신고전주의식 현관이 비록 강화플라스틱으로 만들어졌다고 하더라도, 그 안에는 로마 제국의 힘을 담은 빌라와 같은 요소가 가득 포함되어 있다. 그것이 미국의 교외 지역 도처에 사용된 장식의 한 형태라는 것은 우연이 아니다. 마찬가지로, 교회의 새롭고 특징 없는 붉은 벽돌 상자는 어딘가에 단 고딕식 아치로 인해 당신이 무엇을 생각하든 이것이 교

회임을 분명히 해줄 것이다.

비트루비우스Marcus Vitruvius, 세를리오Sebastiano Serlio, 러스킨John Ruskin이 남긴 책들이 우리 건축의 외관을 바꿔놓았다. 카나본 경Lord Caernarvon과 하워드 카터Howard Carter가 1922년 투탕카멘의 무덤을 발견한 사건의 여파는 수많은 공장과 영화관 파사드에 반영되었고, 세계 대전에 대한 공포는 19세기 부흥 양식의 종말로 이어졌다.

책의 앞부분은 주로 교회 건축물과 관련된 것들을 다루게 될 것이다. 이는 튜더 왕가의 등장으로 서민 건축과 일부 고급 귀족의 집을 중심으로 큰 변화가 일어나기 전까지 중세 영국 교회의 중요성과 위상을 반영한다. 민주주의의 부상은 시민 건축물의 변화를 가져왔고, 해방된 자본주의의 궁극적 승리와 함께 위대한 건축 프로젝트로서 상업 프로젝트에 관심이 집중되었다. 버밍엄의 셀프리지 백화점과 같은 건축 공학의 진보된 업적을 보이는 현대 건물은 드물다.

이 책은 지역주의와 관련이 없다. 대부분의 지역적 차이는 건축적 풍토 차이의 변화, 즉 특정 지역의 건축물은 지역의 재료, 날씨, 경제적 요건, 관습을 반영한다. 이것들은 건축가에 의한 것이 아니라, 건축물 정면의 양식에 크게 관심이 없는 건축업자들이나 집주인의 결정에 따른 것이다. 하지만, 전형을 다룰 장의 경우, 건축 양식의 변화를 독자들이 가까이에서 직접 탐구할 수 있도록 하기 위해 주변에서 쉽게 볼 수 있는 유형의 집들을 선택해 다뤘다.

이 책은 영국 전역에 있는, 모든 시대의 건축물 사례를 적어도 한 가지 이상 다루고 있고, 가능한 한 공공 도로에서 쉽게 볼 수 있거나 대중에게 공개된 사례들을 사용하려고 노력했다. 물론 도시들에는 다른 지역보다 건축적으로 중요한 건축물이 많다(버밍엄이나 폭격과 전후의 치명적인 도시 계획으로 상처를 입은 다른 도시들을 제외하고). 런던은 다른 경쟁 도시보다 기하급수적으로 빠르게 성장함에 따라 자연스럽게 건축적 우위도 얻을 수 있었다. 맨체스터 북부 대도시가 수도에 도전하기 시작하거나, 리버풀, 브래드포드, 리즈, 또는 글래스고와 같은 다른 지역의 중심지들이 오늘날의 규모로 성장하기 시작한 것은 산업혁명의 두 번째 단계인 19세기 중반에 이르러서부터였다. 수백 년 동안 노리치와 브리스톨이 영국의 두 번째 도시였다. 바스와 같은 일부 도시에는 한두 시기에 만들어진 뛰어난 건축물이 있기도 하지만 그 외에는 거의 없다.

건축 투어는 계절에 따라 다를 수 있다. 진흙 발과 추운 날씨와 같은 분명한 이유로 내셔널 트러스트를 비롯한 많은 기관들은 10월 말부터 부활절까지는 문을 열지 않는다. 이것은 상당히 짜증스러울 수 있지만, 이해할 만한 규정이기 때문에 방문하기 전에 항상 먼저 확인할 것을 추천한다. 하지만 방문 목적이 외관을 보기 위해서라면, 외부에는 일 년 내내 접근이 가능하다는 점을 기억하자. 마찬가지로, 여름에는 종일 열려있는 일부 교회들이 겨울 동안은 문을 닫는다. 보통 키홀더(현관에 열쇠가 어디 있는지 알려주는 노트가 꽂혀있을 수 있다)를 쉽게 찾을 수 있지만, 뛰어난 외관을 가진 많은 교회들의 내부는 다소 음산할 수도 있다. 지난 150년이 넘는 세월 동안의 과도한 복원으로 인해 외부에 비해 내부가 실망스럽게 느껴질 수도 있다. 교회 안으로 바로 들어가지 말고 슬쩍 창문 너머로 안을 먼저 들여다보는 것도 좋겠다. 교회에 방문한다면, 기부금을 내는 것을 잊지 않기를 바란다. 거의 모든 교회들은 예산이 부족한 문제를 심각하게 겪고 있기 때문에 방문객들이 내는 1-2파운드가 모여 실질적인 도움이 된다.

그림을 그리거나 사진을 찍으면 본 것을 기억하는 데 도움이 될 것이다. 아무리 서툴더라도 그림을 그린다면 그리는 데 걸리는 시간 동안 당신의 마음에 당신이 본 것의 이미지를 분명히 담는 데 효과적이기 때문에 가장 추천하는 방법이다. 만약 사진으로 기록한다면, 다른 사람이 촬영한 사진을 받는 것보다 당신이 직접 촬영하는 것이 항상 더 유용하다. 이상하지만, 사실 사람들은 건축물 외형을 잘 찍지 않는다.

건축은 가구부터 도자기나 은식기까지도 분류에 포함되는 응용 예술 중 우선시되는 영역이다. 건축의 유행은 책 그림과 산업디자인에도 영향을 미쳤는데, 많은 건축가들은 이러한 부수적인 영역에서도 일을 한다. 언어를 배우면 소통을 할 수 있다. 물론 건축물과 건축가 자신들과의 소통이 아니라 당신의 친구나 자녀들과의 소통을 말이다.

이 책은 당신에게 건축물의 다양한 부분의 명칭을 알려줌으로써 작은 마디 조각과 하나의 점, 또는 그 삼각형의 왼쪽에 구부러진 무언가를 설명하면서 더듬거리지 않게 도와줄 것이다. 그래서 당신이 방문하는 어떠한 건축물에 대해서도 실제로 익숙해질 수 있게 해줄 것이다.

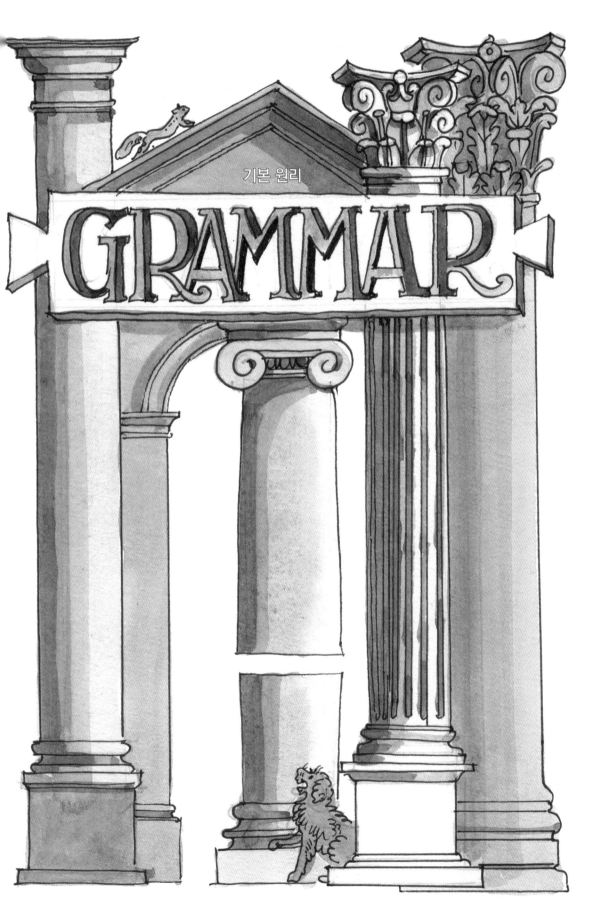

기본 원리

GRAMMAR

첫 장은 건축의 기본 원리와 몇몇 기본 구성 요소에 관한 것이다. 이 구성 요소들은 시대를 거쳐 반복해서 나타나는데, 이들은 양식으로 다시 사용되고, 발전되고, 되살 아나며, 모든 시대의 건축가들이 이 요소들을 차용하고 채택한다. 고전 양식(고대 로마 에서 사용된 건축 양식에서 유래된 양식)과 고딕 양식(12세기 유럽에서 시작된 뾰족한 양식), 두 주요 건축 양식의 특징은 이런 방식으로 반복된다. 경제적으로 뒷걸음질한 암흑기 의 훨씬 단순화되고 축소된 고전 양식은 로마네스크, 노르만 양식의 기둥, 주두, 배럴 볼트로 이어지고, 이탈리아 르네상스를 통해 다시 등장하여 16세기에 우리에게로 이 어졌다. 이후 기둥Column, 페디먼트Pediment, 코니스Cornice, 반원아치Rounded Arch는 완전 히 사라진 적이 없었다. 중세 영국의 대성당에서 첫 정점에 도달한 고딕 양식은 아우 구스투스 퓨긴Augustus Pugin과 그의 후계자들이 빅토리아 통치 시대에 두각을 나타내 는 시기인 16세기에서 19세기 초까지 하나의 희석된 형태로 계속되었다. 하지만 지금 까지 첨두형Lancet, 총화형Ogee, 3엽 장식Trefoil, 4엽 장식Quatre-foil, 용마루 장식Cresting, 덩굴무늬Crocketing는 건축적 성취의 많은 부분에 있어 조롱과 경멸을 받았음에도, 계 속해서 시각적으로 영국 건축물의 중요한 부분을 형성했다.

아마도 기본 원리는 적당하지 않은 단어일 것이다. 기본 원리는 반드시 따라야 하 는 엄격한 규칙의 집합으로 사소한 일탈도 피해야 하는 일련의 제도와 비율을 의미한 다. 건축이론가들은 이러한 혹평을 많이 했다. 위대한 건축 기둥 양식인 도리아식doric, 토스카나식tuscan, 이오니아식ionic, 코린트식corinthian, 콤포지트식composite 오더는 그러 한 규칙들 중 하나이지만, 각 양식은 세를리오, 미켈란젤로, 팔라디오Andrea Palladio, 챔 버스William Chambers의 예에서 볼 수 있듯이 사실상 상당히 다양하게 다뤄졌다. 게다가 건축가들은 이것들을 이용해 새로운 것을 만들어내기도 한다. 존 밴브루 경Sir John Van- brugh은 17세기 자신의 대저택을 지으면서 모든 기존 규칙을 어겼고, 찰스 코크렐Charles Cockerell이 옥스퍼드 대학교의 애쉬몰리언 박물관에 이오니아 양식을 사용한 것을 두 고 윌리엄 켄트William Kent나 그의 바로 전임자였던 격렬한 신고전주의자들은 저주라 고 느끼기도 했다.

그러나 규칙이 없다면, 우리는 그것을 깰 수 없고, 그럼 어디서 재미를 찾을까? 고 전 건축의 다양한 학파의 혁신인 이니고 존스Inigo Johns의 초기 팔라디오주의, 크리스

토퍼 렌 경Sir Christopher Wren의 바로크주의, 윌리엄 윌킨스William Wilkins의 엄격한 그리스주의 등을 완전히 이해하기 위해서는 규범에서 벗어난 일탈로 봐야 한다. 여기에는 여러 규칙이 있다. 로마 시대에는 다섯 가지 기둥 양식인 토스카나식, 도리아식, 이오니아식, 코린트식, 콤포지트식이 있다. 도리아식, 이오니아식, 코린트식은 각 방식이 약간의 차이는 있지만 고대 그리스에서 사용되었다. 각 오더는 주두Capital와 기단Foot이 있는 기둥을 포함하며 기둥이 지지하는 특정한 구조물 부분인 엔터블러처Entablature를 가지고 있다. 엔터블러처는 코니스, 프리즈Frieze, 아키트레이브Architrave로 구성된다. 이어서 그림으로 설명하겠지만, 각 부분들은 더 작은 구성 요소로 나뉜다.

토러스Torus와 스코샤Scotia와 같은 세부 요소들을 볼 때, 왜 이렇게 아주 작은 부분까지 이름을 알아야 하는지 의문이 들 수 있다. 하지만 특정한 건축물들과 그것들의 특이점들을 살펴볼수록 이와 같은 사소한 요소들이 과장, 누락, 조작되는 것이 각 건축물의 특징을 만든다는 것을 알게 될 것이다. 만약에 이 세부 요소들의 이름을 구체적으로 부를 수 없다면, 무엇이 이상하거나 흥미로운 것인지 설명할 수 없을 것이다.

마찬가지로 비례에도 규범이 있다. 기둥 몸체의 길이는 기둥 양식에 따라 다양하다. 도리아식과 토스카나식 기둥(기둥양식 중에 가장 낮은 기둥)의 길이는 기단에서 잰 기둥 몸체 너비의 일곱 배에 해당하며, 보다 세련되고 여성스러운 이오니아식 기둥은 여덟 배, 가장 세련된 코린트식과 다소 이상한 콤포지트식 기둥들은 아홉 배에 해당한다.

더욱 난해한 것은 기둥의 간격Intercolumniation 부분이다. 개별 기둥 사이의 거리는 기단에서 잰 기둥 지름의 배수로 측정한다. 기둥 간격에 따라 칭하는 명칭이 있다. 피크노스타일Pycnostyle은 1과 1/2배, 시스타일Systyle은 두 배를 의미하며, 가장 흔한 유스타일Eustyle은 2와 1/4배, 다이아스타일Diastyle은 3배, 애리오스타일Areostyle은 4배와 그 이상의 경우를 의미한다. 이런 기둥의 간격이 쓸데없어 보일 수도 있지만, 건축물의 입면도에 막대한 영향을 주며, 건물을 사용하는 실제 경험에도 큰 영향을 준다.

고전 건축물의 기준은 신전이나 개선문 또는 욕장이나 극장과 같은 고대의 특정 건축물에서 찾을 수 있다. 건축물은 이들 중 하나를 직접 인용하곤 하는데, '사우스 케니아의 보리스 신전에서 가져온 이오니아식 기둥을 사용한'과 같은 식으로 설명을

통해 인용을 언급한다. 이러한 직접 인용은 디자인에 대한 보증과 인용의 정확한 근거로 받아들여진다. 신전에서 가져온 건물 입구 위의 삼각형 부분인 페디먼트는 휘거나 (분절되거나) 또는 그 꼭대기 부분이 없어지기도(부서지거나) 한다. 개선문에는 기둥과 아치가 특별히 배열되기도 한다. 개선문에는 벽면기둥pilasters(건축물의 전면 전체에 붙어있는 가늘고 긴 기둥) 또는 붙임기둥engaged column 또는 부분 붙임기둥partially engaged column 이 만들어지기도 한다. 이 형태들을 정확히 보여주기 위해 24쪽 평면도 위에 그림으로 묘사했다. 여러 건축물 중에 콜로세움에서부터, 도리아식부터 코린트식까지 연이어 함께 건축물에 적용하는 방식이 생겼다.

이 모든 요소들은 책 내에서 여러 형태로 많이 다뤄질 것이다. 하지만 이것들은 모두 핵심 항목이며 기억해야 할 만한 것들이다.

고딕 건축의 부분은 다소 다르다. 최소한 18세기 말이나 19세기까지만 해도 실제 규정집이 없었다. 고딕 양식은 더 큰 규모의 구조를 만드는 방법들이 적용된 형태에 따라 계속 변화하는 양식이었다. 아치 모양은 배럴 아치에서 교차볼트, 둥근 천장을 잇는 서까래, 티에르스론으로 이어지며 매번 리브가 더 많아지고 정교해졌으며 마침내 부채꼴 둥근 천장의 매우 섬세한 구조로 이어졌다. 이 과정은 나중에 로마네스크 또는 노르만 양식이라 불린, 영국의 초기 고딕 양식의 변화, 즉 처음에는 서로 다른 형태의 아치가 도입되며 이후 뾰족한 첨두아치가 등장하고, 더 넓은 등변형으로, 그리고 마침내 두 개 또는 네 개의 얇은 중앙아치가 있는 양식으로 변화한 장식적인 수직 양식의 변화와 일치한다. 하지만 이 양식들이 간단하게 특정 날짜를 기준으로 서로 즉각적으로 전환 교체된 것은 아니라는 것을 알아야 한다. 오히려 여러 양식이 공존하기도 했으며, 때로는 100년까지 공존하기도 했다.

가장 초기 장식은 십자가, 개의 이빨, 기괴하고 그로테스크한 새의 부리와 같은 것으로 강력하고 기하학적이었다. 노르만 양식의 기둥 위에 짤막하게 얹혀있는 로마네스크 양식의 주두에서 볼 수 있는 잎사귀의 자연 형태는 코린트식에서 유래되었다. 로마네스크를 통해 고전에서 고딕으로 이어지고 있다는 사실의 예는 고대의 주두들을 7-8세기 바실리카에 실제 다시 사용한 로마의 초기 교회들에서 확인할 수 있다. 하지만, 차갑고 장식 없이 삭막한 노르만 양식의 교구 교회의 모습은 로마 포럼과는 거리

가 멀어 보이며, 주두의 잎사귀 모양은 교회나 수도원의 지붕에 오크나무로 조각된, 으르렁대는 다소 위협적인 모습의 이교도 남성('Green man'으로 불림)의 구불거리는 머리카락을 구성하는 오크나무 잎 모양이라기보다는 그보다 덜 조악한 아칸서스 잎의 소용돌이무늬처럼 보인다.

고딕 건축에서 가장 눈에 띄는 요소는 탑 또는 첨탑이다. 이것들은 방어라는 실용적인 필요와 멀리서도 보일 수 있길 바라는, 그래서 천국에 닿을 수 있기를 바라는 욕망을 효과적으로 해결한 결과물이다. 28-9쪽의 그림에서 교회에 붙어있는 다양한 형태의 첨탑들을 볼 수 있다. 어떤 것들은 장식 없이 평범한 모습이기도 하고, 어떤 것들은 비틀리고 잎사귀 모양으로 장식되어 첨탑이 위로 올라가는 것처럼 만들어지기도 했다. 때때로 첨탑의 선이 끊어지기도 하고 구멍이 나있기도 하며 또는 탑의 꼭대기에 더 작은 첨탑으로 만들어지기도 한다. 26-7쪽은 장식 요소에 대한 것이다. 이 장식 요소들은 모든 시대의 건축물에 사용되지만, 특정 시기에는 특히 잘 사용되었다. 소용돌이형 무늬와 노끈을 꼰 모양의 무늬는 팔라디안 건축의 전형적인 장식 요소이다. 용마루 장식과 같은 여러 모티브는 고딕 양식을 상징하는 약칭과 같이 사용되었다. 18세기와 19세기의 완벽한 고전적 비례와 형태를 가진 건축물들은 이와 같은 요소들을 더함으로써 '고딕풍'으로 만들어졌다.

16쪽은 층(수평면), 베이(수직면)와 같은 건축물의 구성 요소를 설명한다. 이 개념들은 '뉴마켓에 있는 이니고 존스의 프린스 숙소는 일곱 베이의 세 층짜리 건물로 세 번째, 네 번째, 다섯 번째 베이는 페디먼트 아래 튀어나온 구조이다.'라고 설명할 수 있는 것처럼, 구조를 쉽게 이해할 수 있게 해주므로 중요하다. 코니스 위층은 다락층이라 불린다. 지상 또는 지하에 위치한 가장 아래층은 지하층이다. 큰 창문이 있는 1층은 피아노 노빌레라고 부른다.

이 용어들은 모든 유형의 건축물을 설명하는 가장 기본적인 용어이며, 이것들이 정말 얼마나 유용한지 곧 알게 될 것이다.

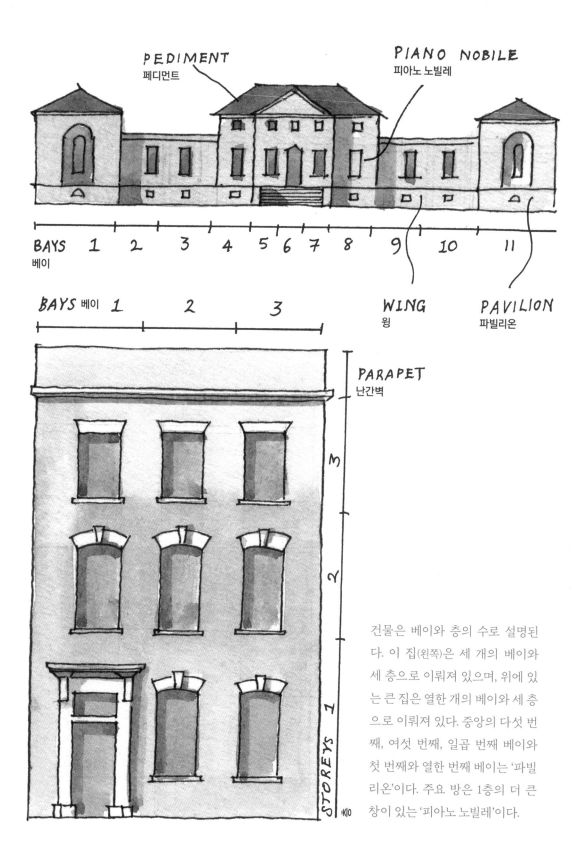

PEDIMENT
페디먼트

PIANO NOBILE
피아노 노빌레

BAYS 1 2 3 4 5 6 7 8 9 10 11
베이

WING
윙

PAVILION
파빌리온

BAYS 베이 1 2 3

PARAPET
난간벽

STOREYS 1 2 3

건물은 베이와 층의 수로 설명된다. 이 집(왼쪽)은 세 개의 베이와 세 층으로 이뤄져 있으며, 위에 있는 큰 집은 열한 개의 베이와 세 층으로 이뤄져 있다. 중앙의 다섯 번째, 여섯 번째, 일곱 번째 베이와 첫 번째와 열한 번째 베이는 '파빌리온'이다. 주요 방은 1층의 더 큰 창이 있는 '피아노 노빌레'이다.

PEDIMENT
페디먼트

CORNICE
코니스

TYMPANUM
팀파늄

FRIEZE
프리즈

KEYSTONE
머릿돌

VOUSSOIR
홍예석

PILASTER
벽면기둥

PLINTH
주추

THIS WHOLE THING IS CALLED an AEDICULE
이 전체를 애디큘러AEDICULE라고 부른다.

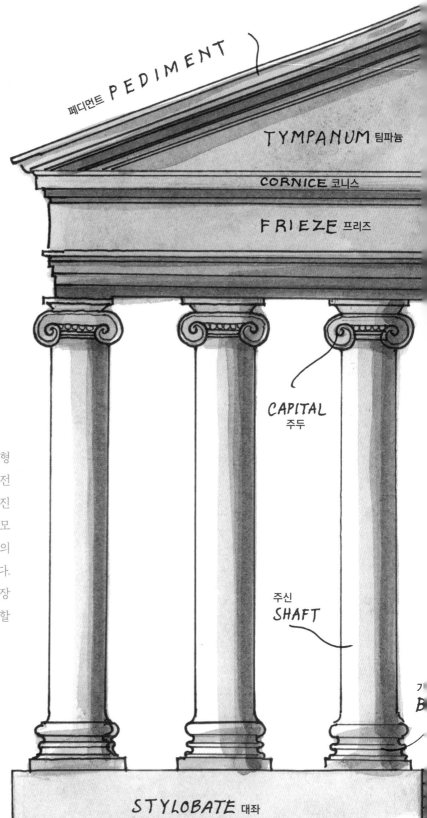

페디먼트 P E D I M E N T

TYMPANUM 팀파늄

CORNICE 코니스

F R I E Z E 프리즈

CAPITAL
주두

두 가지 고전 건축물의 유형
이다. 여기 그려진 것은 신전
의 전면이고 19쪽에 그려진
것은 '개선문'이다. 두 가지 모
두 로마 양식이며 대부분의
고전 건축물에서 나타난다.
이 부분들은 계속해서 등장
하기 때문에 알고 있어야 할
것들이다.

주신
SHAFT

기
B

STYLOBATE 대좌

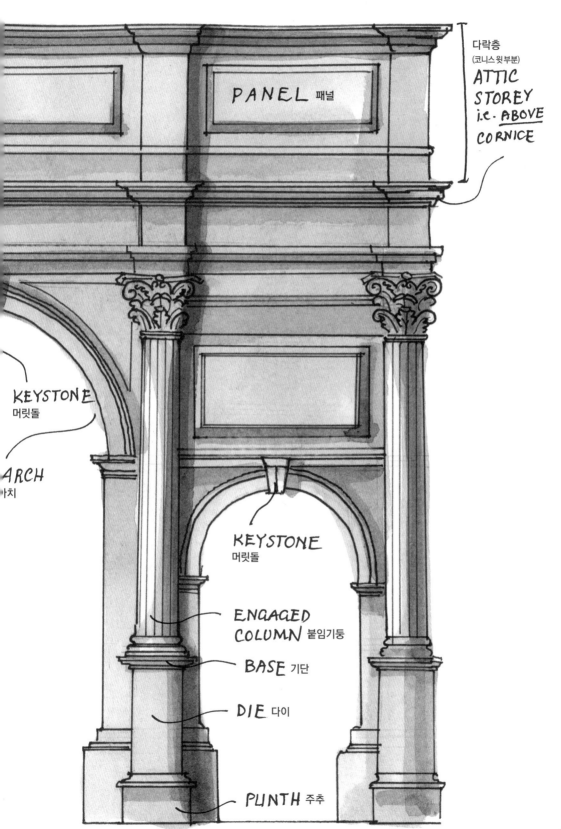

PANEL 패널

다락층
(코니스윗부분)
ATTIC
STOREY
i.e. ABOVE
CORNICE

KEYSTONE
머릿돌

ARCH
아치

KEYSTONE
머릿돌

ENGAGED
COLUMN 붙임기둥

BASE 기단

DIE 다이

PLINTH 주추

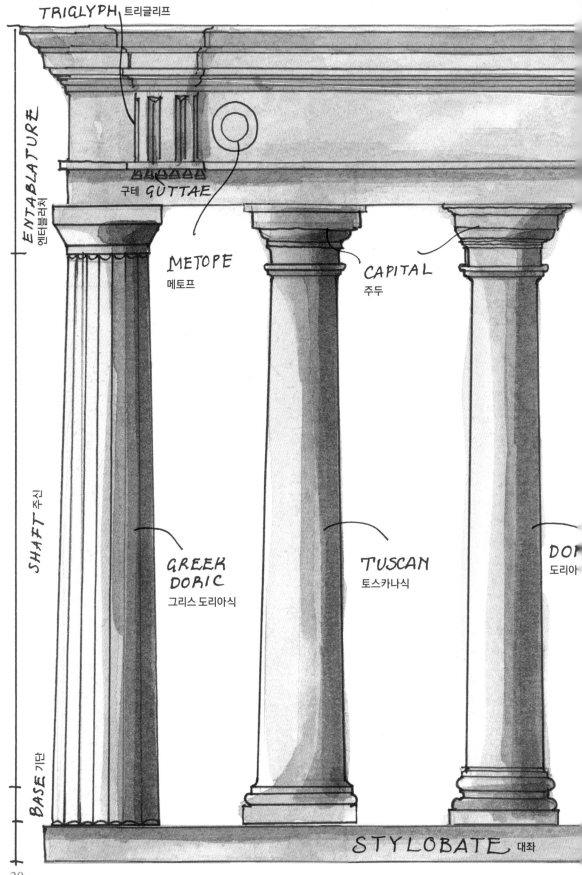

TRIGLYPH 트리글리프

GUTTAE 구테

METOPE 메토프

CAPITAL 주두

GREEK DORIC 그리스 도리아식

TUSCAN 토스카나식

DOI 도리아

ENTABLATURE 엔터블러처

SHAFT 주신

BASE 기단

STYLOBATE 대좌

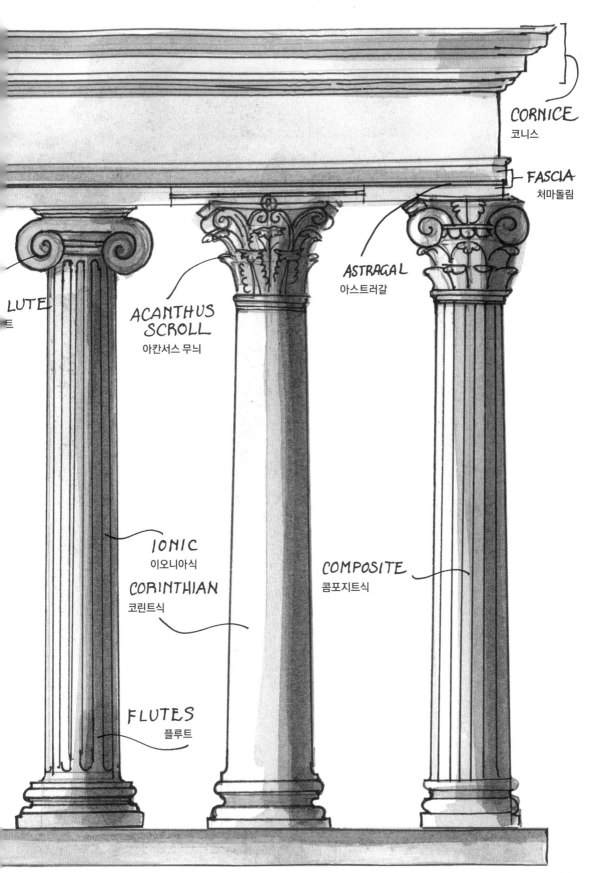

CORNICE
코니스

FASCIA
처마돌림

ASTRAGAL
아스트러갈

LUTE
트

ACANTHUS
SCROLL
아칸서스 무늬

IONIC
이오니아식

CORINTHIAN
코린트식

COMPOSITE
콤포지트식

FLUTES
플루트

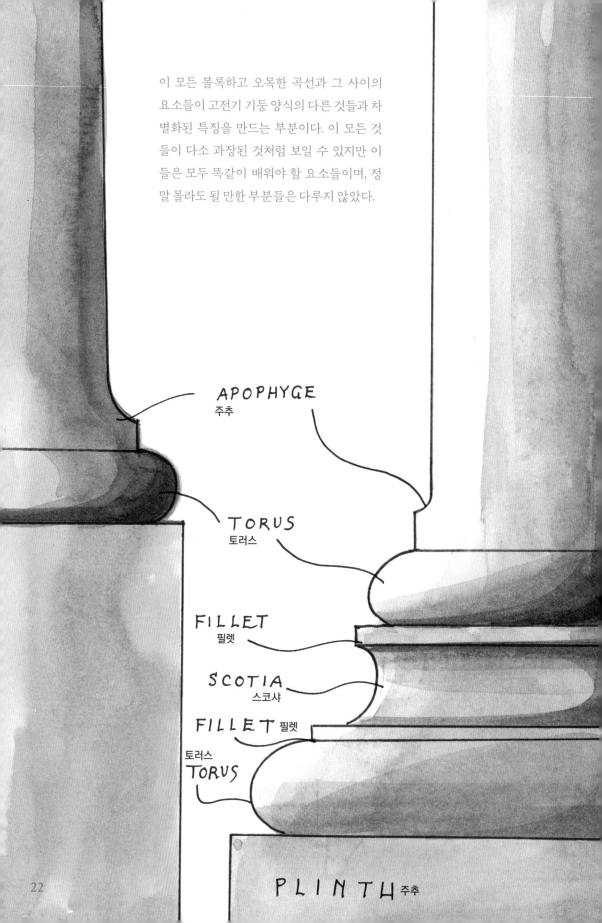

이 모든 볼록하고 오목한 곡선과 그 사이의 요소들이 고전기 기둥 양식의 다른 것들과 차별화된 특징을 만드는 부분이다. 이 모든 것들이 다소 과장된 것처럼 보일 수 있지만 이들은 모두 똑같이 배워야 할 요소들이며, 정말 몰라도 될 만한 부분들은 다루지 않았다.

APOPHYGE
주추

TORUS
토러스

FILLET
필렛

SCOTIA
스코샤

FILLET 필렛

토러스
TORUS

PLINTH 주추

22

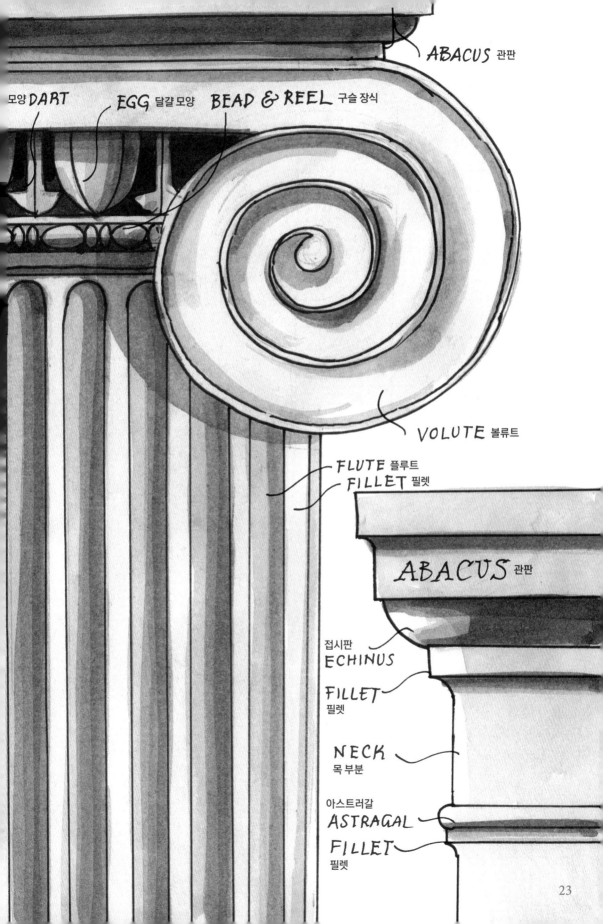

모양 DART

EGG 달걀 모양

BEAD & REEL 구슬 장식

ABACUS 관판

VOLUTE 볼류트

FLUTE 플루트
FILLET 필렛

ABACUS 관판

접시판
ECHINUS

FILLET
필렛

NECK
목 부분

아스트러갈
ASTRAGAL

FILLET
필렛

23

FRIEZE 프리즈

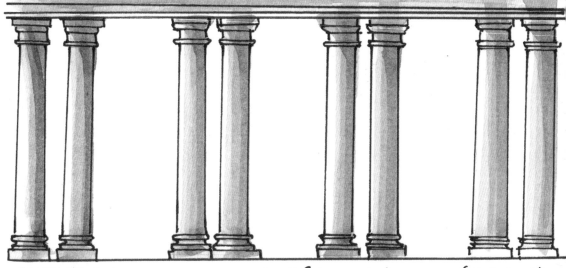

COUPLED COLUMNS 배합기둥

COFFER (if in Ceiling) PANEL (if in Wall)

코퍼(천장에 있을 경우)      패널(벽에 있을 경우)

PILASTER    벽면기둥

ENGAGED COLUMN    붙임기둥

COLUMN    기둥

왼쪽의 세 그림은 위부
건축물과 기둥의 관계
보여준다. 벽면기둥(ㅂ
로부터 아주 살짝만 튀어니
형태), 붙임기둥(벽에 붙
지거나 부분적으로 들어긴
태) 그리고 독자적으로
있는 기둥이다.

＊ THESE ↑ are drawn in PLAN

* 이것들은 도면에 그려진다.

난간      난간
BALUSTRADE ) RAIL

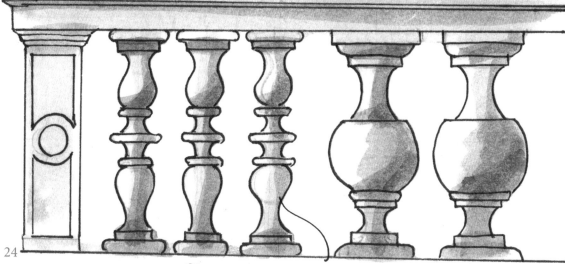

24

RENAISSANCE BALUSTER 르네상스식 난간동자

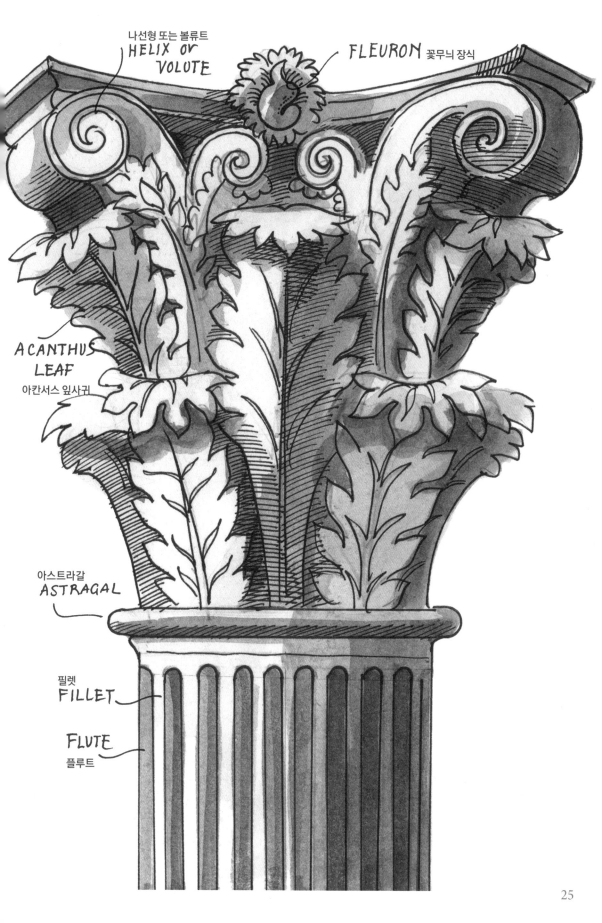

나선형 또는 볼류트
HELIX or VOLUTE

FLEURON 꽃무늬 장식

ACANTHUS LEAF
아칸서스 잎사귀

아스트라갈
ASTRAGAL

필렛
FILLET

FLUTE
플루트

25

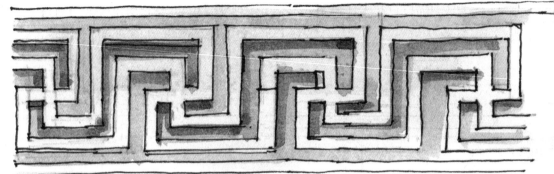

DOUBLE GREEK KEY 이중 격자무늬

EGG & DART 달걀과 다트 모양

GREEK KEY (or FRET) 격자무늬(또는 뇌문)

BEAD & REEL 구슬 장식

VITRUVIAN SCROLL 파형 소용돌이 모양

GUILLOCHE 길로슈

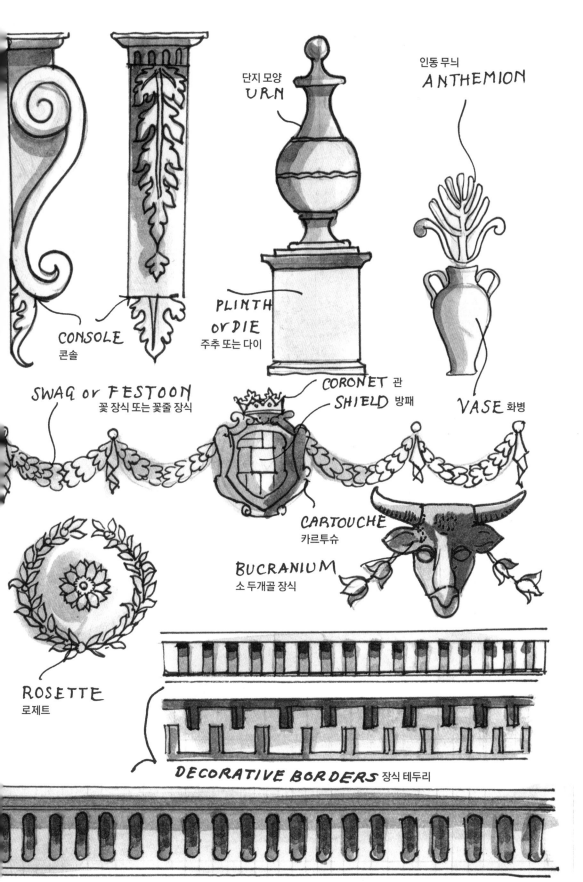

CONSOLE
콘솔

단지 모양
URN

PLINTH
or DIE
주추 또는 다이

인동 무늬
ANTHEMION

ANTHEMION

CORONET 관
SHIELD 방패

VASE 화병

SWAG or FESTOON
꽃 장식 또는 꽃줄 장식

CARTOUCHE
카르투슈

BUCRANIUM
소 두개골 장식

ROSETTE
로제트

DECORATIVE BORDERS 장식 테두리

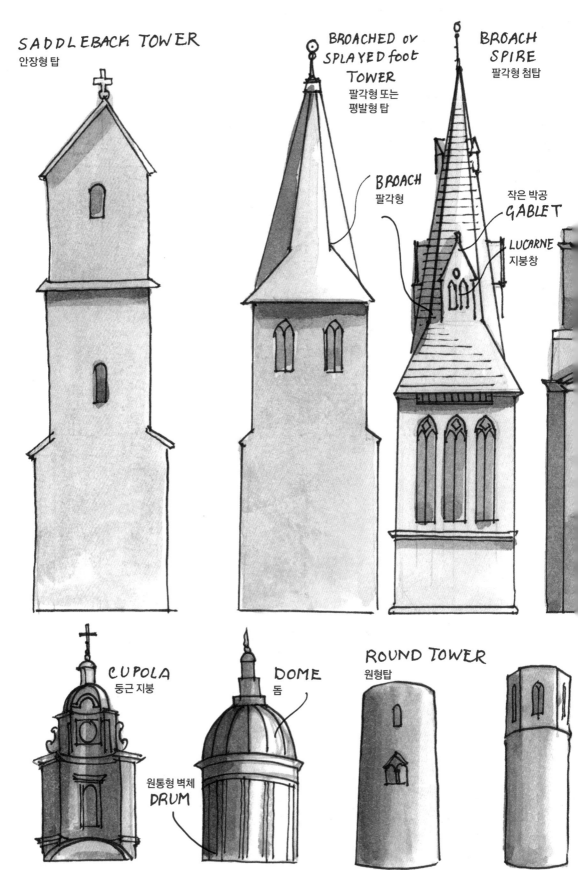

SADDLEBACK TOWER
안장형 탑

BROACHED ov SPLAYED foot TOWER
팔각형 또는 평발형 탑

BROACH SPIRE
팔각형 첨탑

BROACH
팔각형

작은 박공
GABLET

LUCARNE
지붕창

CUPOLA
둥근 지붕

DOME
돔

원통형 벽체
DRUM

ROUND TOWER
원형탑

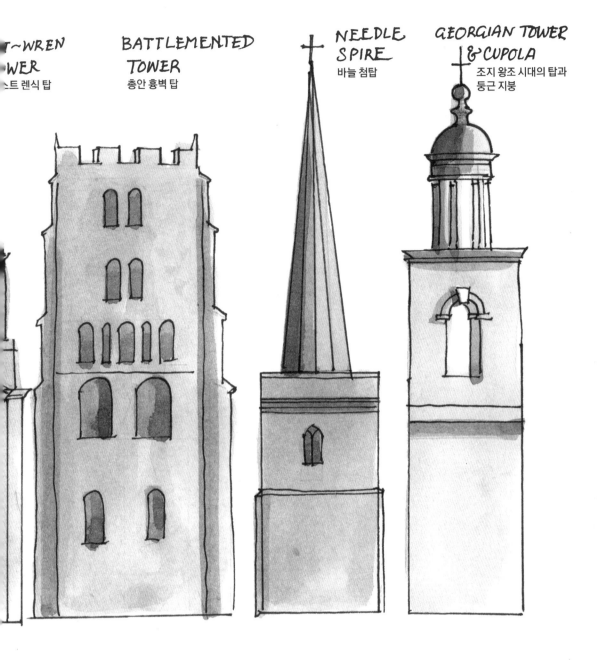

~WREN
WER
트 렌식 탑

BATTLEMENTED
TOWER
총안 흉벽 탑

NEEDLE
SPIRE
바늘 첨탑

GEORGIAN TOWER
& CUPOLA
조지 왕조 시대의 탑과
둥근 지붕

OUND TOWER with
~ later OCTAGONAL TOP
상단 팔각형 원형탑

고딕 또는 고전기의 모든 건축에 사용된 주요 탑, 첨탑, 돔, 둥근 천장 일부이다. 교회 탑은 지역마다 다르다. 원형탑에 대해서는 구할 수 있는 돌의 형태가 저러한 종류밖에 없었다는 식의 터무니없는 얘기도 많이 있지만, 단지 또 하나의 양식으로 봐야 할 것이다.

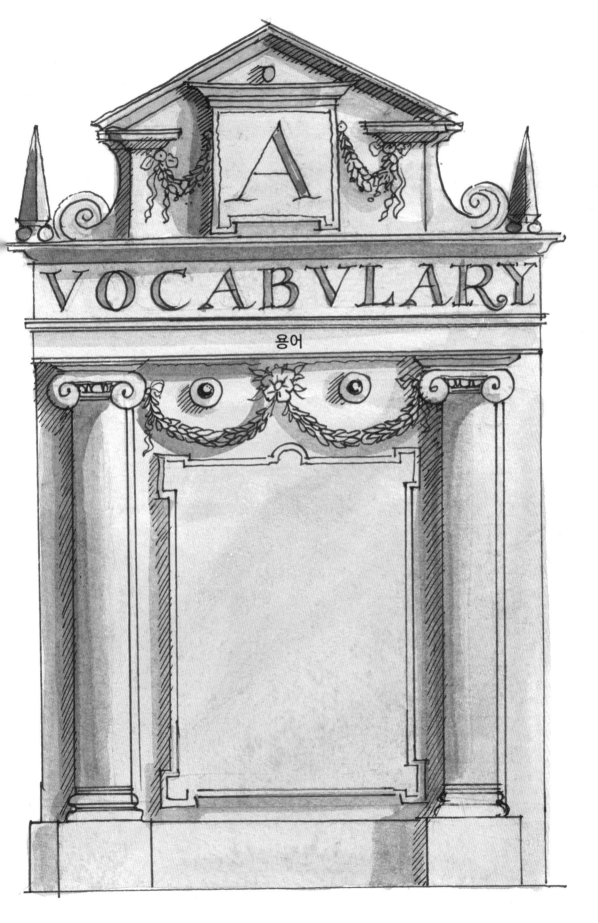

# A

## VOCABVLARY

용어

## 중세 시대  1066-1307

암흑기는 서기 450년 영국에 대한 로마 통치가 끝난 시기와 1066년 노르만족의 점령 직전까지의 시대를 설명할 때 사용하는 용어이다. 이 시대의 기념비 중 오늘날 영국에 남아있는 것은 그리 많지 않다. 색슨 교회Saxon churches, 노샘프턴셔의 브릭스워스Brixworth와 얼스 바턴Earls Barton, 에식스의 브래드웰Bradwell, 더럼주의 에스콤Escomb, 윌트셔의 브래드포드온에이본Bradford-on-Avon과 일부 도시에 소수 남아있다. 켄트의 도버 성Dover Castle과 같이 대부분 후기 건축물에 속한 석재 건축 일부가 있지만 일반적으로 많이 남아있지 않다.

　물론 건축적 가치가 있는 것들까지도 남아있는 것이 얼마 없다는 의미는 아니다. 영국은 켈트 후손들이 아니더라도 당시의 기준으로 보면 인구 밀집도가 상당히 높았다. 오늘날까지 많은 구조물들이 남아있지 못한 것은 무엇보다도 당시 건축들이 파손되기 쉬운 나무로 주로 만들어졌기 때문이라고 할 수 있다. 그러나 당시의 중요한 건축물들은 모두 기독교적이거나 방어용이었을 것이라고 추측해 볼 수 있다. 실제로 이

러한 상황은 헨리 8세가 1530년대에 수도원을 해산함에 따라 당시 건축물들이 개인 소유로 돌아가, 영국 전체의 사회적 패턴이 바뀌며 비로소 변화가 일어나기 시작했다.

'강하다'는 표현은 노르만 건축물을 설명할 때 사용하곤 한다. 프랑스 북부에서 온 이 전前 바이킹 왕조는 영국을 지배하기 위해 분명히 엄청난 힘이 필요했을 것이다. 방송이나 신문이 없었던 시대에는 노르만족 침략자의 힘을 전파하는 방법이 필요했을 것이고, 석조 건축물이 일부 그러한 역할을 했다. 런던의 화이트 타워White Tower나 도버성처럼 공격하기 어렵고 우세한 방어를 펼친 체제는 앵글로색슨족의 자유 투사에게 압도적으로 위협적이었을 것이다. 노르망디 캉Caen의 채석장에서 캐온 돌을 사용한 구조물은 이러한 힘을 더욱 강조하는 역할을 했다. 원형 아치, 로마네스크식 아치, 노르만식 아치는 노르만 건축물의 핵심 요소이다. 이것은 영국에서는 비교적 새로운 특징이었지만, 유럽 본토에서는 고대 로마 시대부터 잘 정립된 전통이었다. 로마의 약탈과 함락에 따른 분산화와 일반적인 혼란 안에서, 건축적으로나 군사적 또는 정치적으로나 도시에 감화를 주는 것을 채택한다는 것은 권위와 권력의 중심을 차지할 수 있는 방법으로 여겨졌다. 768년에서 814년까지 프랑크 왕국을 지배했던 카롤루스 대제라는 호칭은 이방인 왕으로서 자신의 위대함을 강조하고자 하는 의도를 담은 것으로 그는 800년에 로마 황제로 즉위했다. 그래서 로마네스크 아치, 개선문의 구성 요소와 보다 더 상징적인 의미로 로마의 바실리카의 아케이드의 구성 요소는 정치적으로나 구조적으로나 카롤링거 시대 건축물의 주요 구성 요소가 되었다. 200년 뒤 이는 노르만족 국왕인 윌리엄 1세의 새로운 열망의 상징으로 다뤄짐으로써 이와 같은 건축적 요소들은 황제의 지위를 강조하는 과정의 수단들로 지속적으로 이어졌다.

하지만 로마인들은 아치를 지탱하는 기둥의 주두에 자신들의 장식을 남겨둔 반면에, 노르만인들은 아치 자체를 장식했다는 차이가 있다. 이들은 반원의 아치 중심에 송곳니 자국, 별, 갈매기형 선을 넣어 즉각적으로 알아볼 수 있는 노르만식의 출입구를 만들었다.

노르만 양식과 로마네스크식 건축물의 전반적인 인상은 호전적인 힘이 느껴진다. 이러한 느낌은 거대한 벽, 비교적 작은 창문 입구들, 강하고 때로는 다소 낮고 폭이 넓은 기둥에서 찾을 수 있다. 이러한 건축 양식은 노르만 대성당 건축물에는 확실하게

적용이 되었지만, 군용 건축물에는 적용되지 않았다. 초기 노르만 주교들은 상당히 호전적이었다. 바이외의 주교이자 켄트의 백작이었던 오도Odo는 바이외 타피스트리에 전곤mace(끝에 못 같은 것이 박힌 곤봉 모양의 옛날 무기 — 역자주)을 들고 서있는 모습으로 등장한다. 이는 주교가 다른 기사들처럼 칼을 들고 팔이나 머리를 잘라 베는 것을 금지한 교회법에 따라 손에 드는 무기의 종류를 선택한 것이다. 더럼의 주교는 공작에 준하는 팔라틴 주교였는데, 이는 그들 북쪽의 상당한 영토의 법과 질서를 유지하고 자신들의 왕을 위해 군대를 키울 책임까지도 있음을 의미한다. 이후 14세기의 노리치의 주교였던 헨리 르 데스펜서Henry de Despenser는 완전 무장을 한 모습으로 그림에 그려졌고, 실제로 1381년 농민 반란을 진압하기도 했다. 중세 초기의 위대한 성직자들은 자기희생적인 고행자들이었다. 그들과 그들의 교회는 노르만족 식민지화의 대리인이었으며, 그들의 교회들은 그 식민지화의 가시적 표명이었다. 노르만 지배의 첫 백 년 동안 수천 개의 교회가 처음으로 돌로 지어져, 통치의 가치와 그것의 의심할 여지없는 권력이 직접적으로 영국 시골의 앵글로색슨 교구에 주어졌음을 드러냈다.

현존하는 영국 내의 건축물 수는 더 적지만 보통 수도원 복합 건물이나 방어를 위한 구조였던 것의 일부이기 때문에, 이것들은 남아있는 것들 중 가장 큰 건축물이다. 예를 들면 노포크의 캐슬 라이징Castle Rising이 있다. 윌리엄 달비니William D'albini의 이 건축물은 당시 강력했던 또 한 명의 남작이 지은 것으로, 그의 엄청난 부에 대한 표현이었다. 이 건축물은 계단을 통해 밖에서 안으로 이어지며 두 개의 중간 문을 통해 노르만식 출입구로 이어지는 거대하고 놀라운 모습으로 남아있다. 이렇게 극적으로 입구까지 이어지는 귀족의 건축물의 모습은, 헨리 1세의 미망인과 결혼했으며 지역의 거물이었던, 달비니가 12세기 영국 사회에서 얼마나 중요한 인물이었는지를 반영한다. 캐슬 라이징은 노르만 교회의 건축 언어를 사용해 달비니의 위상을 과시한다. 링컨셔의 부스바이 패그넬Boothby Pagnell과 같은 작은 저택은 실제로 철저하게 방어적이지 않더라도 최소한 방어는 할 수 있는 건축물이다. 1층에 개인실을 두고 그 아래에 수장고를 두는 것은 사회가 완전히 평화롭지 않다는 것을 시사한다.

토마스 릭맨Thomas Rickman은 중세 교회 건축에 대해 연구한 건축역사학자이다. 또한 그는 건축가가 되었고 19세기 초에 많은 위원회의 고딕 교회들을 설계했다. 그는

노르만, 초기 영국 양식Early English, 장식 양식Decorated, 수직 양식Perpendicular과 같은 중세 교회 건축의 양식을 분류하는 용어를 만든 사람이다. 장식 양식과 수직 양식은 다음 장(46쪽)에서 다룰 주제이다. 그는 중요한 양식 변화를 논하는데, 그중 첫 번째는 노르만식 원형 아치를 버리고 12세기 중반 프랑스에서 사용하기 시작한 뾰족한 또는 고딕식 아치로 대체한 것이다. 그것은 단순히 아치의 형태를 바꾸는 문제가 아니라, 완전히 새롭고 보다 정교하게 건축의 체계를 바꾸는 것이었다. 새로운 고딕 성당이나 교회는 빛을 중요하게 다루길 원했고, 그래서 빛이 들어올 수 있는 공간의 수와 크기를 늘릴 수 있는 방법이 중요해졌다. 창문은 더 커졌고, 창문들 사이는 플레이트 트레이서리로 구분되었다. 또한 구조의 한계도 가벼움을 통해 이뤄냈다. 무거운 배럴 볼트 또는 나무 천장은 교차 궁륭, 나중에는 서까래 볼트로 교체되었다. 돌의 대조적인 색상, 특히 세련된 퍼백Purbeck 대리석을 사용해 인테리어에 시각적으로 더 명확한 효과를 가져왔고, 기둥들은 마치 가늘게 연결된 축의 집합으로 만들어진 것과 같은 느낌을 주었다. 고딕 대성당은 하나의 뼈대 요소가 다음 것을 지탱하고, 살과 같은 돌벽이 그 사이를 채우고 있는 것과 같이 마치 골격처럼 느껴지는 구조로 만들어졌다.

성당은 중세 영국의 지배적인 권력인 수도원의 토대와 연결되어 있다. 수녀원과 수도원은 매우 부유했고 처음에는 베네딕트회, 즉 프랑스의 클뤼니에 있는 중요 수도원에 건축적으로 기반을 두고 있었다. 후에는 베네딕트회의 사치스러운 세속성에 대한 반향으로 시토회가 창설되었다. 이 금욕적인 수도사들은 리보Rievaulx와 틴턴Tintern과 같은 외진 지역에 (결국 낭만적으로 받아들여지지만) 자리를 잡았다. 베네딕트회 수도원은 성문, 교회, 회랑, 수도원장 숙소, 사제단 회의장, 식당, 부엌, 기숙사와 다양한 상점들, 민간 건물과 농장 건물 등으로 이뤄져 있었다. 오늘날 옛 수도원 구역을 방문했을 때 각 건물이 무엇인지 알아내는 데 종종 어려움을 겪기 때문에 이 건축들에 대해 설명하고자 한다.

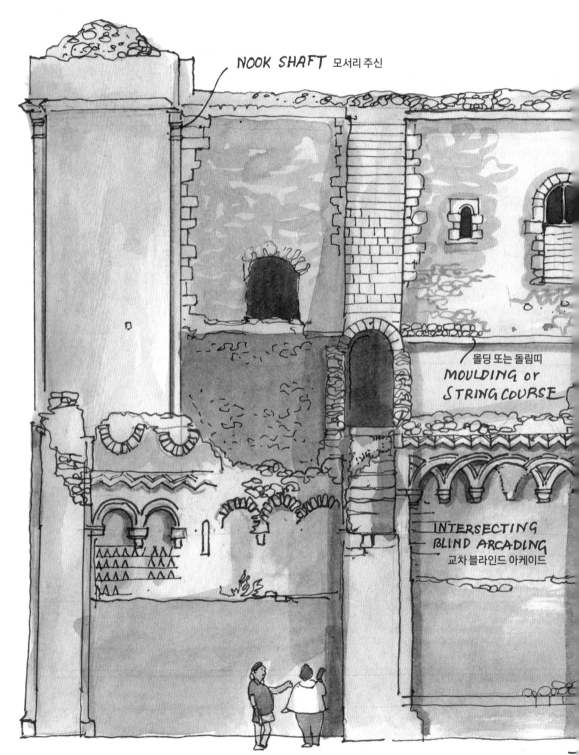

NOOK SHAFT 모서리 주신

몰딩 또는 돌림띠
MOULDING Or
STRING COURSE

INTERSECTING
BLIND ARCADING
교차 블라인드 아케이드

주추 PLINTH

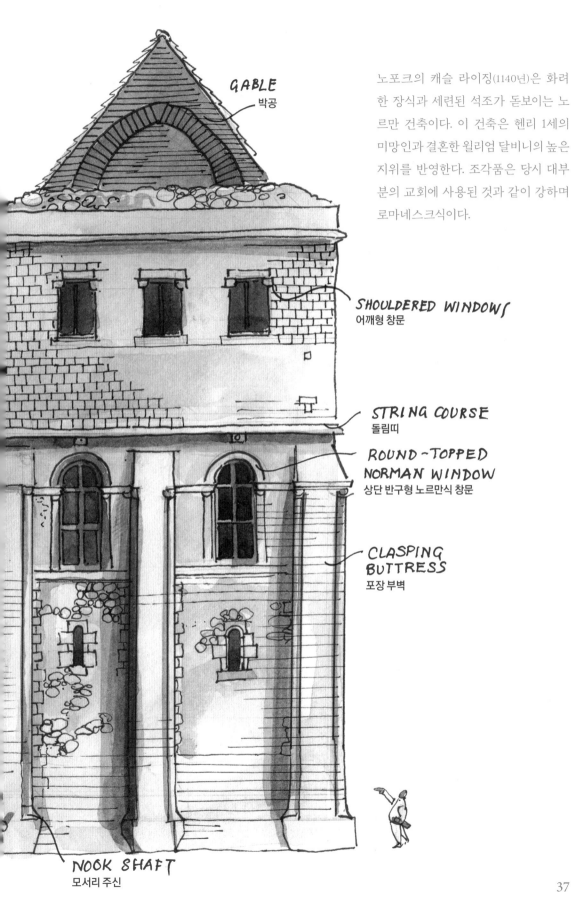

GABLE
박공

SHOULDERED WINDOWS
어깨형 창문

STRING COURSE
돌림띠

ROUND-TOPPED
NORMAN WINDOW
상단 반구형 노르만식 창문

CLASPING
BUTTRESS
포장 부벽

NOOK SHAFT
모서리 주신

노포크의 캐슬 라이징(1140년)은 화려한 장식과 세련된 석조가 돋보이는 노르만 건축이다. 이 건축은 헨리 1세의 미망인과 결혼한 윌리엄 달비니의 높은 지위를 반영한다. 조각품은 당시 대부분의 교회에 사용된 것과 같이 강하며 로마네스크식이다.

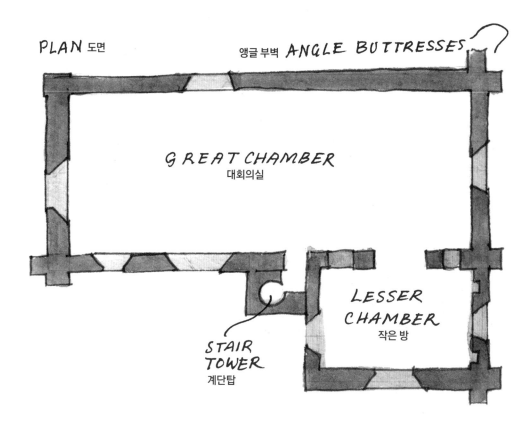

PLAN 도면

앵글 부벽 ANGLE BUTTRESSES

GREAT CHAMBER
대회의실

LESSER
CHAMBER
작은 방

STAIR
TOWER
계단탑

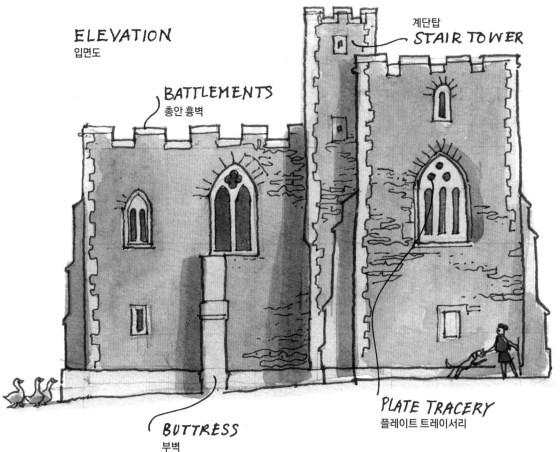

ELEVATION
입면도

계단탑
STAIR TOWER

BATTLEMENTS
총안 흉벽

PLATE TRACERY
플레이트 트레이서리

BUTTRESS
부벽

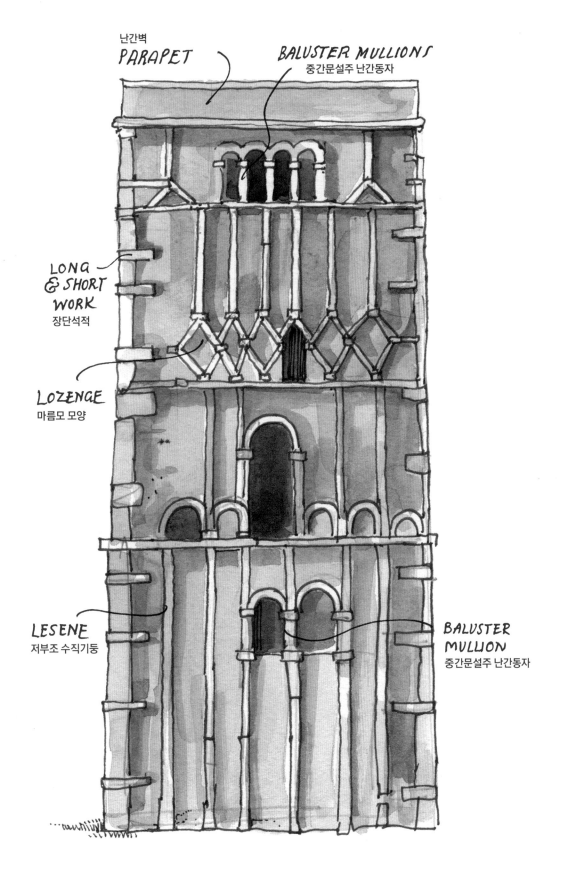

난간벽
PARAPET

BALUSTER MULLIONS
중간문설주 난간동자

LONG
& SHORT
WORK
장단석적

LOZENGE
마름모 모양

LESENE
저부조 수직기둥

BALUSTER
MULLION
중간문설주 난간동자

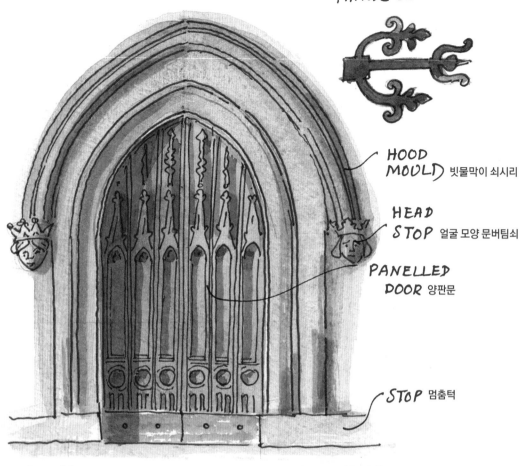

HINGE 경첩

HOOD MOULD 빗물막이 쇠시리

HEAD STOP 얼굴 모양 문버팀쇠

PANELLED DOOR 양판문

STOP 멈춤턱

DOG'S TOOTH 송곳니 모양

NAILHEAD 못대가리 모양

BILLET 장작 모양

LOZENGE 마름모 모양

CHEVRON 갈매기 모양

BEAKHEAD 뱃머리 모양

* These are all MOULDINGS

* 이것들은 모두 몰딩이다.

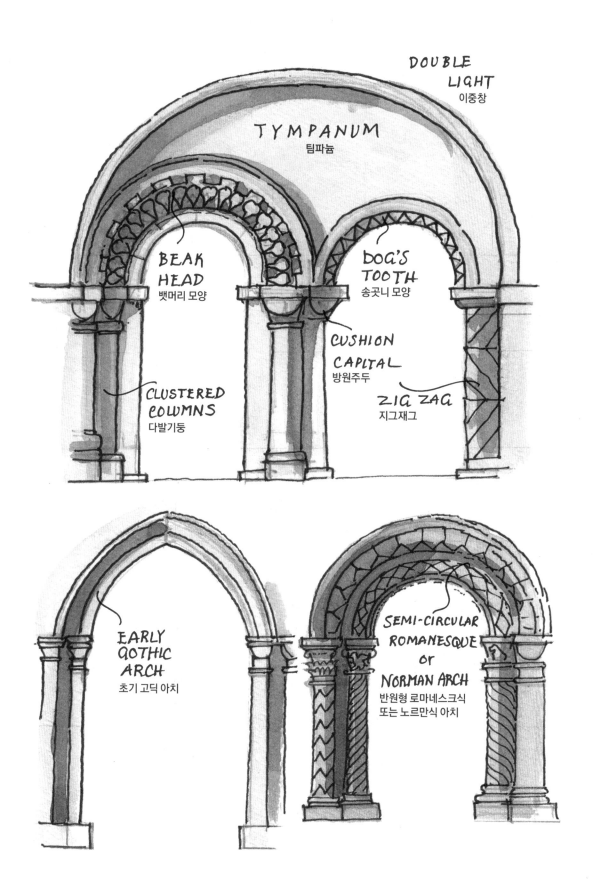

DOUBLE
LIGHT
이중창

TYMPANUM
팀파늄

BEAK
HEAD
뱃머리 모양

DOG'S
TOOTH
송곳니 모양

CUSHION
CAPITAL
방원주두

CLUSTERED
COLUMNS
다발기둥

ZIG ZAG
지그재그

EARLY
GOTHIC
ARCH
초기 고딕 아치

SEMI-CIRCULAR
ROMANESQUE
or
NORMAN ARCH
반원형 로마네스크식
또는 노르만식 아치

41

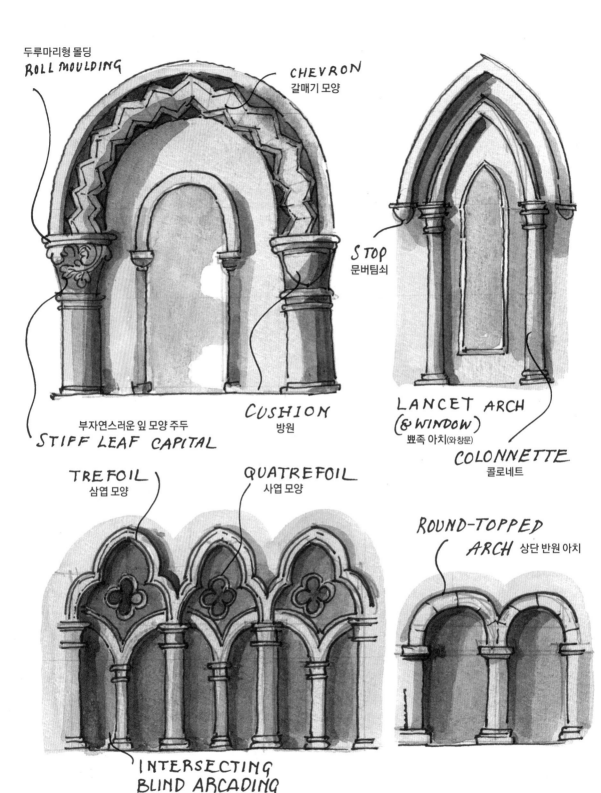

두루마리형 몰딩
**ROLL MOULDING**

**CHEVRON**
갈매기 모양

**STOP**
문버팀쇠

부자연스러운 잎 모양 주두
**STIFF LEAF CAPITAL**

**CUSHION**
방원

**LANCET ARCH
(& WINDOW)**
뾰족 아치(와 창문)

**COLONNETTE**
콜로네트

**TREFOIL**
삼엽 모양

**QUATREFOIL**
사엽 모양

**ROUND-TOPPED
ARCH** 상단 반원 아치

**INTERSECTING
BLIND ARCADING**
교차 블라인드 아케이드

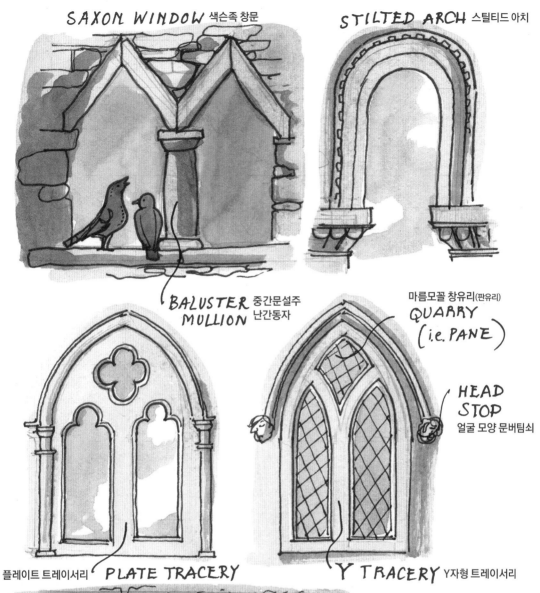

SAXON WINDOW 색슨족 창문

STILTED ARCH 스틸티드 아치

BALUSTER 중간문설주
MULLION 난간동자

마름모꼴 창유리(판유리)
QUARRY
( i.e. PANE )

HEAD
STOP
얼굴 모양 문버팀쇠

플레이트 트레이서리 PLATE TRACERY

Y TRACERY Y자형 트레이서리

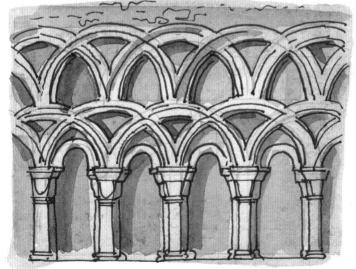

INTERSECTING BLIND ARCADING
교차 블라인드 아케이드

초기 중세의 창문들은 아직 그다지 장식적이지는 않았다. 창문들은 단순한 상단 반원형이나 뾰족 아치와 함께 강하고 박력 있는 모양으로, 창문 사이는 '플레이트' 또는 'Y자형' 트레이서리로만 구분되었다. 첨두 아치는 12세기 말엽에 유행되기 시작했다.

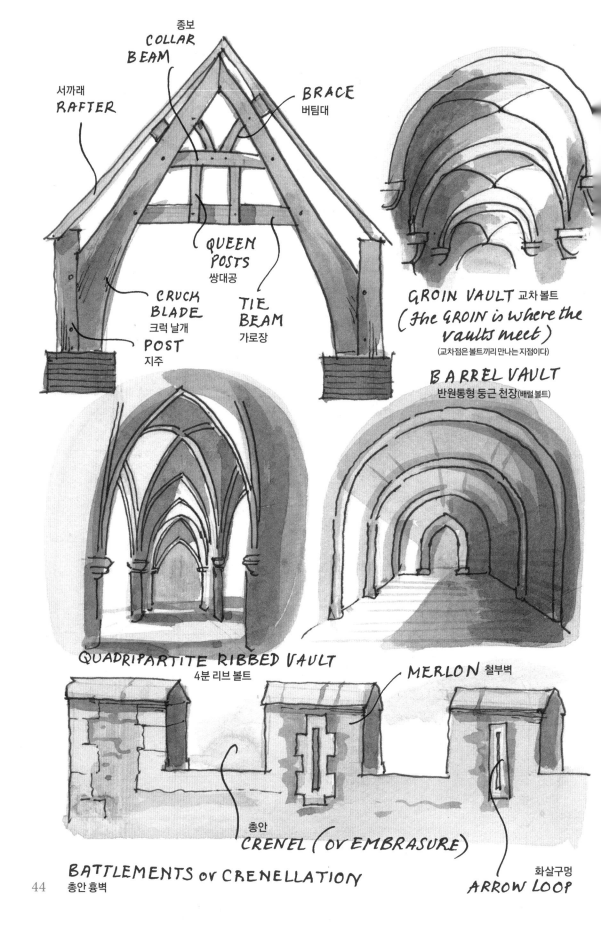

COLLAR
BEAM
종보

서까래
RAFTER

BRACE
버팀대

QUEEN
POSTS
쌍대공

CRUCK
BLADE
크럭 날개

TIE
BEAM
가로장

POST
지주

GROIN VAULT 교차 볼트
( The GROIN is where the
vaults meet )
(교차점은 볼트끼리 만나는 지점이다)

BARREL VAULT
반원통형 둥근 천장(배럴 볼트)

QUADRIPARTITE RIBBED VAULT
4분 리브 볼트

MERLON 철부벽

총안
CRENEL ( OR EMBRASURE )

BATTLEMENTS OR CRENELLATION
총안 흉벽

화살구멍
ARROW LOOP

44

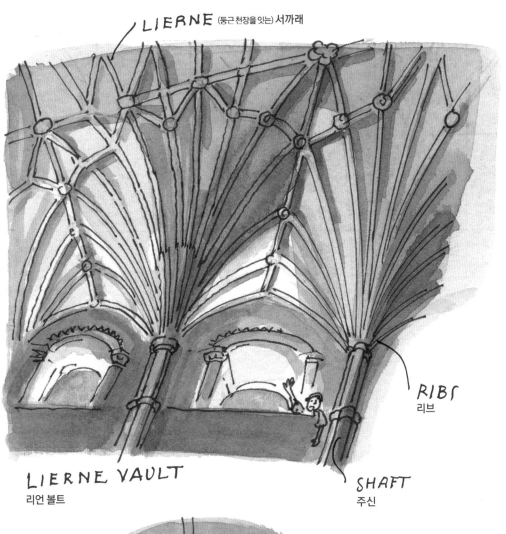

LIERNE (둥근 천장을 잇는) 서까래

LIERNE VAULT
리언 볼트

RIBS
리브

SHAFT
주신

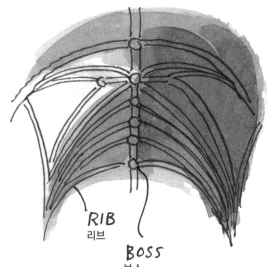

RIB
리브

BOSS
보스

중세 건축가들은 지붕을 만드는 데 필요한 기술적 문제에 많은 관심을 보였다. 단순한 배럴 모양에서 이후 늑골 구조에 이르는 아치 모양은 정교한 목재 지붕 구조와 마찬가지로 고딕 건축의 업적 중 하나이다. 나중에 "옛것"의 상징이 된 총안 흉벽은 당시 일반적으로 방어를 위해 만들어졌다.

## 후기 중세 시대 1307-1485

장식 양식이 먼저 등장하고 후에 수직 양식과 합쳐지며, 두 양식은 공존한다. 13세기 말, 반짝이는 고딕의 장식 양식이 시작되었다. 그 기원은 프랑스의 궁정 양식에 있으며, 엑스터, 엘리, 링컨, 웰스의 성당들과 웨스트민스터 사원에서 먼저 볼 수 있다. 많은 리브로 구성된 볼트, 그리고 곡선을 이루고 서로 연결되는 모양의 트레이서리가 있는 아치형 창문이 특징인데 트레이서리는 잎사귀, 단검, 타워형, 3엽, 4엽 무늬들로 이뤄져 있다. 때때로 사용된 등변형 아치라고 불리는 아치는 초기 영국 양식에 비해 기단부 쪽이 더 넓은 형태이다. 위를 향해 물결 모양으로 뻗는 형태인 총화형 아치 역시 이때 등장했다.

엘리의 성모성당the Lady Chapel에서 이러한 모든 특징을 모두 볼 수 있다. 여기는 빛으로 가득하다. 동쪽 창은 유리 한 장으로 되어있고, 각 벽에는 일렬로 늘어선 첨두형

벽감 위로 네 개의 장식된 창문들이 줄지어 있다. 방 전체가 디테일적으로 세련되고 슬림하다.

　이 건축물은 1349년에 완공되었는데, 선박에 있던 쥐의 벼룩으로부터 영국에 흑사병의 대재앙이 퍼졌던 이듬해였다. 이 끔찍한 전염병으로 인해 2년 만에 영국 인구의 30~40퍼센트가 줄어들었다. 그 자체만으로도 끔찍한 상황이었지만, 그 여파로 인한 이후의 경제적 상황은 재앙에 가까웠다. 영국은 주로 농업 중심의 경제였다. 심각한 노동력 부족, 사실상 마을 전체가 소멸되다시피 했다는 사실은 경작하지 못하는 많은 불모지가 생기고 임금은 치솟기 시작했다는 것을 의미했다. 영리한 토지 소유자들은 재난 이후의 인구가 폭발적으로 늘어남에도 불구하고, 유아 사망률과 빈곤이 야기할 수 있는 문제에 대해 깨달았다. 그래서 그들은 농사에 중점을 두었던 부분의 일부를 양을 키우는 것으로 변경했다. 양은 훨씬 더 적은 인력을 필요로 했고, 양에게서 얻은 양모와 고기는 바로 현금을 받고 내다 팔 수 있는 것들이었다.

　농업 관행에 일어난 이러한 변화는 극적인 경제적 효과를 일으켰으며, 새로운 부를 바탕으로 이스트 앵글리아, 코츠월즈, 그리고 남서부에는 양털을 판매한 수익으로 지은 이른바 양털교회Wool Churches들이 세워졌다. 이 건축물들은 모두 수직 양식으로 지어졌다. 장식 양식이 수직 양식과 비슷한 시기에 겹쳐 등장하지만, 그것들은 꽤 다른 느낌을 준다. 장식 양식은 창문의 대부분을 채운 과장된 곡선으로 이뤄진 트레이서리와 부드럽게 굽이치는 형태의 아치가 있었다. 반면 수직 양식은 아치가 급작스럽게 얇아지거나 푹 꺼진 형태, 수평의 교차로인 가로대가 최소한으로 만들어진 창문들, 창문 꼭대기에는 얇고 굴곡진 아치로 절제된 트레이서리를 특징으로 만들어졌다. 역시 얇은 아치가 있는 입구는 직사각형의 틀로 둘러싸여 있다. 아치의 꼭대기와 틀의 가장자리 사이의 공간은 장식할 수 있는 새로운 영역이 된 공복spandrel(인접한 아치가 천장, 기둥과 이루는 세모꼴 면 — 역자주)으로 알려져 있다. 내닫이창oriel window으로 알려진 퇴창bay window은 위층에 매달려 있는 구조로 14세기 말엽에 발전했고 15세기에는 4엽 장식과 블라인드 아치들로 훨씬 더 장식적으로 다뤄졌다. 보다 중요한 것은 그것들은 앉아서 햇빛을 쬘 수 있는 장소를 제공했다는 것이다. 지붕은 부채꼴 볼트를 사용하며 정교한 리브들로 장식된 도립 원추형과 같이 차츰 더 복잡해져 갔다. 지붕 끝에는

가장 정교하게 장식된 펜던트가 있었다.

농업의 변화와 함께 사람들은 마을로 이동을 시작했고, 그 과정은 거의 700년 동안 계속되었다. 한때 마을 전체가 무리 지어 농사를 지었던 지역은 더 많은 개인 울타리로 통합되기 시작했고, 봉건적으로 의존적인 농부의 수는 줄어들었다. 자연스레 시골은 인구가 더 줄었고, 거지들은 도시로 모이고 있었다.

상당한 인구를 휩쓸어 간 흑사병만이 나쁜 뉴스인 것은 아니었다. 1337년부터 1453년까지는 영국과 프랑스의 백 년 전쟁이 벌어졌다. 1380년 부분적으로 전쟁 자금을 마련하기 위해, 어린 리처드 2세의 섭정인 랭커스터 공작, 곤트의 존John of Gaunt은 15세 이상 국민은 모두 1실링을 내야 한다는 인두세를 부과하였고, 이로 인해 분노한 농민들은 1381년 반란을 일으키는 상황이 초래되었다.

일련의 끔직한 사건들은 예술 분야의 해골에 대한 다소 우울한 집착으로 이어지기도 했다. 옥스퍼드 근처의 도체스터에는 흑사병 이전의 잘 만들어진 무덤이 있다. 그곳에는 기사의 몸이 잠들어 있지만 그 위에 어떤 자세를 취하고 있는 해골이 장식되어 있지는 않았다. 옥스퍼드셔의 유엄Ewelme 교회에는 보다 정교한 15세기 후반 서포크 공작부인, 앨리스의 무덤이 있다. 무덤 위에는 그녀의 평화로운 모습을 본뜬 조각상이 있지만, 설화 석고로 새겨진, 그녀의 부패한 몸이 누워있는 그 아래에는, 해골과 무서운 두개골이 선명하게 묘사되어 있다.

이 시기에는 또한 문장학Heraldry이 건축에 있어 점차 시각적으로 중요하게 다뤄지기 시작했다. 문장Coats of arms(가문의 상징이 되는 표시 — 역자주)은 헨리 2세(1133-89)때 처음 사용되었으나, 1348년이 되어서야 영국에서 가장 중요한 기사 훈장인 가터 훈장 the Order of the Garter이 제정되었다. 또한 중세 후기의 무덤과 현관, 정문 관리실에는 종종 문장이 조각되거나, 그려지거나, 스테인드글라스에 그려지기도 했다. 이스트 앵글리아의 교회 일부에서는 플러시워크Flushwork(돌판을 잘라 평평하게 높이를 맞춰 제작하는 방식 — 역자주)라고 부르는 자른 부싯돌과 석회석 돌판으로 문장을 만들기도 했다. 출입구의 공복에 종종 해당 건축물의 거주자나 기부자 가족의 문장을 새겨 넣었으며, 암각 장식이나 창문의 스테인드글라스 패널에 새겨 넣기도 했다.

중세 후기에는 교회들이 번성하고 있었음에도 불구하고, 저택과 다른 세속적인 건

축물들도 그 자체만의 모습을 갖춰가고 있었다. 노르만 시대의 권력의 표현이었던 성castle은 예전에 비해 더 완화되었으며, 보다 자리를 잡은 귀족의 다양하고 덜 방어적인 요구에 따른 성들이 만들어지기 시작했다. 공작 곤트의 존은 1392년 워릭셔에 케닐워스성Kenilworth Castle을 새로 짓기 시작했다. 성의 아름다운 그레이트 홀은 길이가 90피트이고 폭이 45피트인데, 이 크기는 거의 노르만식 성의 일부인 아성keep만큼이나 컸다. 아름다운 첨단 장식과 트레이서리로 장식된 창문들은 우아하고 높다. 중세의 모든 홀은 이와 같이 만들어졌는데, 둥근 아치형 천장이 있고 계단과 문을 지나며 칸막이벽으로 나눠져 있다. 홀과 다양한 기능의 방들인 식품저장고, 창고, 하인들의 공간은 칸막이벽들로 구분된다. 지금은 폐허로 남아있지만, 이 방은 200년 동안 그 어떤 공간보다 웅장했을 것이다. 또한, 나중에 성을 지을 때 주로 채택될 대칭 형태로 지어진 것이 아니라, 안뜰을 중심으로 불규칙적으로 배열된 일련의 건축물들 중 하나로 지어졌다는 특징이 있다. 안뜰은 인공조명이 사치였던 시대에 방으로 보다 많은 빛을 들일 수 있는 장점이 있었다. 안전상의 문제들 때문에, 주방은 종종 본 건물과 분리되어 큰 규모로 만들어졌다. 스탠턴 하코트Stanton Harcourt(1470년)와 글래스턴베리 수도원Glastonbury Abbey(1400년)의 주방들은 각각 25피트와 24피트 길이의 규모로 지어졌으며, 주방의 팔각형 지붕의 높이는 40피트에 달했다. 이것들은 예외적으로 보존되었고, 예를 들면 옥스퍼드의 자연사 박물관이나 브리스톨 근처의 틴테스필드Tyntesfield와 같이 19세기의 재현을 위한 모범이 되었다.

정문Gatehouse은 중요한 건축물 유형이 되었으며, 이는 단순한 입구 관리소 이상의 의미가 있었다. 이것들은 일반 서민의 집이나 여러 개의 안뜰로 배치되어 있는 수도원으로 들어가는 입구이다. 더 이전의 건축물에는 경비실이 있고, 이는 작은 성의 역할을 할 수 있었지만, 차츰 보다 성의 주요 공간에 속한 구조가 되었으며 방문객들을 수용하거나 기록을 보관할 수 있게 되었다. 이러한 정문은 튜더 왕조 시대에 건축적으로 더욱 중요한 역할을 했다.

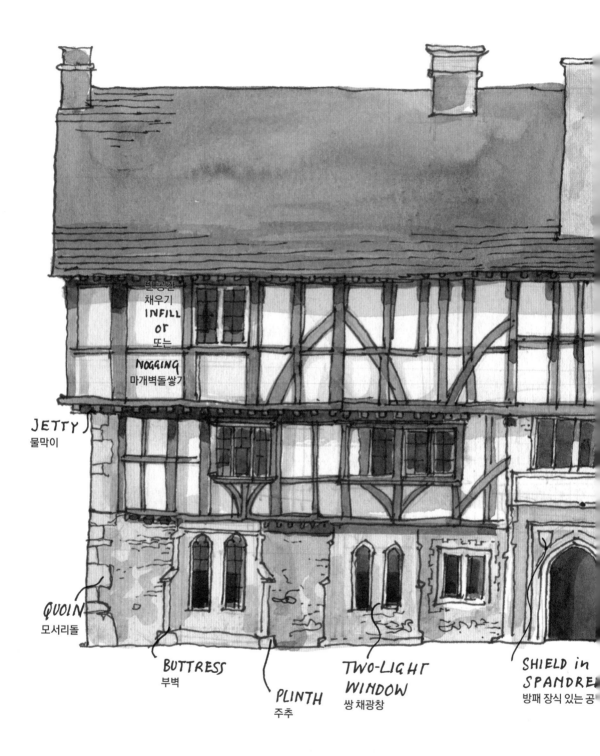

빈 공간
채우기
INFILL
or
또는
NOGGING
마개벽돌쌓기

JETTY
물막이

QUOIN
모서리돌

BUTTRESS
부벽

PLINTH
주추

TWO-LIGHT
WINDOW
쌍 채광창

SHIELD in
SPANDRE
방패 장식 있는 공

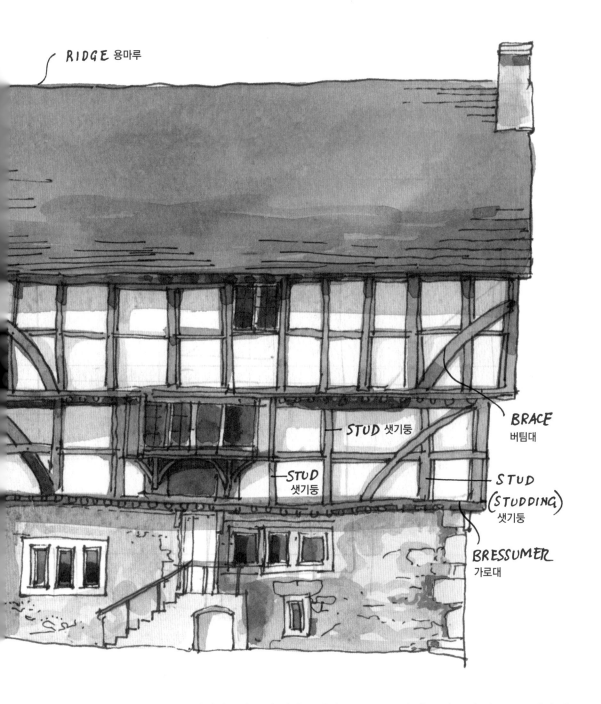

RIDGE 용마루

BRACE
버팀대

STUD 샛기둥

STUD
샛기둥

STUD
(STUDDING)
샛기둥

BRESSUMER
가로대

서머싯주의 노턴 세인트 필립Norton St Philip에 있는 더 조지 인은 1397년에 허가를 받아 아직도 운영되고 있는 가장 오래된 선술집일지 모른다. 1층은 14세기 후반의 것이지만, 목조로 된 상부 구조는 15세기에 지어졌다. 이는 마을의 양모 판매장과 관련되는데, 판매장의 역할은 14세기에 시작되어 1902년에 마지막 양모를 판매할 때까지 이어졌다.

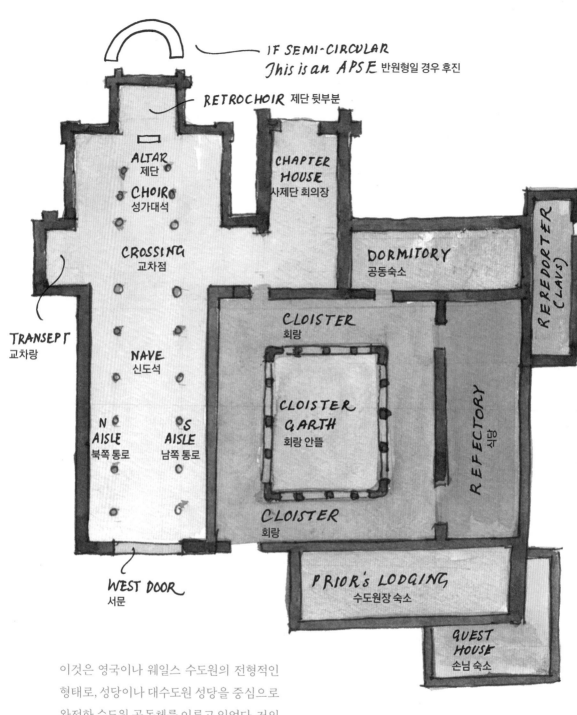

IF SEMI-CIRCULAR
*This is an APSE* 반원형일 경우 후진

RETROCHOIR 제단 뒷부분

ALTAR
제단

CHOIR
성가대석

CHAPTER
HOUSE
사제단 회의장

CROSSING
교차점

DORMITORY
공동숙소

REREDORTER
(LAVS)

CLOISTER
회랑

TRANSEPT
교차랑

NAVE
신도석

CLOISTER
GARTH
회랑 안뜰

REFECTORY
식당

N
AISLE
북쪽 통로

S
AISLE
남쪽 통로

CLOISTER
회랑

WEST DOOR
서문

PRIOR's LODGING
수도원장 숙소

GUEST
HOUSE
손님 숙소

이것은 영국이나 웨일스 수도원의 전형적인
형태로, 성당이나 대수도원 성당을 중심으로
완전한 수도원 공동체를 이루고 있었다. 거의
모든 수도원은 헨리 8세의 치하에서 탄압을
받았기 때문에 전체 단지가 오늘날까지 온전
히 남아있는 경우는 거의 없다.

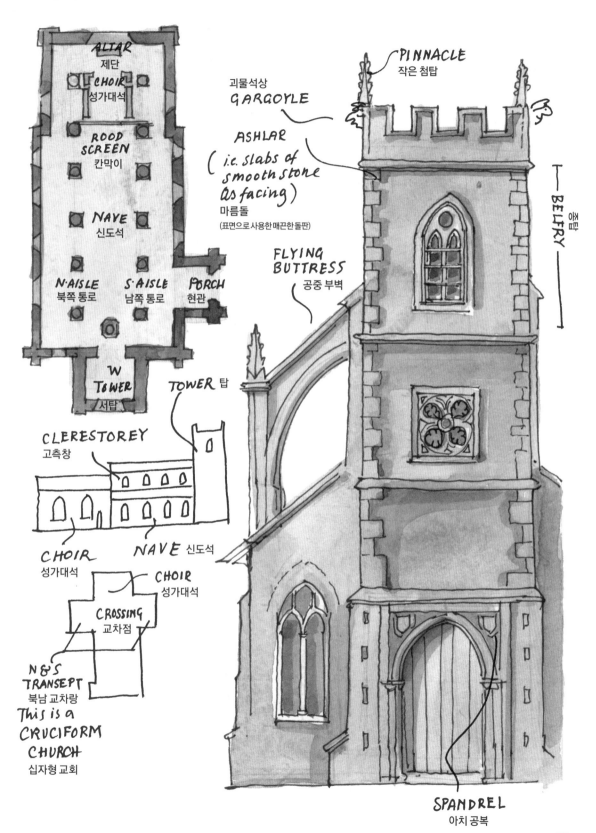

**GROUND PLAN** 평면도

ALTAR
제단

CHOIR
성가대석

ROOD
SCREEN
칸막이

NAVE
신도석

N·AISLE
북쪽 통로

S·AISLE
남쪽 통로

PORCH
현관

W
TOWER
서탑

TOWER 탑

CLERESTOREY
고측창

CHOIR
성가대석

NAVE 신도석

CHOIR
성가대석

CHOIR
성가대석

CROSSING
교차점

N & S
TRANSEPT
북남 교차랑

This is a
CRUCIFORM
CHURCH
십자형 교회

괴물석상
GARGOYLE

ASHLAR
( i.e. slabs of
smooth stone
as facing )
마름돌
(표면으로 사용한 매끈한 돌판)

FLYING
BUTTRESS
공중 부벽

PINNACLE
작은 첨탑

BELFRY
종탑

SPANDREL
아치 공복

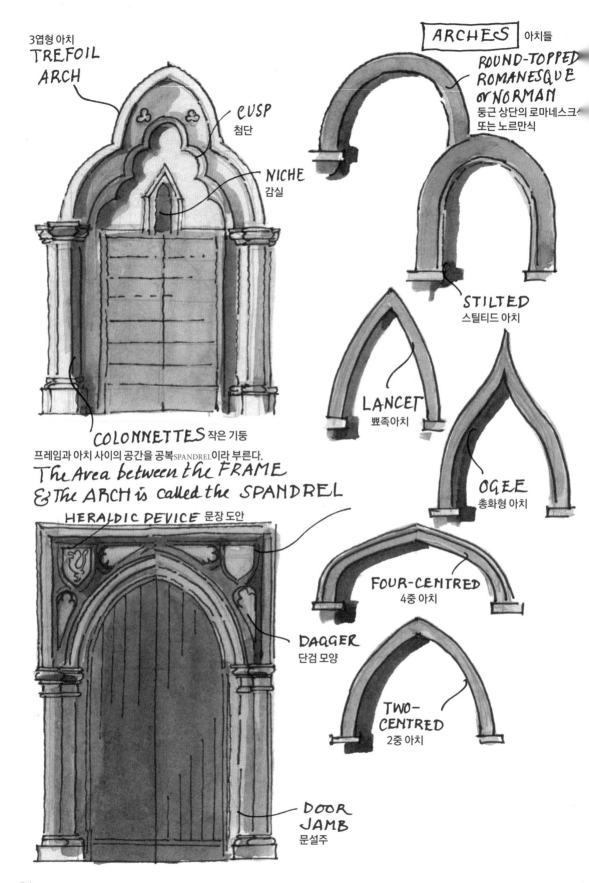

3엽형 아치
**TREFOIL ARCH**

**CUSP** 첨단

**NICHE** 감실

**COLONNETTES** 작은 기둥

프레임과 아치 사이의 공간을 공복SPANDREL이라 부른다.
The Area between the FRAME & The ARCH is called the SPANDREL

**HERALDIC DEVICE** 문장도안

**DAGGER** 단검 모양

**DOOR JAMB** 문설주

**ARCHES** 아치들

**ROUND-TOPPED ROMANESQUE or NORMAN**
둥근 상단의 로마네스크식 또는 노르만식

**STILTED** 스틸티드 아치

**LANCET** 뾰족아치

**OGEE** 총화형 아치

**FOUR-CENTRED** 4중 아치

**TWO-CENTRED** 2중 아치

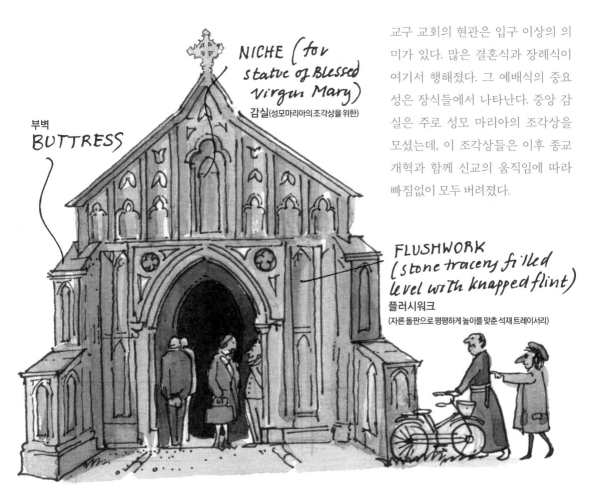

NICHE (for statue of Blessed Virgin Mary)
감실(성모마리아의조각상을 위한)

부벽
BUTTRESS

교구 교회의 현관은 입구 이상의 의미가 있다. 많은 결혼식과 장례식이 여기서 행해졌다. 그 예배식의 중요성은 장식들에서 나타난다. 중앙 감실은 주로 성모 마리아의 조각상을 모셨는데, 이 조각상들은 이후 종교개혁과 함께 신교의 움직임에 따라 빠짐없이 모두 버려졌다.

FLUSHWORK
(stone tracery filled level with knapped flint)
플러시워크
(자른 돌판으로 평평하게 높이를 맞춘 석재 트레이서리)

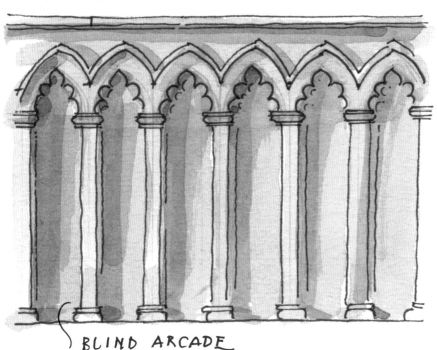

BLIND ARCADE
장식 아케이드

내닫이창(밖으로 튀어 나와 있지만 바닥에는 닿지 않는 형태)

**ORIEL WINDOW**
(It sticks out but does _not_
go to the
ground)

무시에트 (곡선)
**MOUCHETTE**
(curved)

**DAGGER**
(straight
단검 모양(직선)

패널링
**PANELLING**

**CORBEL** 내쌓기

**HOOD
MOULD**
덮개틀

**CUSPED
ARCHES**
첨단 아치

수직 양식 트레이서리
**PERPENDICULAR
TRACERY**

**TRANSOM**
가로대

56

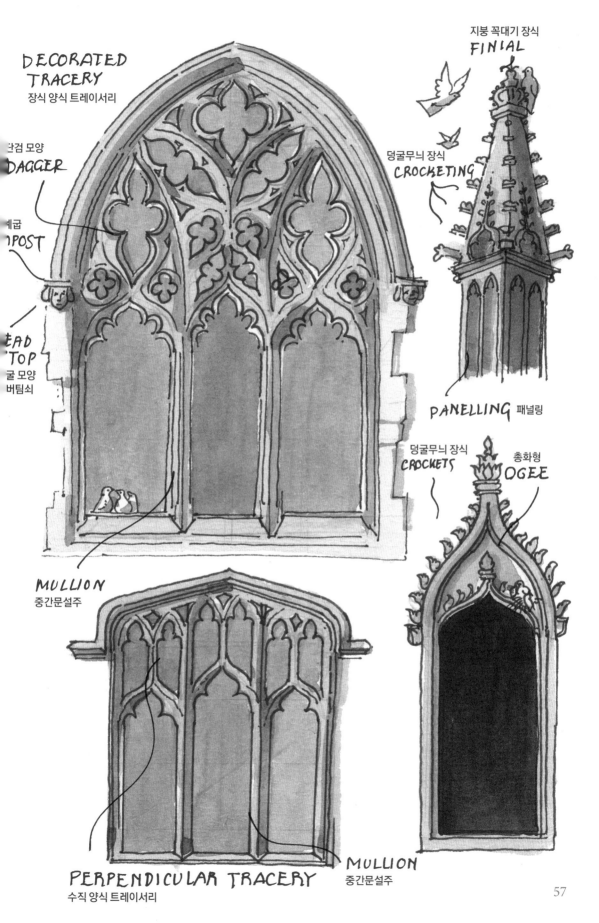

DECORATED
TRACERY
장식 양식 트레이서리

단검 모양
DAGGER

혜굽
POST

EAD
TOP
굴 모양
버팀쇠

MULLION
중간문설주

PERPENDICULAR TRACERY
수직 양식 트레이서리

MULLION
중간문설주

지붕 꼭대기 장식
FINIAL

덩굴무늬 장식
CROCKETING

PANELLING 패널링

덩굴무늬 장식
CROCKETS

총화형
OGEE

57

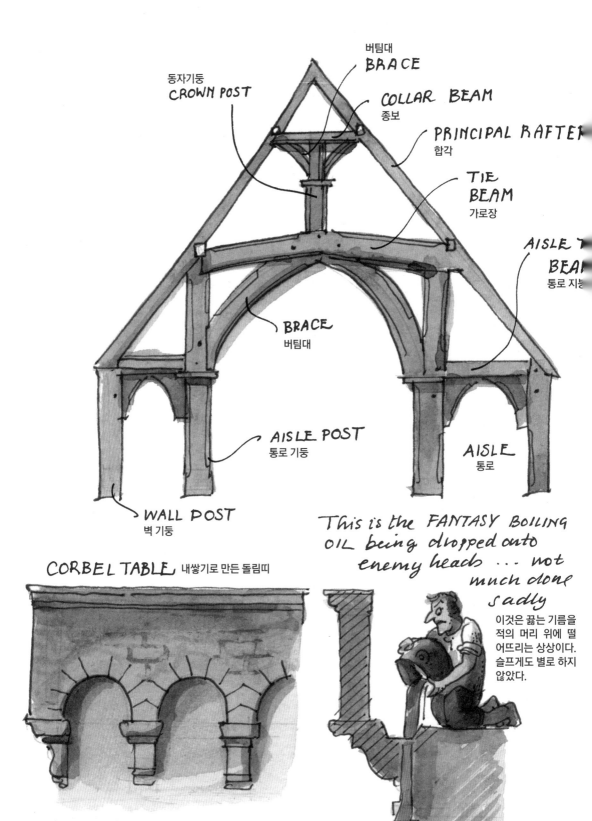

버팀대
BRACE

동자기둥
CROWN POST

COLLAR BEAM
종보

PRINCIPAL RAFTER
합각

TIE BEAM
가로장

AISLE TIE BEAM
통로 지붕

BRACE
버팀대

AISLE POST
통로 기둥

AISLE
통로

WALL POST
벽 기둥

CORBEL TABLE 내쌓기로 만든 돌림띠

This is the FANTASY BOILING OIL being dropped onto enemy heads ... not much done sadly

이것은 끓는 기름을 적의 머리 위에 떨어뜨리는 상상이다. 슬프게도 별로 하지 않았다.

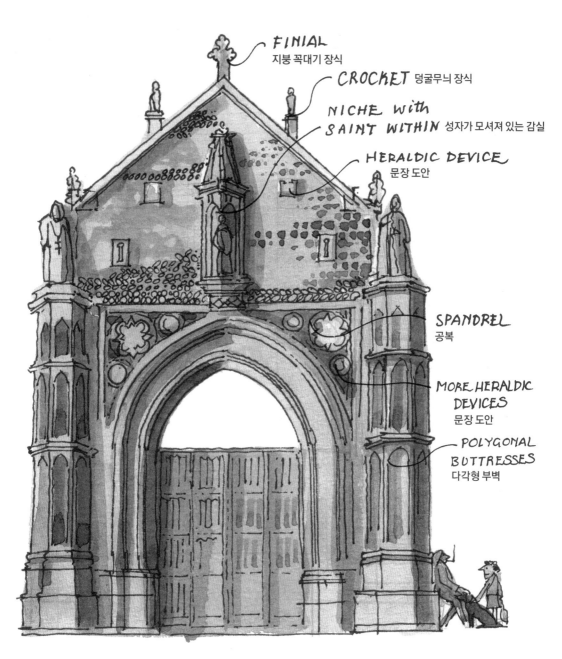

FINIAL
지붕 꼭대기 장식

CROCKET 덩굴무늬 장식

NICHE with
SAINT WITHIN 성자가 모셔져 있는 감실

HERALDIC DEVICE
문장 도안

SPANDREL
공복

MORE HERALDIC
DEVICES
문장 도안

POLYGONAL
BUTTRESSES
다각형 부벽

이것은 노리치 성당Norwich Cathedral에 있는 어핑엄 문Erpingham Gate이다. 직사각형의 틀 안에 아치형 통로를 설치한 것은 작은 탑의 패널링과 마찬가지로 중세 후기 건축의 특징이다. 성자를 모시고 있는 감실은 원래 기증자의 조각상을 보관할 의도였으며, 아쟁쿠르Agincourt의 영웅인 토마스 어핑엄 경Sir Thomas Erpingham의 자리였다.

첨단 장식
CUSPING
i.e.

기둥
PILLAR

튜더 왕조와 엘리자베스 여왕 시대 1485-1603

튜더 왕조는 1485년 보스워스 전투의 승리와 함께 시작되어 1603년 엘리자베스 1세
가 서거하면서 막을 내렸다. 이 긴 기간 동안 건축의 측면에서 잉글랜드England가 아
닌, 빠르게 대영제국Britain이 되어가는 큰 변화가 있었다. 건축적으로 가장 중요한 사
건은 헨리 8세의 교황과의 투쟁의 정점인, 로마와 연을 끊는 것이었다. 헨리 8세가 아
라공의 캐서린과의 결혼 무효화를 신청한 것에 대해 교황이 난색을 표하며 많은 변화
가 일어났고 이 사건은 그의 통치하의 건축물에 중대한 영향을 미쳤다.

르네상스는 100년 동안 이탈리아에서 성행하였다. 필리포 브루넬레스키Filippo Bru-
nelleschi와 레오네 알베르티Leone Alberti는 고대 로마의 폐허를 다시 해석해 낸 위대한 건
축가들이었다. 고도로 진화된 고전기 건축 체계들과 기원후 1세기에 마르쿠스 비트루
비우스가 발표한 글에서 이들은 새로운 건축의 패턴을 보았다. 그리고 16세기 초반에
이탈리아에서 후기 르네상스의 꽃을 피웠다. 이탈리아 건축가들은 유럽 전역에서 일
하며 이러한 새로운 아이디어들을 퍼트리고 있었지만, 영국 법원에서는 이탈리아와 관

련된 모든 것들에 대해 당연한 반감이 있었으며 이탈리아의 그 어느 최고의 건축가라도 영국에서 일하는 것에 거부감을 갖고 있었다. 이러한 상황은 1610년 제임스 1세가 아니고 존스를 고용하기 전까지 건축의 측면에 있어 문화적 고립을 야기할 수밖에 없었다.

하지만 영국에 르네상스의 영향이 전무했던 것은 아니다. 1563년 존 슈트John Shute는 노섬벌랜드의 공작의 후원 아래 1550년에 유럽으로 보내져 『건축학에서 가장 중요한 기초들The First and Chief Groundes of Architecture』을 출간했다. 그는 이탈리아 건축가들의 작품을 보았으며, 1537년과 1547년 사이에 다섯 권의 영향력 있는 건축 서적을 출간한 세바스티아노 세를리오의 저작을 연구했다. 이 책들은 네덜란드의 다른 출판물들과 함께 주로 고전 장식의 예를 담고 있었다. 고전 건축에 대한 기본 규칙이 아직 이해되지 않았거나 채택되지 않았지만, 그 안에 담겨있는 장식 요소들에 대한 뛰어난 감각이 있었다. 기둥, 주두, 페디먼트, 코니스는 어디에서든 특히 교회 기념물이나 무덤에서 볼 수 있었고 출입구나 정문의 디자인에도 요소로서 다뤄졌다.

의미심장하게도, 슈트는 자신 스스로를 '화가paynter와 건축가Archytecte'라고 묘사했다. 이는 새로운 전문가의 등장을 알리는 매우 중요한 순간을 의미한다. 그 이전 시대에는 석공들과 측량사들은 있었지만, 건축가는 없었다. 왈라톤Wollaton과 롱리트Longleat를 디자인한 로버트 스미스슨Robert Smythson은 스스로를 '신사, 건축가, 생존자'라고 묘사했다. 이전에는 건축 도면들은 있었지만, 오늘날과 같은 입면도나 평면도와 토지의 도면이 남아있는 것은 이때부터이다.

로마와의 단절로 인한 결과는 영국의 문화적 고립뿐만 아니라 수도원의 해산이 암시하는 토지 소유권의 변화도 있다. 헨리 8세의 통치 초기에는 베네딕트회, 시토회, 프란시스코회, 그 외의 많은 작은 교단들의 이른바 종교 건축물이 800개 이상 있었다. 수도사들, 수녀들, 그리고 더 넓은 지역사회에서 일했던 수사들은 모두 상당한 힘을 행사하기 위해 뭉쳤으며, 중요한 것은 그들이 땅의 3분의 1을 소유하고 있었다는 것이다. 그 종교 건물들은 도보로 잉글랜드에서 30분, 웨일즈에서는 1시간 거리를 중심으로 골고루 흩어져 있었다. 수도원이 해산되자 부동산들은 왕가에 넘어갔고, 그들의 대리인들은 가능한 한 빨리 그것들을 팔았다. 가장 유력한 구매자들은 지역 상류층과

귀족이었으며, 그들은 재산을 추가할 수 있는 재정적인 능력이 있거나 사실상 지위를 유지하기 위해 그렇게 할 수밖에 없었다.

흩어진 수도사 공동체가 다시 모이는 것을 막기 위해 지붕을 얹지 않은 건축물을 뜯어 재료로 팔기도 하고 지역 주민들이 채석장으로 사용하도록 만들기도 했다. 지붕 없는 벽들은 돌덩어리로 강탈당하고 심지어 창문과 출입구도 부서졌다. 결과적으로 이런 종류의 수도원의 파편들은 일반 주민들의 건축물에서 발견되곤 한다.

이전 장에서 언급했듯이, 고딕 양식은 수도원 해산 전까지 지속되었다. 웨스트민스터 사원에 있는 헨리 7세의 예배당은 그가 죽은 뒤인 1520년에 완공되었고, 케임브리지의 킹스 칼리지 예배당의 독특한 부채꼴 볼트 방식의 천장은 1530년에 만들어졌다. 하지만 종교개혁은 잉글랜드와 웨일스의 교회 건축에 극적인 영향을 미쳤다. 가장 눈에 띄는 부분은 중요도에서나 물리적인 크기에 있어서 모두 성단소chancel(교회 예배 때 성직자와 합창대가 앉는 제단 옆자리 — 역자주)를 축소했다는 것이다. 이것은 동쪽 끝에서 성체 성사Eucharist를 행하는 것에서, 강단에서 설교를 하는 것을 중심으로 공간의 구성이 변화했다는 것, 즉 기독교 예배의 강조점이 변경되었음을 의미한다. 어떤 성단소는 완전히 제거되었고 성단소 아치를 가로지르는 벽이 세워졌다. 창문을 다시 설치하는 경우는 매우 검소한 방법 중 하나로, 트레이서리 장식이 하나도 없는 수직 양식으로 만들어지기도 했다. 노퍽의 빈햄 수도원이 이러한 변화를 효과적으로 보여준다. 본래 베네딕트회 수도원이었던 이 건물은 1091년에 정복자 윌리엄의 조카가 세운 것으로 빈햄의 영주에게 이것을 기증했었다. 그리고 1539년에 토마스 패스톤Thomas Paston에게 팔렸다. 새 영국 교회가 교구 교회로서 유지하고 있던 신도석의 주요 부분과 새로운 동쪽 벽에 완전히 직사각형 창문을 설치한 것을 제외하고는, 모든 것이 파괴되고 흩어지거나 황폐해졌다. 바다 옆 웰스 하이 스트리트에 있는 한 집은 이전의 건축물의 석재 파편들로 지어졌다고 기록되어 있다.

헨리 8세를 제외하면 튜더 왕조의 군주들은 훌륭한 건축업자들은 아니었다. 그의 남아있는 주요 건축물은 햄프턴 궁전에 아름답게 확장한 울시Wolsey의 궁전과 논서치Nonsuch의 방대한 궁전이 있다. 그의 자녀들도 건축에 큰 능력을 발휘하지 못했으며, 궁중에서 건축 분야를 주도한 것은 스튜어트 왕가가 시작되면서 부터였다.

앞서 언급했듯이, 정복 이래 건축적으로 중요한 관심은 방어용이거나 기독교적인 것에 치중되어 있었다. 평민의 주거를 위한 건축물들도 물론 만들어졌지만, 그것들이 오늘날까지 남아있지 못했다는 것은 그만큼 중요성이 낮았다는 것을 의미한다고 볼 수 있다. 16세기의 소규모 지주들은 토지나 수익성이 좋은 구역의 합병을 통해 또는 옛 수도원의 토지를 취득함으로써 부유해졌고, 자신들의 옛 저택을 버리고 자신들의 위상에 더 잘 맞게 보다 현명한 유형의 건축물을 선호하게 되었다. 이러한 변화와 함께 필요가 없어진 여지는 농가로 강등되거나 황폐해졌다.

오래된 영토 거물들뿐 아니라 궁정의 새로운 인물들도 역시 대저택들을 짓고 있었다. 벌리 남작Lord Burghley, 윌리엄 세실William Cecil은 1555년부터 1587년까지 벌리 하우스를 지었고, 존 타인 경Sir John Thynne은 1570년에서 1580년까지, 프란시스 윌로비 경Sir Francis Willoughby은 1580년부터 1588년까지 월라톤 홀을 지었다. 이러한 프로디지 하우스Prodigy House(취향에 따라 궁중과 다른 부유한 가문이 지은 크고 화려한 영국 시골집 — 역자주)에는 새로운 고전적 어휘들이 사용됐지만, 여전히 기존의 자신들의 건축적 언어를 사용했고 어떤 경우에는 서투르게 적용된 것을 확인할 수 있다. 특이한 예로는 하드윅 홀Hardwick Hall이 있다. 이곳은 1590년에서 1597년 사이에 슈루즈베리 백작 부인the Countess of Shrewsbury인 하드윅의 베스가 지은 것으로, 스미스슨이 설계했다. '벽보다 유리가 많은 하드윅 홀'이라는 별명이 붙은 이 건물은 2층에 유난히 높은 창을 달아 불을 널리 비춘다. 1층에는 중앙의 여섯 개의 베이를 가로지르는 여덟 개의 토스카나 기둥으로 지탱된 로지아loggia(한쪽 또는 그 이상의 면이 트여 있는 방이나 복도로, 특히 주택에서 거실 등의 한쪽 면이 정원으로 연결되도록 트여있는 형태 — 역자주)가 있다. 특히 소용돌이 모양의 석재로 구성된 구멍 뚫린 난간벽, 작은 관과 저택 주인 이름의 이니셜인 ES를 새긴 네 개의 탑이 과시하듯 장식되었다. 이것은 진정한 고전적 건축물은 아니지만, 로지아의 기둥과 난간들뿐 아니라 층을 나누는 코니스는 분명히 고딕 양식이 아니라 고전 양식이라고 볼 수 있다. 대칭의 평면도 역시 대저택들에 차츰 적용되었는데 이는 르네상스 시대 건축 양식의 또 하나의 흔적이라고 볼 수 있다.

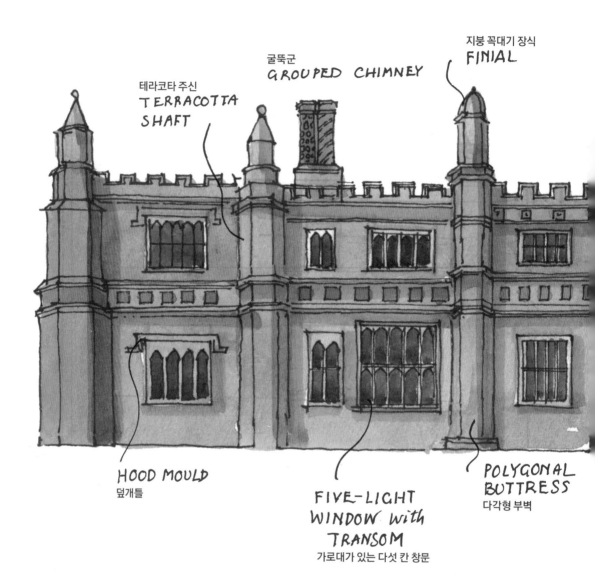

테라코타 주신
TERRACOTTA
SHAFT

굴뚝군
GROUPED CHIMNEY

지붕 꼭대기 장식
FINIAL

HOOD MOULD
덮개틀

FIVE-LIGHT
WINDOW with
TRANSOM
가로대가 있는 다섯 칸 창문

POLYGONAL
BUTTRESS
다각형 부벽

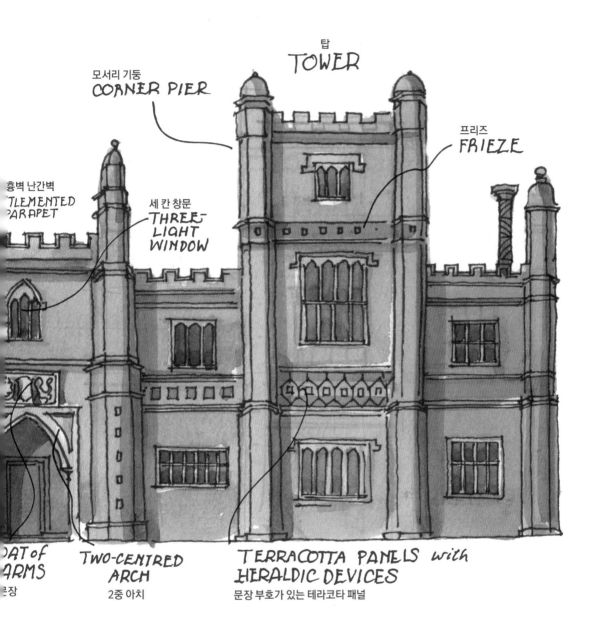

탑
TOWER

모서리 기둥
CORNER PIER

프리즈
FRIEZE

흉벽 난간벽
TLEMENTED
PARAPET

세 칸 창문
THREE-
LIGHT
WINDOW

DAT of
ARMS
문장

TWO-CENTRED
ARCH
2중 아치

TERRACOTTA PANELS with
HERALDIC DEVICES
문장 부호가 있는 테라코타 패널

1520년대에 지어진 노포크의 이스트 바샴 저택 East Barsham Manor은 유난히 웅장하다. 붉은 벽돌에는, 햄프턴 궁전에 있는 것과 같이, 테라코타 장식, 방패, 큰 메달 모양의 보석 모양이 사방에 장식되어 있다. 영국에서 중요한 벽돌 건물은 이스트 앵글리아와 런던에서 처음 볼 수 있는데, 그 이유는 오랫동안 벽돌이 사용됐던 저지대 국가들과 밀접하게 연결되어 있기 때문이다.

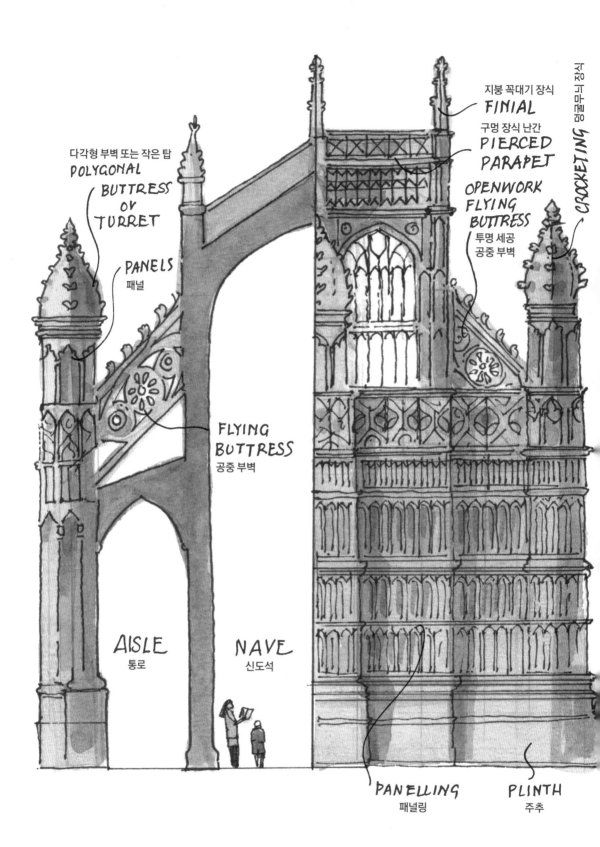

다각형 부벽 또는 작은 탑
POLYGONAL
BUTTRESS
OR
TURRET

PANELS
패널

FLYING
BUTTRESS
공중 부벽

AISLE
통로

NAVE
신도석

지붕 꼭대기 장식
FINIAL

구멍 장식 난간
PIERCED
PARAPET

OPENWORK
FLYING
BUTTRESS
투명 세공
공중 부벽

CROCKETING
잎장식마물림

PANELLING
패널링

PLINTH
주추

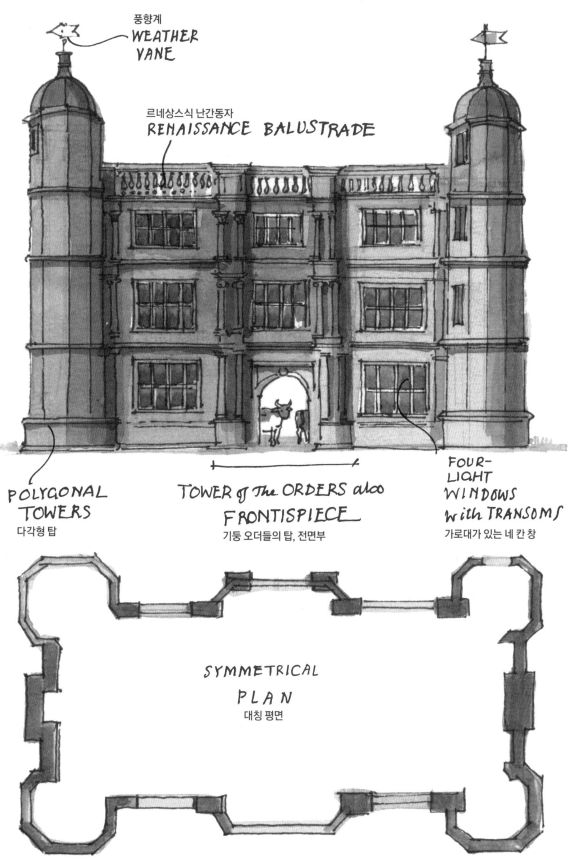

풍향계
WEATHER
VANE

르네상스식 난간동자
RENAISSANCE BALUSTRADE

FOUR-
LIGHT
WINDOWS
with TRANSOMS
가로대가 있는 네 칸 창

POLYGONAL
TOWERS
다각형 탑

TOWER of The ORDERS also
FRONTISPIECE
기둥 오더들의 탑, 전면부

SYMMETRICAL
PLAN
대칭 평면

67

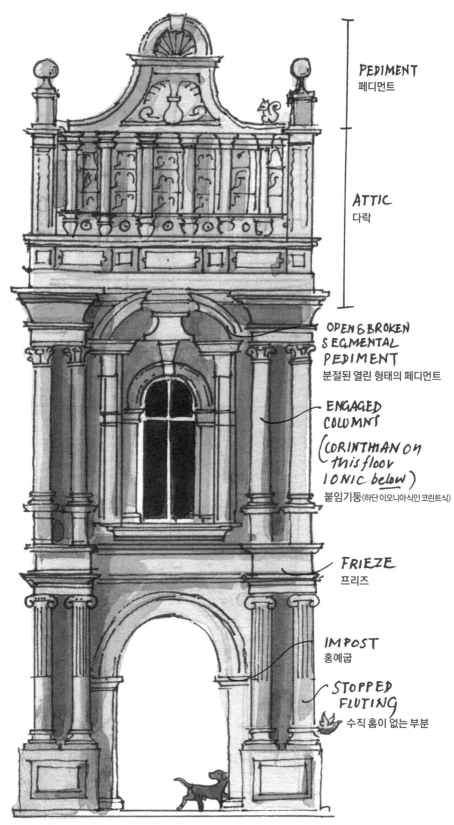

PEDIMENT
페디먼트

ATTIC
다락

OPEN & BROKEN
SEGMENTAL
PEDIMENT
분절된 열린 형태의 페디먼트

ENGAGED
COLUMNS
(CORINTHIAN on
this floor
IONIC below)
붙임기둥(하단 이오니아식인 코린트식)

FRIEZE
프리즈

IMPOST
홍예굽

STOPPED
FLUTING
수직 홈이 없는 부분

FRONTISPIECE OR TOWER of the ORDERS
전면부 또는 기둥 오더들의 탑

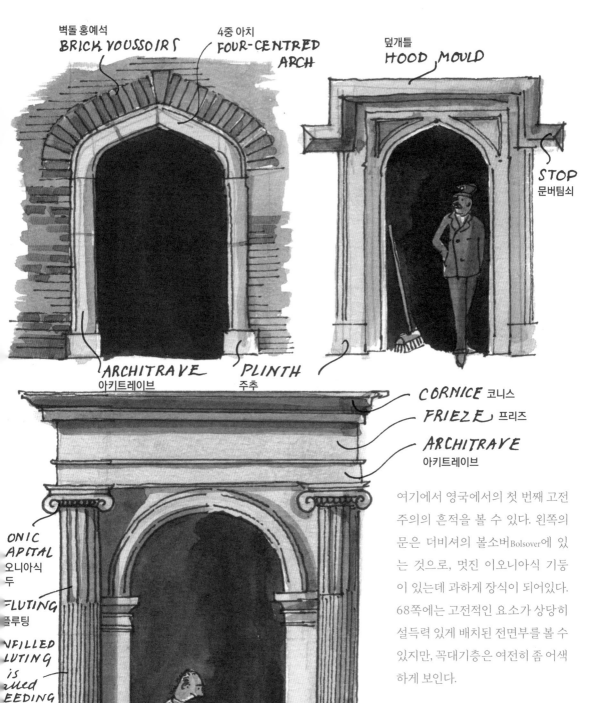

**BRICK VOUSSOIRS**
벽돌 홍예석

**FOUR-CENTRED ARCH**
4중 아치

**HOOD MOULD**
덮개틀

**STOP**
문버팀쇠

**ARCHITRAVE**
아키트레이브

**PLINTH**
주추

**CORNICE** 코니스

**FRIEZE** 프리즈

**ARCHITRAVE**
아키트레이브

**ONIC APITAL**
오니아식 두

**FLUTING**
플루팅

**NFILLED LUTING is ~lled EEDING**
로 홈이라고 ~르는 충전 루팅

**DIE**
다이

여기에서 영국에서의 첫 번째 고전주의의 흔적을 볼 수 있다. 왼쪽의 문은 더비셔의 볼소버Bolsover에 있는 것으로, 멋진 이오니아식 기둥이 있는데 과하게 장식이 되어있다. 68쪽에는 고전적인 요소가 상당히 설득력 있게 배치된 전면부를 볼 수 있지만, 꼭대기층은 여전히 좀 어색하게 보인다.

This whole thing, the doorway & its surround, is an

**AEDICULE**
출입구 그 주변을 모두 합친 것은 애디큘러이다.

69

철부벽
**MERLON**

총안 흉벽 난간벽
**BATTLEMENTED PARAPET**

이 창문들은 고딕 양식의 세부 요소를 언뜻 보여주는데, 교육받지 않았다고 하더라도, 고전적 장식을 다소 열정적으로 다룬 것으로 보인다.

베이 또는 상단 창문
(홀에서 이 상단은 내부를 상기시킨다)
**BAY or DAIS WINDOW(i.e. the Dais in the Hall is behind it. inside)**

중간문설주
**MULLION**

**TRANSOM**
가로대

**BAR**
창살

BRICK
KEYSTONE
벽돌 머릿돌

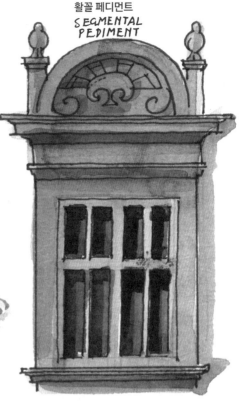

활꼴 페디먼트
SEGMENTAL
PEDIMENT

CARVED PANEL 조각 패널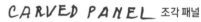

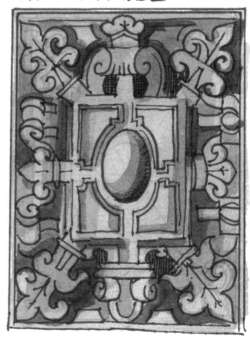

— AGAIN, This whole thing
  is an AEDICULE
이 또한 전체가 애디튤러이다.

— APRON
에이프런

71

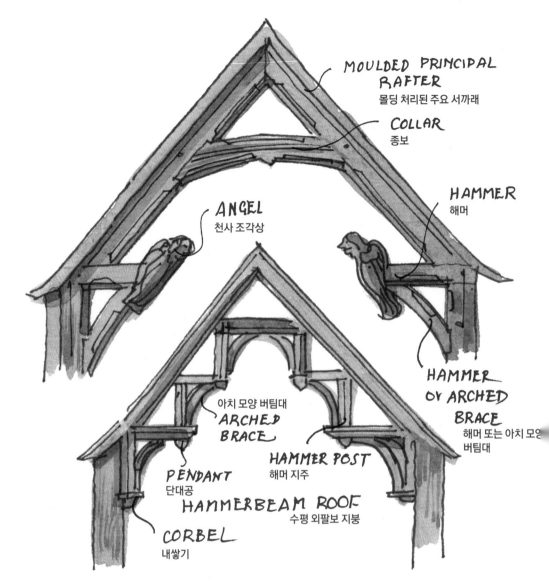

MOULDED PRINCIPAL RAFTER
몰딩 처리된 주요 서까래

COLLAR
종보

HAMMER
해머

ANGEL
천사 조각상

HAMMER or ARCHED BRACE
해머 또는 아치 모양 버팀대

아치 모양 버팀대
ARCHED BRACE

HAMMER POST
해머 지주

PENDANT
단대공

HAMMERBEAM ROOF
수평 외팔보 지붕

CORBEL
내쌓기

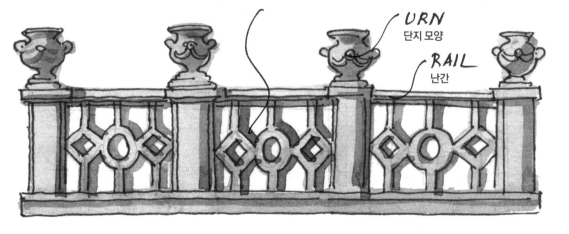

투명 세공 난간동자
OPENWORK BALUSTRADE

URN
단지 모양

RAIL
난간

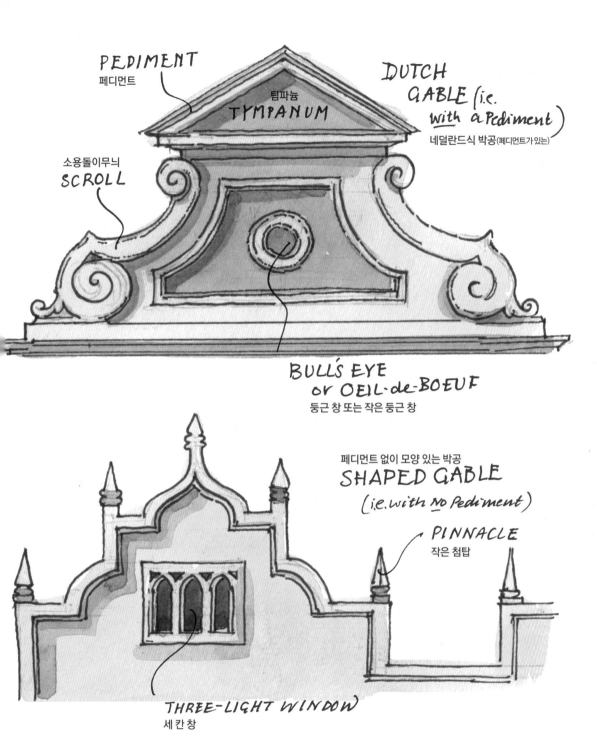

PEDIMENT
페디먼트

DUTCH
GABLE (i.e.
with a Pediment)
네덜란드식 박공(페디먼트가 있는)

팀파늄
TYMPANUM

소용돌이무늬
SCROLL

BULL'S EYE
or OEIL-de-BOEUF
둥근 창 또는 작은 둥근 창

페디먼트 없이 모양 있는 박공
SHAPED GABLE
(i.e. with No Pediment)

PINNACLE
작은 첨탑

THREE-LIGHT WINDOW
세 칸 창

72쪽의 단지가 있는 투명 세공으로 장식된 난간은 후기 엘리자베스 여왕 시대 건축의 특징을 잘 보여주는 부분이다. 이것과 유사한 모든 띠무늬 장식은 다음 세기의 고전주의에 의해 휩쓸려 버릴 것이다. 상단에서 볼 수 있는 모양 장식이 있는 박공은 네덜란드에서 왔기 때문에 이를 종종 네덜란드식 박공Dutch Gable이라고 부르곤 한다. 보다 정확하게 그 특징을 따른다면 네덜란드식 박공에는 꼭대기에 페디먼트가 있어야 한다.

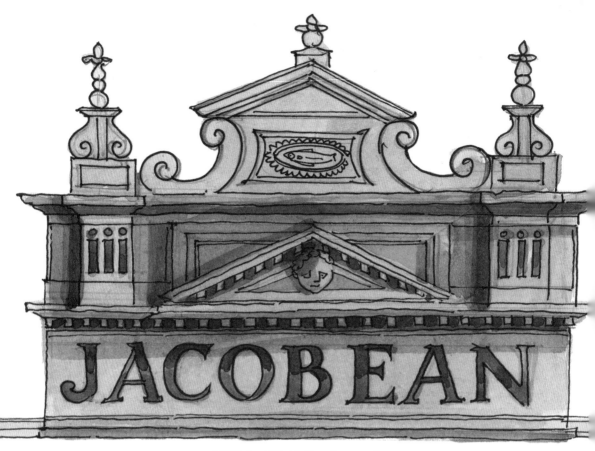

**제임스 1세 시대 1603-1625**

스코틀랜드의 왕 제임스 6세가 1603년 영국의 왕이 되었을 때, 그는 상당히 내부 지향적인 나라의 모습을 보았다. 당시 외국에 전초 기지가 거의 없었던 영국은 무역에 있어 보다 발전해 있던 스페인과 포르투갈 제국들에 비해 매우 소극적일 수밖에 없었다. 그 나라의 유럽 본토에 대한 견해는 스페인의 침략과 프랑스의 적대감에 초점을 맞추고 있었다. 해협을 건너는 우정과 여행에 대한 건전한 불신으로 인해 앞서 설명한 바와 같이 영국은 르네상스의 문화적 폭발로부터 고립되어 있었다. 하지만 스코틀랜드는 유럽, 특히 프랑스와 올드 동맹Auld Alliance으로 맺어진 강력한 관계하에 있었고, 제임스 6세가 영국의 왕 제임스 1세로 즉위하면서 영국은 오랜 고립에서 다소 벗어날 수 있었다.

하지만 르네상스의 몇몇 아이디어들은 이미 해협을 건너 영국의 건축에서 나타나고 있었다. 1598년 뉘른베르그에서 벤델 디터린Wendel Dietterlin은 건축 논문을 발표했

는데, 이 논문은 비트루비우스의 연구를 기반으로 한 연구였지만, 디터린은 글을 통해 해석의 자유에 관한 자신의 견해를 밝혔다. 브레데만 드 브리스Vredeman de Vries는 네덜란드에서 이와 비슷한 연구를 발표했다. 영국에서 르네상스의 영향을 볼 수 있는 흔적은 엘리자베스 1세 시대의 건축물에서 처음 등장했다. 롱리트, 왈라톤, 하드윅은 모두 16세기 후반에 지어졌으며, 고전적 장식품이 응용된 장식으로 사용되기 시작했다.

노퍽의 굴뚝들과 네덜란드식 박공이 있는 블리클링 홀Blickling과 에식스의 오드리 엔드Audley End의 대궁전은 16세기에 발전한 고전주의 건축의 대표적인 예이다. 17세기 초 로버트 스미스슨과 존 스미스슨의 작품인 볼소베르성Bolsover Castle(1612년 착공)과 같은 건축물의 돌에 새긴 디터린과 드 브리스의 조각에서 디테일을 알 수 있다. 이것들은 어떻게 하나의 기둥이 또 다른 기둥과 그리고 아키트레이브, 프리즈, 가장 윗부분의 코니스를 포함한 엔터블러처와 어떻게 연결되는지와 같은 고전주의의 실제 체계에 대해 조금 더 희미하게 이해하고 있었다. 고대 신전이나 개선문 아치 형태를 사용하는 것은 케임브리지의 곤빌 앤 키즈 칼리지Gonville & Caius College의 명예의 문Gate of Honour(1557)에서 시작되었다. 하지만 명예의 문에는 거대한 석재 중간 문설주와 퇴창이 있고, 여전히 굴뚝이 보이는 전경, 모양 있는 박공, 총안 흉벽의 형태와 레터링으로 투명 세공 처리되어 있는 난간벽이 보이는데, 이러한 부분들을 통해 옛 양식의 흔적이 여전히 담겨있는 것을 알 수 있다. 한편, 예술가, 디자이너, 건축가이면서 궁정의 가면 제작자였던 전형적인 폴리매스인 이니고 존스는 1597년과 1603년 사이에 이탈리아를 방문했다. 그는 플로렌스와 로마에서 베니스까지 여행을 했고, 그곳에서 고전주의의 대가인 건축가 안드레아 팔라디오의 작품을 연구했다. 팔라디오는 고전적인 체계와 함께 혁명적인 새로운 방식으로 일을 하고 있었다. 고대 로마의 폐허가 된 유적을 연구하면서, 그는 새로운 건축물을 만들어냈다. 베니스와 베네토의 부유한 지배 가문의 강력한 후원자들은 비센차의 바실리카, 산 조르지오 마지오레의 교회San Giorgio Maggiore(1564-80), 레덴토레 교회Redentore(1576), 지텔레 교회Zitelle(1581-88)와 같은 더욱 발전한 건축물들을 주문하면서 건축이라는 매체를 통해 우위를 점하기 위해 경쟁했다. 이것들은 모두 공공 건물이었지만, 베니스에 젊은 건축가를 후원하고 있었던 같은 귀족 가문들은 여름 별장이자 그들의 혁신적인 농업 단지의 주요 건축물로 빌라 로톤다

Rotonda나 빌라 피사니Pisani와 같은 놀라운 현대식 빌라들을 도시 밖에서 브렌타 운하를 따른 지역에 짓고 있었다. 그들이 농업에 대해 관심을 갖게 된 것은 베니스 공화국의 해운이 악화되고, 자신들의 새로운 소득원을 위해 바다가 아닌 육지로 어느 정도는 관심을 돌려야 한다는 것을 깨달은 결과였다.

존스는 후기 르네상스의 숨이 찰 만큼 쏟아지는 자극으로부터 엄청난 영감을 얻었다. 그는 제임스 1세의 궁정으로 돌아와 새로운 양식의 건축을 지을 준비가 되었다. 하지만 이 단순하고도 엄격한 팔라디오 양식은 과하게 장식된 제임스 1세 시대 양식의 특징과는 잘 어울리지 않았다. 존스의 첫 번째 걸작인 그리니치의 퀸스 하우스Queen's House(1616-18)는 마치 루들로Ludlow의 한가운데 세워진 로이드의 건축물만큼이나 이상하게 보였을 것이다. 멋지고 계산된 결과들과 검소하고 엄격한 장식을 사용하면서 그리니치에 완전히 새로운 것을 만들었다. 지금은 그 자리에 치즈윅 하우스Chiswick House가 세워져 있는, 첼시의 보퍼트 하우스Beaufort House의 입구는 북유럽에 남아 있는 고대 건축물을 순수하게 모방해 만들어졌으며, 고전적 양식을 동시대에 사용하는 방식들과는 상당히 달랐다고 한다.

존스는 계속해서 건축물을 설계했지만, 제임스 1세가 더욱 지속적으로 장엄한 가면 제작을 주문함에 따라 그의 작품은 건축과 또 다른 분야인 가면 디자인으로 분산되었다. 1622년 존스는 그의 가장 중요한 작품을 완공했다. 바로 화이트 홀Whitehall의 뱅퀴팅 하우스Banqueting House이다. 이 건축물은 중세의 왕궁이 뒤죽박죽될 때까지 전개된 화이트 홀 왕궁 전체에 대한 대규모 개조 계획의 일부였다. 존스는 이미 성법원the Star Chamber을 재설계했지만, 1619년 화재로 인해 거의 전 지역이 소실되었다. 뱅퀴팅 하우스는 존스가 전담한 화이트 홀의 첫 번째 부분이었으나 자금이 부족했고 1638년이 되어서야 도면을 제작할 수 있었다.

뱅퀴팅 하우스의 1층은 거칠게 다듬어져 표현되었는데, 겉으로는 2층으로 보이지만 내부를 보면 한 층의 방이 두 층 높이로 만들어졌음을 알 수 있다. 원래는 한쪽 끝에 벽감이나 앱스(보통 교회 동쪽 끝에 있는 반원형 부분 — 역자주)로 바실리카의 형태를 보다 명확하게 했었는데, 이 형태는 단순화된 바실리카나 교회 중앙부의 신도석의 구조에서 볼 수 있다. 이것이 이탈리아를 여행한 적 없고 해트필드Hatfield나 버흘리Burgh-

ley의 방들만을 알고 있는 영국 사람에게는 완전히 독특해 보였겠지만, 비센차 또는 베니스를 방문했던 사람들에게는 분명히 익숙했을 것이다. 콜린 캠벨Colen Campbell은 자신의 저작『비트루비우스 브리타니쿠스Vitruvius Britannicus』의 서문에서 이 1층 방을 '논쟁의 여지없는 세계 최고의 방'이라고 묘사했다. 하지만 100년이 지난 후 드디어 팔라디오 양식의 훌륭함이 눈에 띄었다는 것을 글로 쓰는 것은 그리 자랑스러운 일이 아닐 것이다.

동시에 존스는 뉴마켓에 왕자의 거처를 설계했는데 오늘날 그 건축물은 소실되었고 도면으로만 남아있다. 이 건축물은 이후 200년간 고전 양식의 근교 주택의 전형으로 다뤄졌다. 사실, 존스의 건축물은 실망스러울 정도로 그 수가 많지 않다.

17세기 초 영국의 건축에는 대립하는 두 가지 힘이 있었다. 그중 하나는 블리클링 홀과 오드리 엔드의 화려한 장식 양식으로 알 수 있는 것으로, 이는 실제로 중세와 튜더 왕조 영국의 오래된 질서가 반복되는 부분이다. 옥스퍼드와 케임브리지 대학과 교회들에서 17세기 전반에 걸쳐 은밀하게 스며들면서 고딕 양식은 살아남았지만, 또 하나의 힘이었던 영국의 르네상스는 250년 동안 다시 떠오르지 못했다. 할락스턴 홀 Harlaxton Hall과 아인셤 홀Eynsham Hall과 같은 저택들에서 굿 퀸 베스Good Queen Bess(좋은 여왕이라는 의미로 엘리자베스 1세의 애칭 베스를 사용 — 역자주) 치세의 부흥을 떠올리게 하는 세계의 권력으로서 대영제국의 건축을 정의하기 위해 빅토리아 여왕 시대에 이 영국의 르네상스를 다루면서 비로소 다시 떠오를 수 있었다.

하지만 존스와 숙련된 석공인 니콜라스 스톤Nicholas Stone의 팔라디오 양식은 새로운 양식으로서 고전주의의 선두에 있었으며 1840년대까지 주도적인 양식으로 남아있었다. 여러 세대의 건축가들을 거치며 다양하게 발전했지만 그들의 오랜 스승인 존스를 늘 존경하는 마음으로 돌아봤다. 19세기 중반에 고딕 양식이 부활된 이후에도 고전주의는 신고딕 양식, 유사 튜더 양식, 이탈리아식/신비잔틴 운동으로 20세기를 넘어 오늘날 우리의 것으로 남아있다.

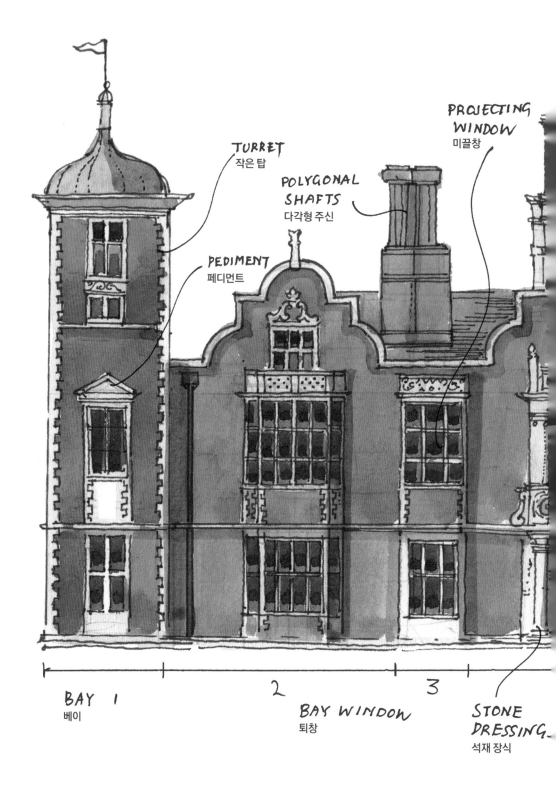

PROJECTING
WINDOW
미끌창

TURRET
작은 탑

POLYGONAL
SHAFTS
다각형 주신

PEDIMENT
페디먼트

BAY 1
베이

2

BAY WINDOW
퇴창

3

STONE
DRESSING
석재 장식

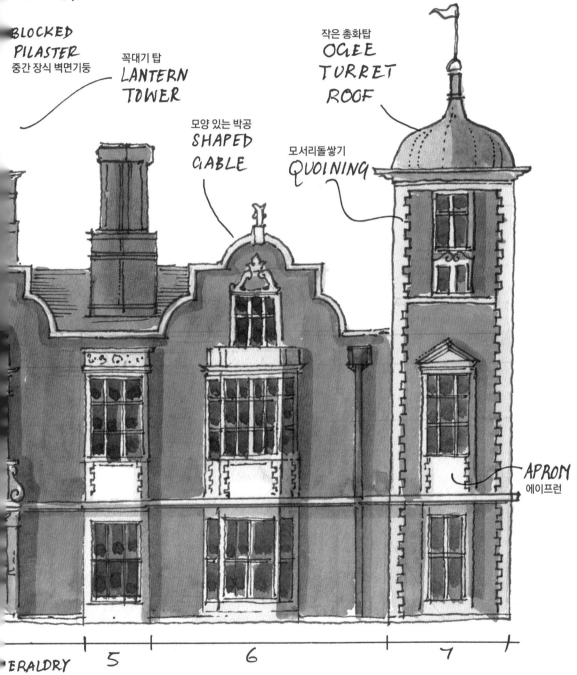

VANE 풍향계

LANTERN 채광창

BLOCKED
PILASTER
중간 장식 벽면기둥

꼭대기 탑
LANTERN
TOWER

모양 있는 박공
SHAPED
GABLE

작은 총화탑
OGEE
TURRET
ROOF

모서리돌쌓기
QUOINING

APRON
에이프런

5        6        7

ERALDRY

장

노퍽의 블리클링 홀은 수석재판관이 1616년에 지은 제임스 1세 시대의 궁전이다. 햇필드 하우스
Hatfield House의 건축가 로버트 라이밍Robert Lyminge이 디자인했다. 입구에 고전적 장식이 사용되었
으며 정확하게 대칭으로 만들어졌다. 탑들과 자세히 그려진 베이들은 바로크와 고전 양식 별장
의 전조가 되었다.

79

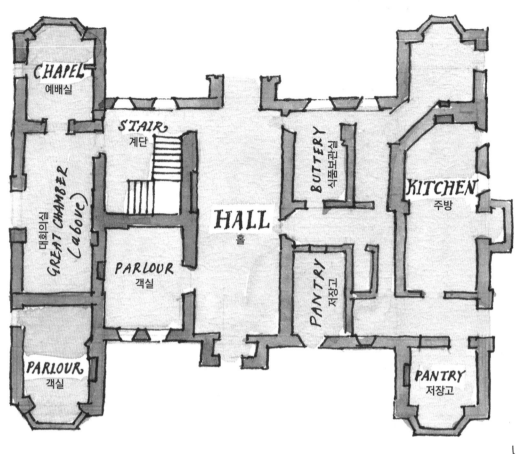

CHAPEL
예배실

STAIR
계단

GREAT CHAMBER
(above)
큰 방(위층)

PARLOUR
객실

PARLOUR
객실

HALL
홀

BUTTERY
술관리실

KITCHEN
주방

PANTRY
저장고

PANTRY
저장고

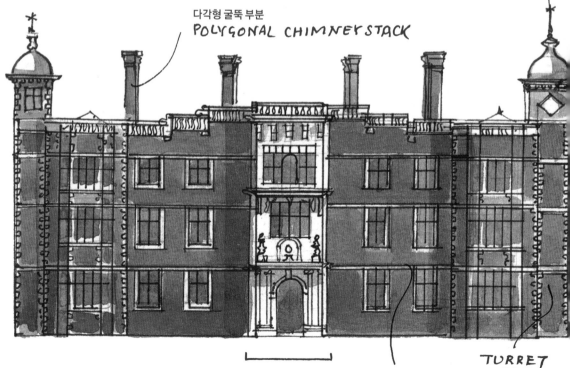

다각형 굴뚝 부분
POLYGONAL CHIMNEY STACK

FRONTISPIECE
전면부

STRING COURSE
돌림띠

TURRET
작은 탑

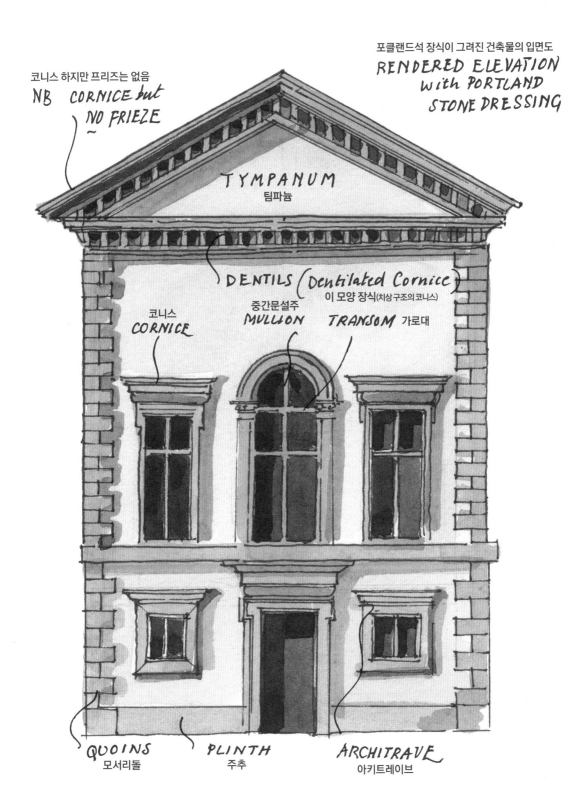

코니스 하지만 프리즈는 없음
**NB CORNICE but NO FRIEZE**
~

포클랜드석 장식이 그려진 건축물의 입면도
**RENDERED ELEVATION with PORTLAND STONE DRESSING**

**TYMPANUM**
팀파눔

**DENTILS (Dentilated Cornice)**
이 모양 장식(치상구조의코니스)

코니스
**CORNICE**

중간문설주
**MULLION**

**TRANSOM** 가로대

**QUOINS**
모서리돌

**PLINTH**
주추

**ARCHITRAVE**
아키트레이브

81

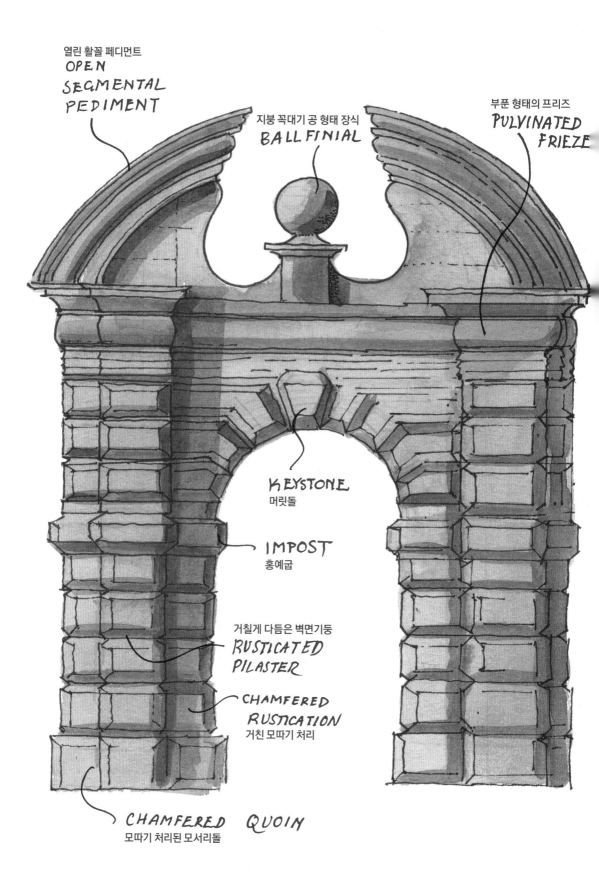

열린 활꼴 페디먼트
OPEN
SEGMENTAL
PEDIMENT

지붕 꼭대기 공 형태 장식
BALL FINIAL

부푼 형태의 프리즈
PULVINATED
FRIEZE

KEYSTONE
머릿돌

IMPOST
홍예굽

거칠게 다듬은 벽면기둥
RUSTICATED
PILASTER

CHAMFERED
RUSTICATION
거친 모따기 처리

CHAMFERED QUOIN
모따기 처리된 모서리돌

82

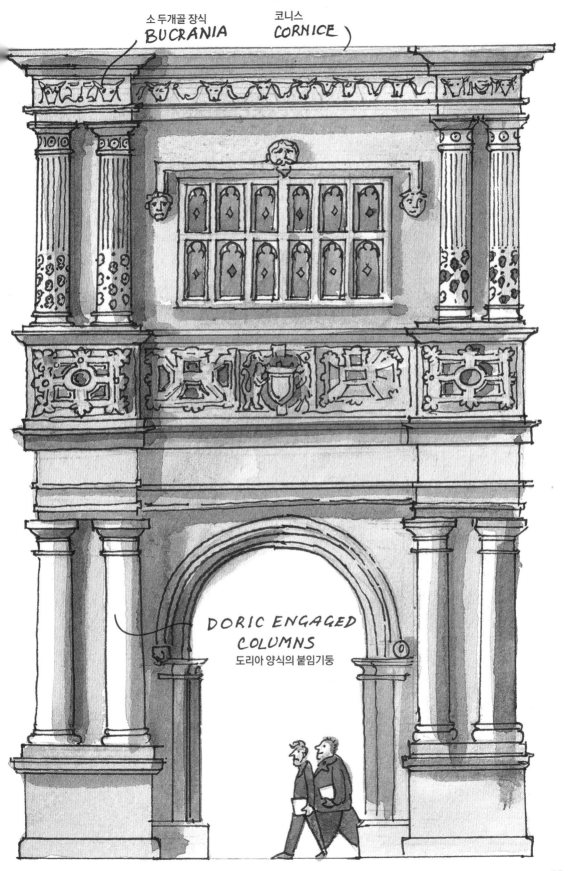

소 두개골 장식
**BUCRANIA**

코니스
*CORNICE*

*DORIC ENGAGED
COLUMNS*
도리아 양식의 붙임기둥

83

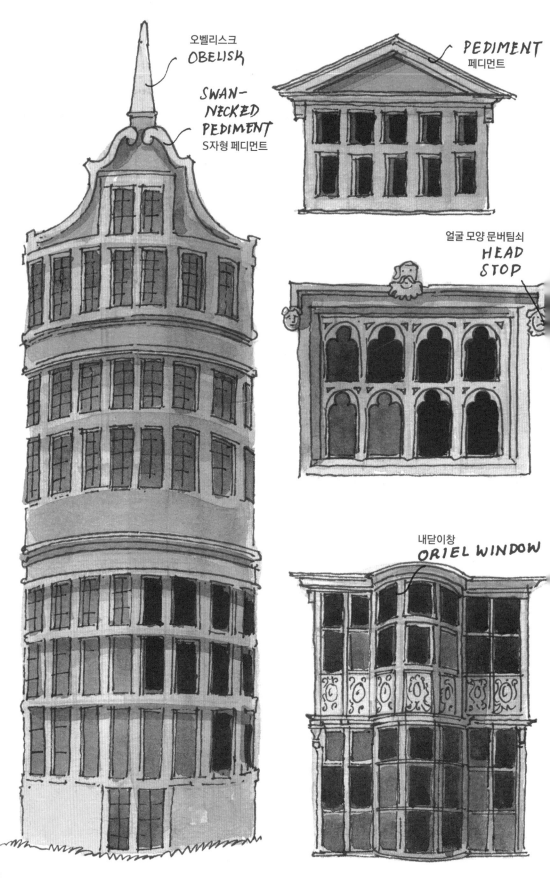

오벨리스크
**OBELISK**

**PEDIMENT**
페디먼트

SWAN-
NECKED
PEDIMENT
S자형 페디먼트

얼굴 모양 문버팀쇠
**HEAD
STOP**

내닫이창
**ORIEL WINDOW**

84

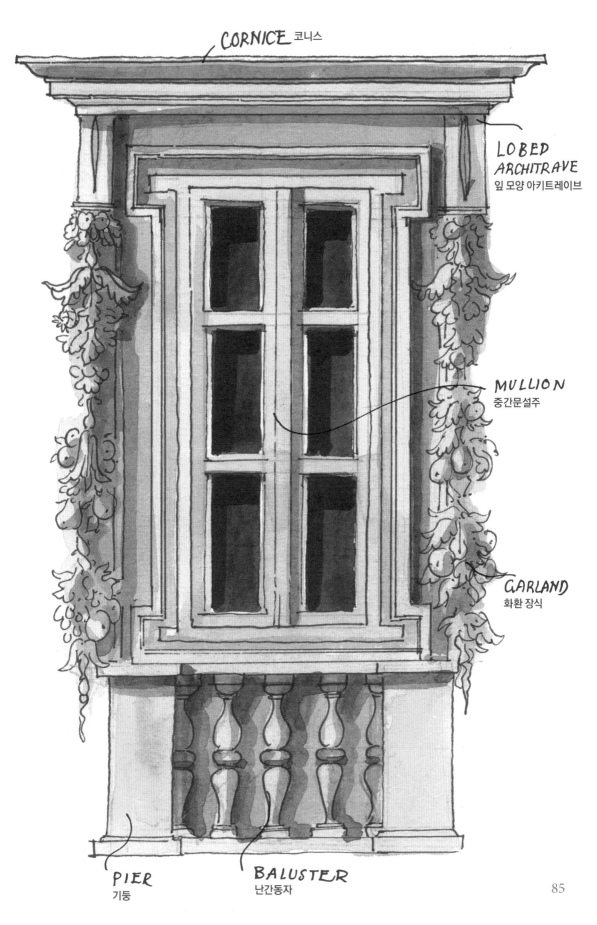

CORNICE 코니스

LOBED
ARCHITRAVE
잎 모양 아키트레이브

MULLION
중간문설주

GARLAND
화환 장식

PIER
기둥

BALUSTER
난간동자

85

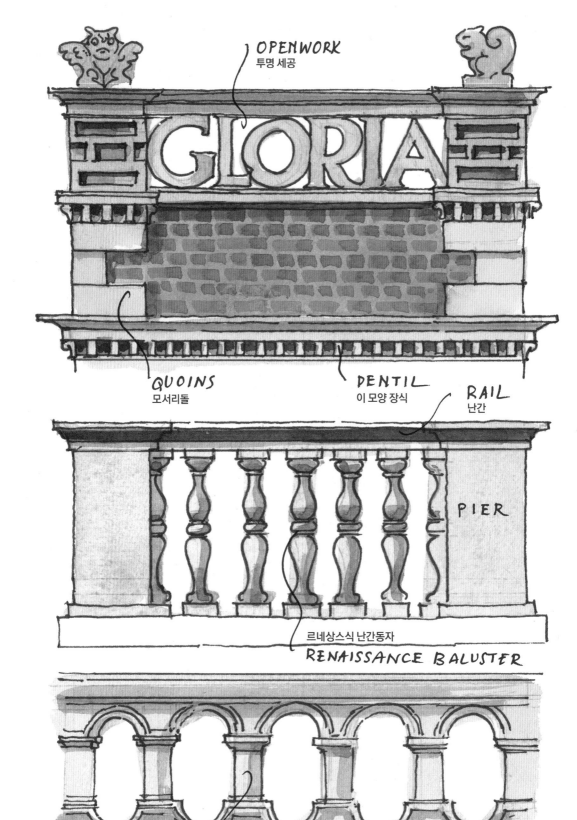

OPENWORK
투명 세공

QUOINS
모서리돌

DENTIL
이 모양 장식

RAIL
난간

PIER

르네상스식 난간동자
RENAISSANCE BALUSTER

COLONNETTES
난간동자

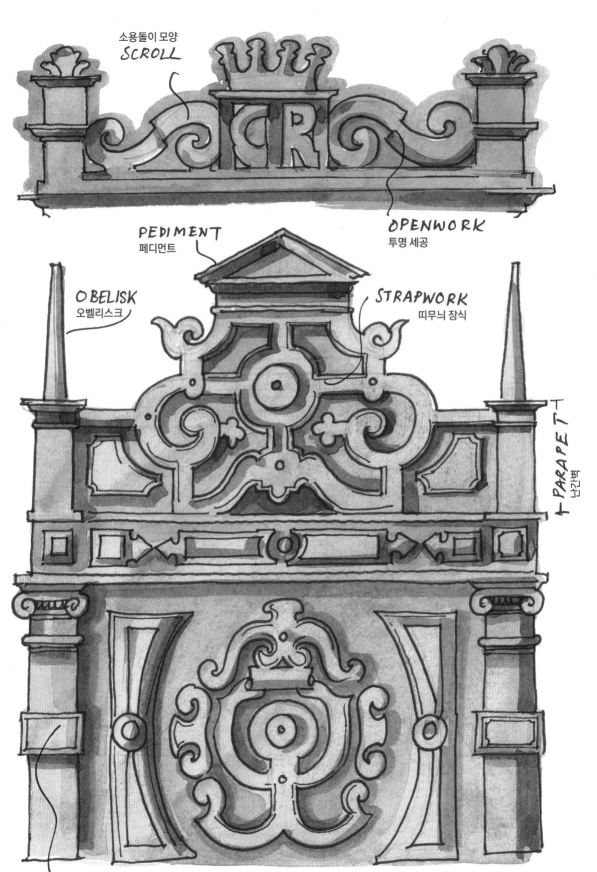

소용돌이 모양
**SCROLL**

**PEDIMENT**
페디먼트

**OPENWORK**
투명 세공

**OBELISK**
오벨리스크

**STRAPWORK**
띠무늬 장식

**PARAPET**
난간벽

**BLOCKED PILASTER**
중간 장식 벽면기둥

## 찰스 1세 시대와 앤 여왕 시대 1625-1714

17세기는 격동적이고 폭력적이었으며, 비록 비교적 그리 잔인하지는 않았지만, 혁명과 함께 끝났다. 스튜어트 왕가는 타고난 가톨릭 신자들이었으며, 실제로 신앙 생활을 제대로 하지 않더라도 가톨릭에 대한 동조자들이었다. 그래서 결과적으로 그들은 대개 개신교와 관련된 주제와는 상충했다. 찰스 1세의 처형은 가장 극적인 예인데, 국왕의 처형 후에 올리버 크롬웰Oliver Cromwell은 다른 것들보다도 영국 교회의 건축적 구조들을 무참히 파괴하였다. 극단적인 개신교 청교도들의 우상 파괴에 대한 대응은 교구 교회의 기구와 설비에 큰 혼란을 초래했다. 대주교 라우드가 직위에 있는 동안 사용하기 위해 만들어진 십자가 들보, 가림막, 이미지들의 대부분이 파괴되고 소실되었다.

조각상, 조각, 회화들은 광신도들에 의해 파괴되거나 실용적인 교구에 의해 감춰졌다. 이 내전으로 인해 큰 벌금이나 몰수가 잦았던 전원주택의 소유자들 사이에서는 주요 건축 사업이 중단되기에 이르기도 했다.

이니고 존스는 17세기 초 영국에 엄격한 고전주의를 소개했다. 그의 작품은 후기 엘리자베스 여왕 시대와 제임스 1세 시대의 건축을 특징 지었던 응용된 고전적 장식을 혼합해 뒤죽박죽된 고전주의에서 완전히 벗어난 것이었다. 찰스 1세가 1625년에 즉위하면서, 귀족 집안의 자제들이 유럽, 주로 이탈리아로 긴 휴가를 떠나는 이른바 그랜드 투어Grand Tour가 자리를 잡았다. 이로 인해 영국의 젊은이들은 따뜻한 남부의 매력을 경험했으며, 베네토에 있는 안드레아 팔라디오의 빌라를 방문할 기회를 얻었고, 플로렌스, 로마, 베니스에서 르네상스와 초기 바로크 건축가의 작품들을 볼 수 있었다. 이와 같은 강력한 혁신은 일반적인 주거를 위한 건축물에 극적인 영향을 미쳤으며, 1640년대에는 이 오래된 양식이 '획일적이고 규칙적인 석조구조'로 널리 수용되었다. 이것은 비트루비우스, 세를리오, 팔라디오의 작품에서 규정된 규칙들을 고수하며 다소 글을 읽고 쓸 줄 아는 이해 안에서 고전적 질서들을 사용한다는 것을 의미한다. 한 층 이상을 관통하는 페디먼트, 코니스, 통기둥식giant order(건조물의 바깥벽을 따라 토대에서 맨 위층 처마 끝까지 닿는 기둥을 세우는 양식 — 역자주)의 구조는 이제 새로운 건축물의 입면도를 장악하는 특징이 되었다.

이러한 새로운 양식을 해석한 대표적인 건축가로 로저 프랫 경Sir Roger Pratt, 존 웹John Webb, 휴 메이Hugh May가 있다. 하지만 수많은 뛰어난 건축물들은 현장의 일꾼들, 숙련된 석공, 목수들, 벽돌공들에 의해 지어졌다. 덜 교육받은 고전기 양식의 유형은 아르티장 매너리즘Artisan Mannerism이라고 알려진 양식으로 네덜란드의 보다 더 지역적인 양식으로 종종 다뤄지곤 했다. 상상력은 풍부하지만 고전적 요소에 비학술적으로 접근하는 작품들에서, 종종 정교하고 기술적으로 숙련된 벽돌 작업을 볼 수 있는데, 이러한 결과들은 런던과 지방 도시 모두에서 볼 수 있다. 영연방 시절에는 피터 밀스Peter Mills가 설계한 소프 홀Thorpe Hall과 같은 의회 영향하에 지어진 건축물이 있고, 지금은 피터버러의 외곽에 자리한 수 라이더Sue Ryder 집이 있다. 이 건축물들은 아르티장 매너리즘 양식으로 만들어졌지만 고전기 양식의 오더에 따라 지어졌으며, 진정한 우

아함을 보여주는 현대적인 관문, 교각, 출입구로 가득한 화려한 정원을 가지고 있다.

크리스토퍼 렌 경은 옥스퍼드에서 천문학을 가르치는 교수였고, 왕립학회의 회원이었으며, 엔지니어이자 발명가였다. 1663년이 되어서야 그의 삼촌의 요청으로 첫 번째 건축물인 케임브리지 펨브로크 칼리지Pembroke College의 예배당을 설계했다. 뒤이어 옥스퍼드에 셸도니언 극장Sheldonian Theatre을 설계했다. 이 건축물들은 로마 건축의 영향을 받았지만, 렌 경은 1665년 파리를 방문하여 그곳에서 지안 로렌조 베르니니Gian-lorenzo Bernini와 루이 르보Louis Le Vau를 만났고 루브르 박물관과 보르비콩테Vaux-le-Vicomte에서 그들의 작품에 영향을 받았다. 렌 경은 단순하게 단단한 덩어리를 사용하기보다는 끊임없이 계획하고 철수하면서 쌓기도 하고 휘기도 하고 높이를 영리하고 세련된 방식으로 다루기 위해 여러 방법을 실험하고 고안해 나갔다. 그는 특히 돔을 활용하는 연구에 여념이 없었는데, 그 결과 1675년에 착공하여 1711년이 되어서야 완공된, 세인트 폴 성당St Paul의 두 개의 층으로 정점에 달하는 돔을 만들어냈다.

1666년 런던 대화재로 이 중세 도시의 대부분이 소실되었다. 이는 새로운 양식의 건축을 지을 수 있는 중요한 기회였고, 렌 경이 이 기회를 얻어냈다. 그러나 그의 새로운 도시에 대한 혁신적인 계획은 로터리 클럽과 같이 무서울 정도로 보수적인 도시 의회에게는 너무 과감한 혁신이었고, 그로 인해 애초의 계획보다 완화된 방법으로 재건이 시작되었다. 1670년에 재건축법을 발의하고 감독하기 위한 위원으로 프랫, 메이, 렌 경이 임명되었으며, 결과적으로 50여 개의 새로운 교회 설계 제안이 모였다. 그 제안들은 주제에 따라 다르고 풍성하게 변화들이 담겨있었는데, 대부분은 오늘날 도시에서 여전히 볼 수 있는 것들이다. 어떤 것들은 비트루비우스의 드로잉을 사용한 단순한 로마식 바실리카의 평면도에 기반을 두기도 했고, 또 어떤 것들은 이탈리아 르네상스의 건축들로부터 가져오기도 했다. 많은 경우는 중세의 선조로부터 물려받은 어색한 장소를 두고 겨뤄야 했다. 이 모든 것들 중 가장 웅대한 것은 세인트 스티븐 월브룩 교회St Stephen Walbrook(1672)로, 렌 경의 가장 위대한 작품인 세인트 폴 성당의 전조였다. 또다시 보수적인 고객인 런던 시협회와 대립해야 했지만, 그는 위대한 예술 후원자였던 군주 찰스 2세의 열렬한 지지를 받아 최종적으로 그의 천재적인 새로운 디자인이 선정되었다.

렌 경은 이와 같이 런던에서의 작업으로 인해 수도 밖에서 일할 수 있는 기회를 고려하기에는 너무 바빴는데, 런던 밖의 영역에서는 극적인 거대한 질서를 보여주는 채츠워스 하우스Chatsworth의 건축가 윌리엄 탈만William Talman, 탈만과 함께 작업하고 헤이스롭Heythrop을 설계한 토마스 아처Thomas Archer, 니콜라스 혹스무어Nicholas Hawksmoor, 존 밴부르 경 같은 다른 전문 건축가들이 왕성하게 활동하고 있었다.

혹스무어는 렌 경의 세인트 폴 성당 작업을 돕고, 블룸즈버리의 세인트 조지St George's, 런던의 세인트 메리 울노스St Mary Woolnoth와 스피탈필즈의 크라이스트 처치Christ Church 등 런던의 가장 뛰어난 여섯 교회를 설계했다. 그의 작품은 고전 고대의 예들로 다뤄지는데, 블룸즈버리의 세인트 조지의 첨탑은 독특한 형태를 위해 할리카르나소스(현재 튀르키예의 보드룸)의 마우솔레움Mausoleum의 형태를 가져왔다.

반면 밴부르 경은 그의 시골 저택 작품으로 가장 잘 알려져 있다. 밴부르 경이 혹스무어와 자주 함께 일을 했던 앤 여왕 시절의 위대한 바로크 궁전들에는 밴부르 경의 천재적인 고도의 예술적 기교를 완성하기 위해 비트루비우스와 세를리오의 작품의 지식이 반영되었다. 중앙 블록이 기둥들로 파빌리온을 연결하며, 반은 성이고 반은 궁인 웅장한 캐슬 하워드Castle Howard가 만들어졌다. 둘 다 내부보다 더 많은 외부를 갖고 있는데, 캐슬 하워드에는 방은 오직 하나, 그레이트 홀만 있으며, 외부 입면을 통해 전체 스케일을 알 수 있다. 사실상 블레넘궁의 일련의 기둥들과 입구들은 궁을 둘러싸고 가리고 있으며 이 환경은 관람객이 이 정복 영웅의 집에 도착했을 때 극적인 효과를 일으킨다.

노섬벌랜드의 시턴 델러발 홀Seaton Delaval Hall은 거친 돌면이 보이도록 쌓는 방식rustication으로 만들어졌는데, 입면의 평평한 면을 없애며 석조 블록을 명확하게 보이게 함으로써 위대한 강인함과 견고함을 느끼게 해준다. 밴브루 경은 기둥에도 같은 방법을 적용하여 중간에 고리가 끼워진 형태의 기둥을 사용했다.

그러나, 조지 1세가 왕위에 올랐을 무렵, 영국의 건축 후원자들은 건축 후원을 축소할 준비가 되어있었다.

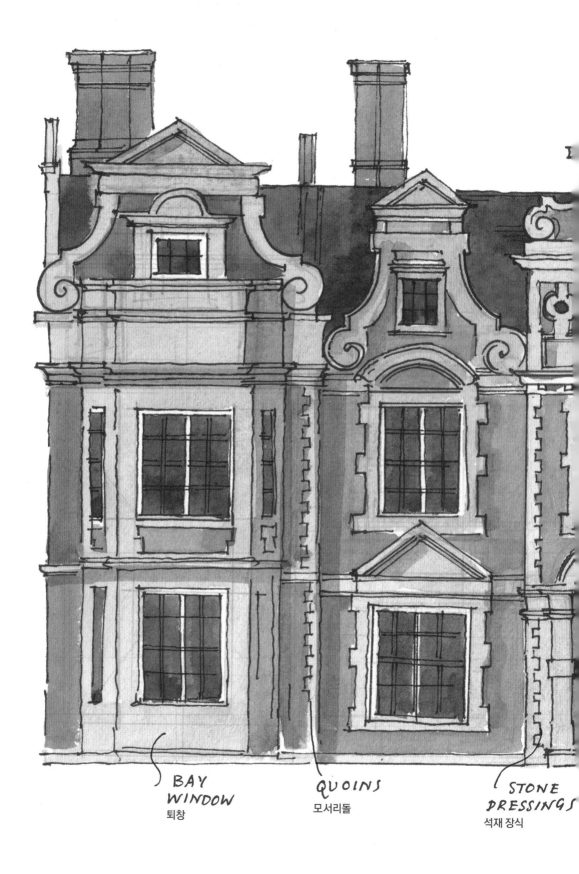

BAY
WINDOW
퇴창

QUOINS
모서리돌

STONE
DRESSINGS
석재 장식

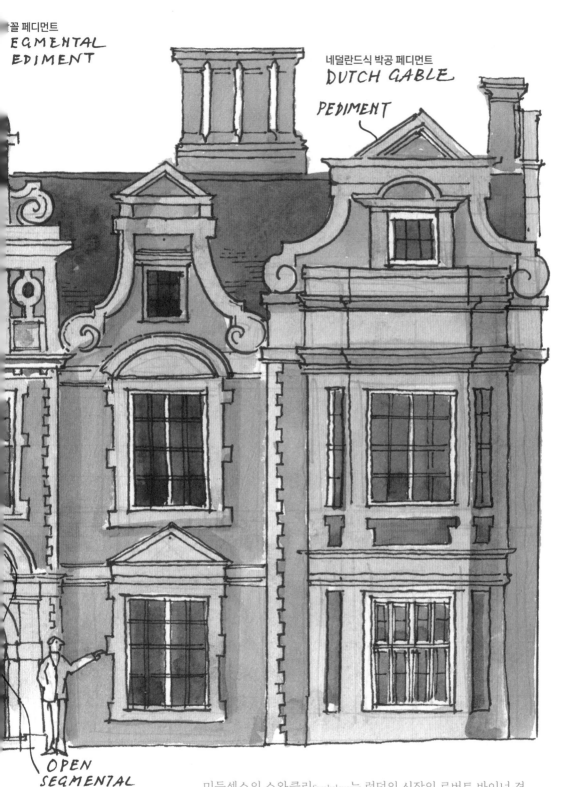

꼴 페디먼트
**EGMENTAL
EDIMENT**

네덜란드식 박공 페디먼트
**DUTCH GABLE

PEDIMENT**

**OPEN
SEGMENTAL
PEDIMENT**
열린 활꼴 페디먼트

미들섹스의 스와클리Swakeleys는 런던의 시장인 로버트 바이너 경 Sir Robert Vyner에 의해 지어진 것이다. 장식이 없는 활꼴의 페디먼트가 창문 꼭대기에 있고, 정교한 네덜란드식 박공이 각 베이 위에 있는 구조로 17세기 네덜란드에서 받은 영향을 반영하고 있다.

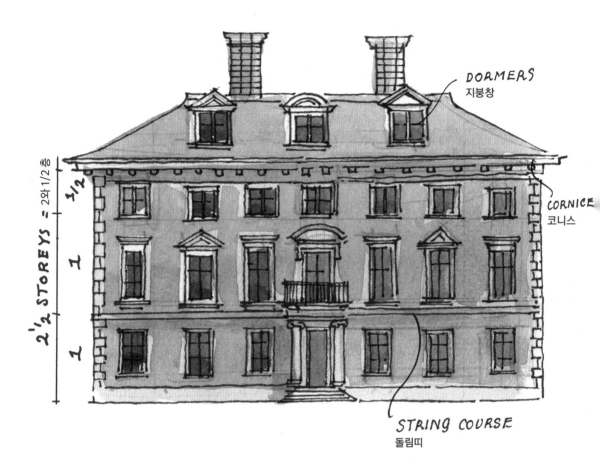

DORMERS
지붕창

CORNICE
코니스

2½ STOREYS = 2와 1/2 층
½
1
1

STRING COURSE
돌림띠

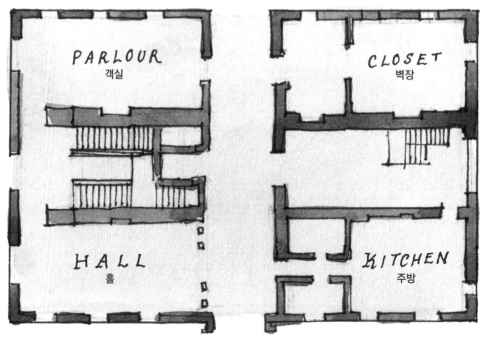

PARLOUR
객실

CLOSET
벽장

HALL
홀

KITCHEN
주방

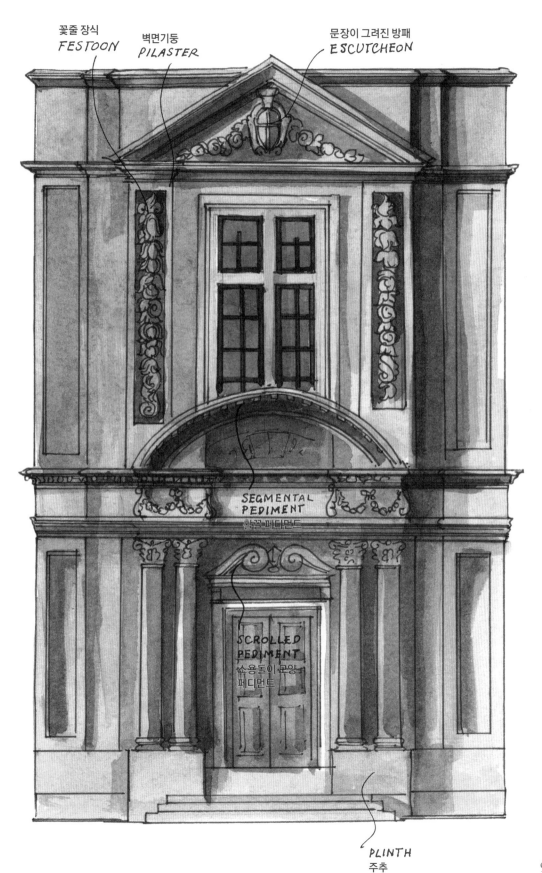

꽃줄 장식
*FESTOON*

벽면기둥
*PILASTER*

문장이 그려진 방패
*ESCUTCHEON*

SEGMENTAL
PEDIMENT
활꼴 페디먼트

SCROLLED
PEDIMENT
소용돌이 문양
페디먼트

PLINTH
주추

95

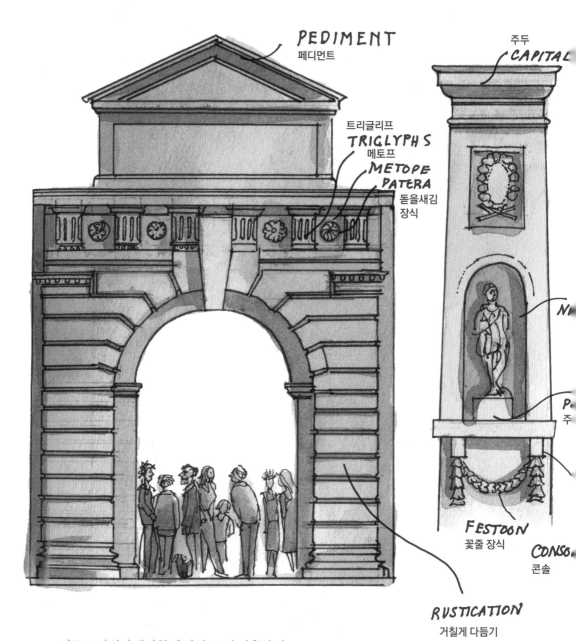

PEDIMENT
페디먼트

CAPITAL
주두

TRIGLYPH S
트리글리프

METOPE
메토프

PATERA
돌을새김 장식

FESTOON
꽃줄 장식

CONSO
콘솔

RUSTICATION
거칠게 다듬기

바로크 양식이 발달함에 따라, 고전 건축의 많은 요소들이 더 큰 자유 안에서 다뤄졌다. 예를 들면, 아치로 만들어진 입구 위에는 과장되어 크게 만들어진 머릿돌을 볼 수 있고, 기둥의 몸체가 전혀 안 보이게 만들어졌으며 거친 돌면이 보이도록 쌓는 방식을 사용했다.

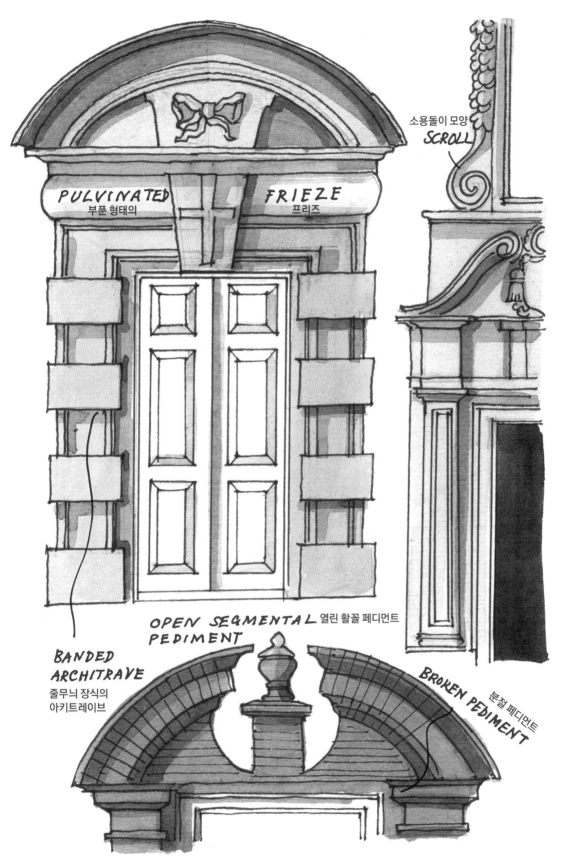

PULVINATED
부푼 형태의

FRIEZE
프리즈

소용돌이 모양
SCROLL

BANDED
ARCHITRAVE
줄무늬 장식의
아키트레이브

OPEN SEGMENTAL 열린 활꼴 페디먼트
PEDIMENT

BROKEN PEDIMENT 분절 페디먼트

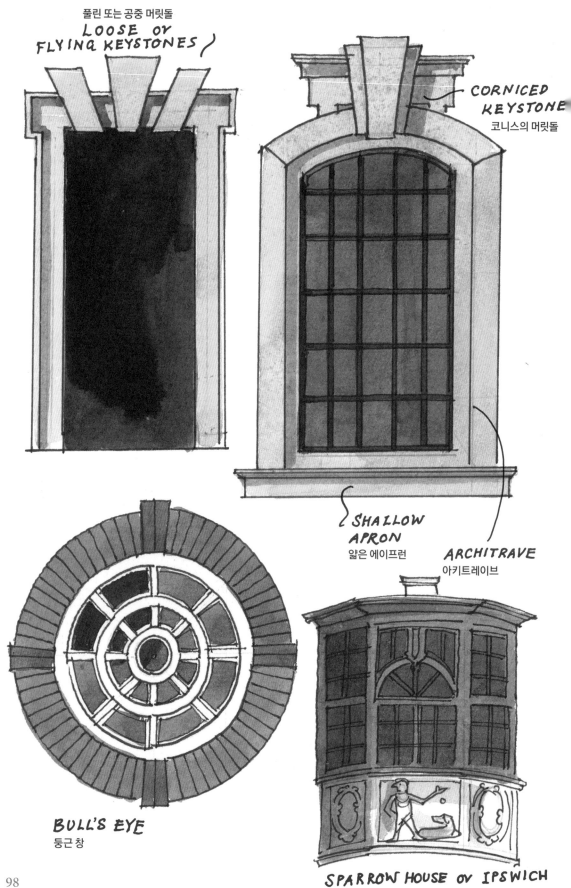

풀린 또는 공중 머릿돌
## LOOSE or FLYING KEYSTONES

CORNICED
KEYSTONE
코니스의 머릿돌

SHALLOW
APRON
얇은 에이프런

ARCHITRAVE
아키트레이브

BULL'S EYE
둥근 창

SPARROW HOUSE or IPSWICH
WINDOW 참새 집 또는 입스위치 창

매듭리본
**BOW**

꽃 장식 또는 꽃줄 장식
**SNAG or FESTOON**

장식된 머릿돌
**DECORATED KEYSTONE**

소용돌이형 페디먼트
**SCROLLED PEDIMENT**

**PUTTO** 푸토

**SILL** 창턱

**APRON** 에이프런

**SCROLL-TOPPED WINDOW** 상단 소용돌이 모양 창문

**MULLION** 중간문설주

99

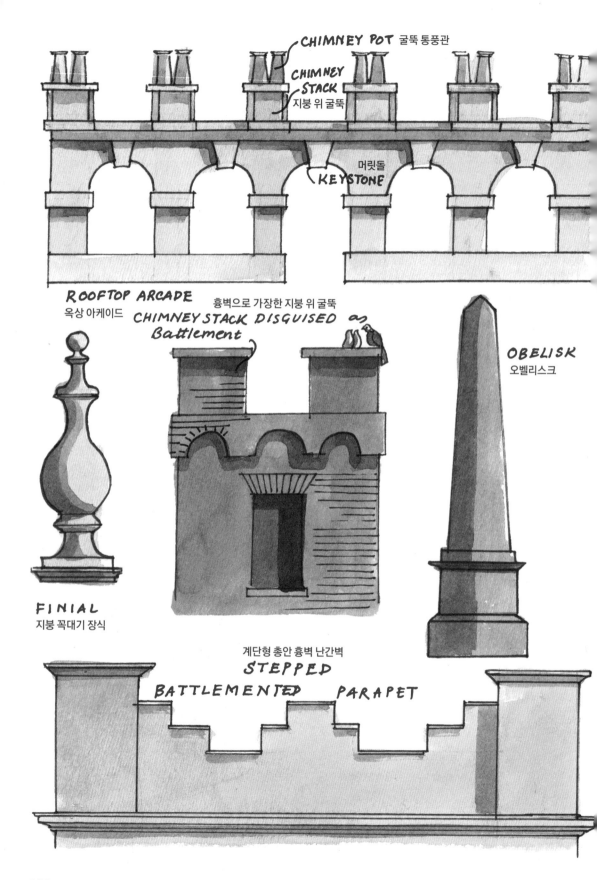

CHIMNEY POT 굴뚝 통풍관

CHIMNEY STACK 지붕 위 굴뚝

머릿돌 KEYSTONE

ROOFTOP ARCADE
옥상 아케이드

흉벽으로 가장한 지붕 위 굴뚝
CHIMNEY STACK DISGUISED as
Battlement

OBELISK
오벨리스크

FINIAL
지붕 꼭대기 장식

계단형 총안 흉벽 난간벽
STEPPED
BATTLEMENTED PARAPET

100

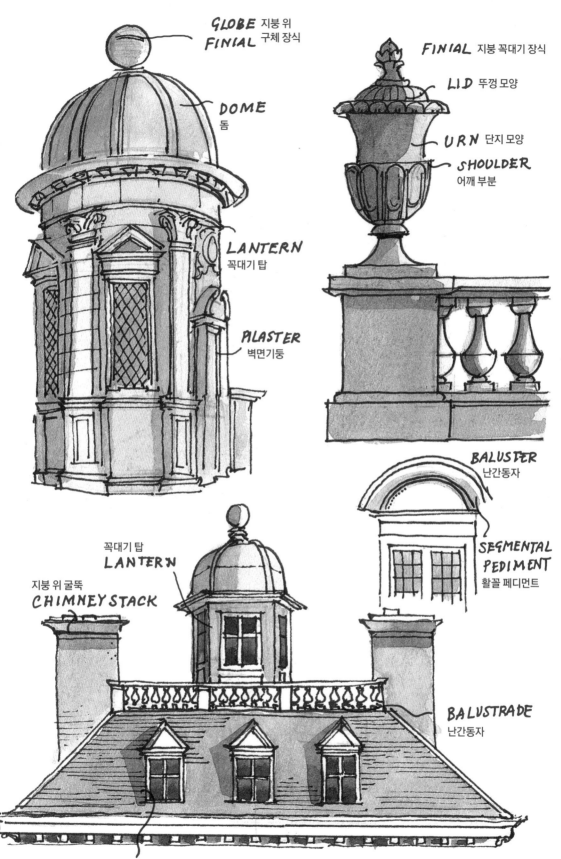

GLOBE 지붕 위
FINIAL 구체 장식

DOME
돔

FINIAL 지붕 꼭대기 장식

LID 뚜껑 모양

URN 단지 모양

SHOULDER
어깨 부분

LANTERN
꼭대기 탑

PILASTER
벽면기둥

BALUSTER
난간동자

SEGMENTAL
PEDIMENT
활꼴 페디먼트

꼭대기 탑
LANTERN

지붕 위 굴뚝
CHIMNEY STACK

BALUSTRADE
난간동자

DORMERS 지붕창 돌출구조부

101

# GEORGIAN

17세기 말과 18세기 초반의 바로크 건축가들은 이니고 존스의 멋진 팔라디오 양식에서 벗어났다. 콜린 캠벨이 1715년에 1권, 1717년에 2권, 1725년에 3권, 총 세 권으로 『비트루비우스 브리타니쿠스』를 발표했을 때, 그는 당대 최고의 시골 저택을 그림으로 소개한 것뿐만 아니라 자신의 대표작인 원스테드Wanstead 하우스의 디자인을 선보이기도 했었다. 이 대저택은 존스와 팔라디오의 계산된 단순미로 회귀하는 것으로 '어떠한 화려함도 가식도 없는' 건축물이었다. 이 책은 팔라디오의 『건축사서Quattro Libri Dell' Architettura』를 현대식으로 다시 그렸던 자코모 레오니Giacomo Leoni의 저작만큼이나 막대한 영향력을 발휘했다. 레오니의 출판물은 지어졌건 또는 지어지지 못했건 위대한 이들의 디자인, 특히 도시 본토 영토의 베니스 귀족들을 위해 디자인된 자신의 일련의 빌라에 대한 디자인을 판화로 표현한 것들을 포함하고 있다. 빌라 바르바로Barbero, 빌라 포이아나Poiana, 빌라 로톤다, 빌라 에모Emo는 건축계에서 매우 유명해졌으며, 이것들을 모형으로 삼아 비슷한 건축물들이 많이 만들어졌다. 결과적으로 팔라디오 양식의 직접적인 근원에 대한 인식이 높아졌으며, 모든 새로운 전원주택을 짓는 기준 양식이 되었다.

노퍽의 호턴 홀Houghton Hall은 그중 하나였으며, 나중에 그 자체만으로도 영향력을 미치는 건축물이 되었다. 이 건축물은 캠벨이 1722년에 착공했지만 건설 도중에 그가 사망하면서 1735년 제임스 깁스James Gibbs가 완공했다. 이는 한 세기 전에 존스가

디자인한 윌튼 홀Wilton Hall의 많은 부분 따랐으며 그 결과 장식이 많이 없는 단순하고 일반적인 입면을 가진 모습으로 만들어졌다. 인근의 홀컴 홀Holkham Hall에서 당대의 위대한 두 인물인 벌링턴 경Lord Burlington과 그의 제자 윌리엄 켄트가 레스터 경Lord Leicester인 토마스 코크Thomas Coke를 위해 일을 하고 있었다. 그는 장기간 이탈리아로 떠났던 그랜드 투어 동안 수집했던 고전 조각품들을 팔라디안 홀Phalladian Hall에 소장하고 싶어 했다. 원래 화가였던 켄트는 1709년에서 1719년까지 이탈리아에 머물렀으며, 그 당시 그의 후원자인 벌링턴을 만났다. 그들은 홀컴 홀을 디자인하기 위해 팔라디오의 빌라 모세니오Mocenigo에서 많은 부분을 직접 인용했다. 디자인을 빌려왔다는 것은 단순히 외형만을 따라 하는 것에 그치는 것이 아니라, 이탈리아에서 매우 중요한 건축물을 영국에서 그에 맞는 건축물로 만들어내기 위한 확실한 노력을 했다는 것을 의미했다. 켄트에 있는 캠펠의 메러워스성Mereworth Castle은 특히 팔라디오가 1566년 비센차 외곽에 세웠던 돔형 빌라 로톤다의 입면과 평면의 영향을 그대로 반영한 건축물이다.

　이러한 집들의 지층 평면도는 집에서 아주 중요하다. 훌륭하고 정교한 비율의 방들이 하나의 방이 또 다른 방으로 이어지며 문들이 나란히 줄지어 있어 보는 이들은 엔필레이드Enfilade(방 출입구의 병렬 배치법 — 역자주)로 알려진 것처럼, 기다란 선으로 이어진 입구들을 보게 된다. 회랑도 없고 잉글랜드 왕 제임스 1세 시대나 더 이전의 시골 저택에서 볼 수 있는 복잡성도 볼 수 없다. 그 대신에 이 건축물들은 차분하며 질서정연하다. 홀컴 홀에서와 마찬가지로 벽난로와 내부 장식에서 모두 공통점을 찾을 수 있지만, 내부의 웅장한 코니스와 기둥들은 파사드의 장식 없는 엄격함과 극적인 대비를 이루는 것을 볼 수 있다. 중앙 부분이 올라가 아치형을 이루고 장식 없는 가장자리 아래 세 개로 나눠진 창문으로 구성된 베니스식 또는 세를리오식 창문이 많이 사용되었다.

　템즈강 옆에 지어진 벌링턴 경의 치스윅 하우스Chiswick House (1725)에 대한 모든 아이디어는 팔라디오의 작품과 로마의 건축으로부터 영향에서 비롯되었다. 이곳은 목가적인 환경으로 도시에서 벗어난 주거를 위한 휴양지였다. 여전히 높이 평가되는 건축물인 이 빌라는 성과 달리 방어를 목적으로 한 곳도 아니었고 전쟁에 대비한 공간도 아니었다. 애초에 로마의 원형으로서 빌라는 학문을 위한 공간으로 만들어졌으며 동

시에 로마의 신사들이 중요하게 생각하는 분야인 농업의 증진을 위한 장소였다. 이와 같은 이상적인 건축의 형태는 영국에서 즉각적인 인기를 얻었다. 하지만 홀컴 홀과 같이 신전의 형태를 취한 입구는 주어진 방대한 공간을 채우기 위해 옆으로 퍼지는 윙들, 칸막이들, 파빌리온들이 채워졌다.

18세기 중반에는 또한 도시 계획에 있어 큰 발전이 있었다. 새롭게 부유층이 많이 모였던 바스 지역에 존 우드John Wood(1704-54)와 그의 아들 존John(1728-81)은 훌륭한 광장과 이오니아식 로열 크레센트Royal Crescent를 포함한 로마식의 영향을 반영한 우아한 거리를 만들어냈다. 『바스에 대한 설명Description of Bath(1742, 1749년에 개정)』이라는 에세이를 통해 발표된 그들의 아이디어는 이후 에든버러의 뉴타운과 존 내쉬John Nash의 런던 도시 계획에 큰 영향을 주었다.

로버트 아담Robert Adam은 스코틀랜드의 건축가 윌리엄 아담William Adam의 아들이었다. 신고전주의자라고 불리는 많은 건축가들과 마찬가지로, 그는 다소 늦었지만 1754년에서 1757년까지 이탈리아에서 교육을 받았다. 신고전주의자들과 같이 그는 고대 로마의 폐허에서 연구를 했으며, 스플리트에서 디오클레티아누스 궁전Diocletian's Palace에 대한 일련의 드로잉을 출간했다. 또한 그는 피라네시Piranesi(이탈리아의 판화가이자 건축가 — 역자주)의 우아한 건축적 카프리치오capriccio(음악에서 일정한 형식에 구속되지 않고 자유로운 요소가 강한 기악곡을 의미함 — 역자주)에서 많은 영감을 얻었다. 위로 치솟고 부서지고 폐허가 된 건물들, 담쟁이덩굴이 뒤얽혀 무성하게 자란 고대의 교도소와 궁전을 묘사한 판화들은 서머싯 하우스Somerset House를 설계했으며 피라네시와 동시에 살았고 1750년에는 이탈리아에 있었던 윌리엄 챔버스에게 영향을 미쳤던 만큼이나 아담의 작품에도 큰 영향을 주었다. 이 18세기의 건축가들은 그들의 선조가 그랬던 것처럼 양식이 담겨있는 책을 통해서가 아닌, 또는 고대에 대한 직접 보지 못하고 프랑스나 네덜란드 문화의 눈을 통해서 본 것들을 통해서가 아니라, 실제로 직접 유적들을 보며 연구를 했다. 그들 각각은 영국으로 새로운 사례들과 고전 건축 양식의 체계를 어떻게 사용하는지에 대해 새롭게 이해할 수 있도록 그들의 경험을 전했다.

게다가 아담은 켄트가 홀컴 홀의 방을 토마스 코크의 고전식 조각들로 장식했던 방법과는 다르게 자신의 건축물 안에 실제 고전 유적의 일부를 사용했다. 그는 웨스

트 런던에 세운 시온 하우스Syon House의 그레이트 홀에 있는 대기실을 구성하는 구조를 위해 티버강에서 건져 올린 고대 유적의 일부인 기둥을 재사용하는 방식을 선택했다. 아담의 연구들은 그가 고전주의의 색을 사용했다는 증거였고, 그의 인테리어는 선조들의 차분한 고요함에서 보다 풍요롭고 정교한 눈에 띄는 발전을 이뤄냈다. 또한 우아한 인테리어 장식은 고전 유적들에서 영감을 받았고, 그의 섬세하고 얕은 아치형의 지붕과 앱스에는 1748년에 발굴되기 시작한 폼페이 폐허 유적의 새롭게 발견된 벽화에서 가져온 장식을 사용했다.

1760년에 아담은 매튜 브레팅햄Matthew Brettingham으로부터 더비셔의 케들스톤 홀Kedleston Hall의 건축물을 인계받았다. 중앙의 회당 전면은 윙으로 두 파빌리온으로 연결된 고전적 양식 구조의 집인 데다가, 그 구성 방식은 켐벨이 윈스테드를 세웠던 방식을 취했는데(102쪽 참고), 아담은 거기에 '고딕적 취향'으로 낚시 오두막을 지었다. 이 건축은 창문에 고딕식 트레이서리가 있고 작은 첨탑과 지붕 위로 나온 굴뚝 부분이 있는, 돌로 만든 박스와 같았는데, '스트로베리 힐의 고딕풍'으로 알려진 19세기 초반 고딕 부흥의 시대를 예고했다. 호레이스 월폴Horace Walpole(호턴 홀을 지었던 로버트 월폴의 아들)은 1750년부터 트위크넘의 스트로베리 힐에 자신의 빌라를 지었다. 그의 장식적이지만 고딕적인 요소들을 다소 부적합하게 사용해 만든 건축은 쾌활하면서도 우아해 보였으나 실제로 고딕 양식이 제대로 적용되지는 못했다. 이는 단지 응용 양식으로 고딕 양식의 요소를 사용한 것에 불과했다. 이러한 고딕적 취향은 건축에 있어 골동품 취미antiquarianism를 보여주는 것일 뿐만 아니라 고딕은 토리당의 반대 양식이라는 식의 정치적 선언이기도 했다. 많은 건축들은 고딕의 아이디어에 따라 만들어졌고, 휘그 정부에 의해 침식되고 있는 국가의 고대적 자유를 반영하기도 했다. 하지만 사실상 고딕 양식은 한 번도 완벽하게 사라진 적은 없었다. 16세기 말과 17세기 초반을 거치며 고딕은 예를 들면 옥스퍼드나 케임브리지 대학교에서와 같이 고딕 양식이 적절하다고 여겨지는 곳에서 살아남았다.

이때는 교회 건축물에 그리 좋은 시기는 아니었다. 1711년에 재정된, 런던의 수많은 주요 건축물들을 탄생시킨 50개의 새로운 교회 건설(90쪽 참고)을 위한 법은, 새로 건설된 도시 교외를 흥미롭지 않은 설계의 비합법적인 난잡한 건축물로 채우게 만든

1818년의 교회 건축법이 재정되기 이전의 마지막 움직임으로 볼 수 있다.

계몽주의와 함께, 18세기를 물들였던 과학과 공학과 예술에서의 지적 진보의 놀라운 확장이 이뤄졌으며, 교회는 이제 중심이 아닌 오히려 그 배경에 있었다고 볼 수

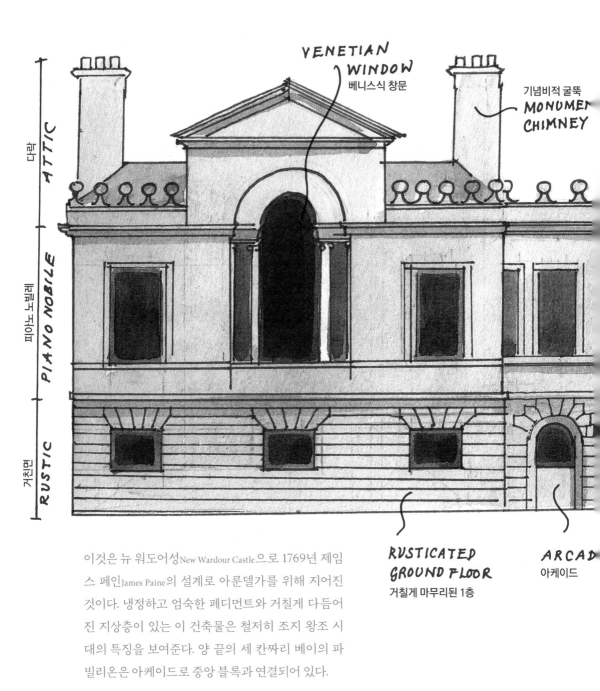

이것은 뉴 워도어성New Wardour Castle으로 1769년 제임스 페인James Paine의 설계로 아룬델가를 위해 지어진 것이다. 냉정하고 엄숙한 페디먼트와 거칠게 다듬어진 지상층이 있는 이 건축물은 철저히 조지 왕조 시대의 특징을 보여준다. 양 끝의 세 칸짜리 베이의 파빌리온은 아케이드로 중앙 블록과 연결되어 있다.

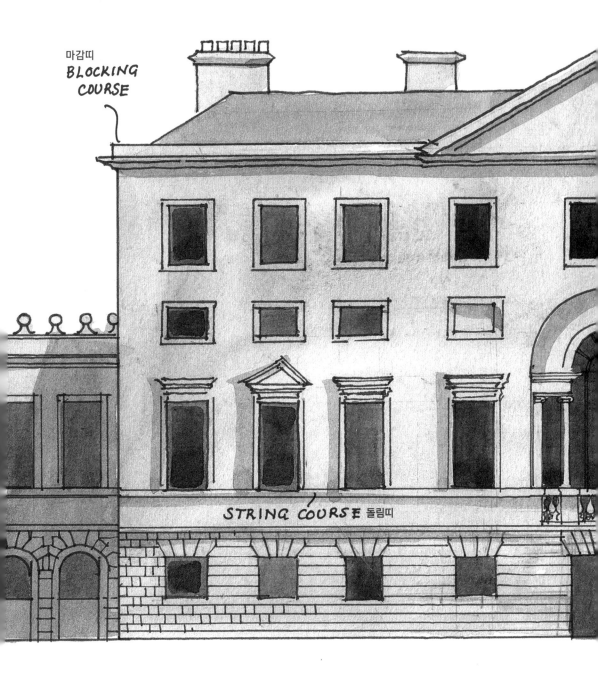

있다. 영국에서는 교회 예배가 계속 존재해 왔음에도 불구하고, 교구 교회는 더 이상
예전과 같이 건축적 관심의 대상이 아니었으며 시골 교구 교회에서는 교회가 종종 황
폐화되거나 심지어 사용되지 않기도 했다.

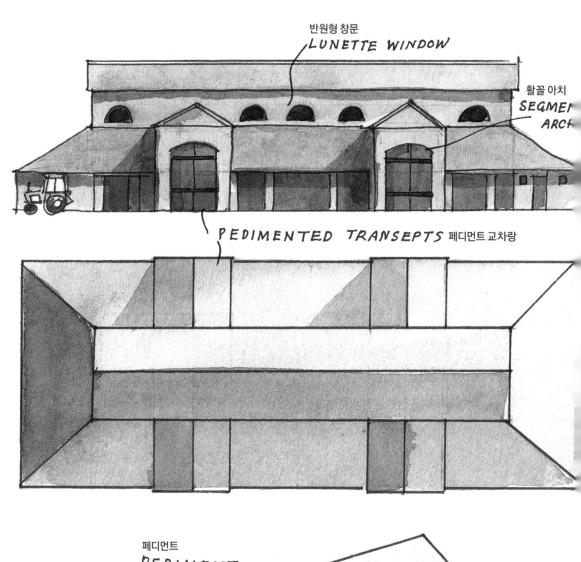

반원형 창문
LUNETTE WINDOW

활꼴 아치
SEGMEN
ARCH

PEDIMENTED TRANSEPTS 페디먼트 교차랑

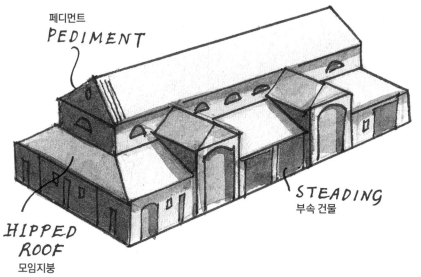

페디먼트
PEDIMENT

STEADING
부속 건물

HIPPED
ROOF
모임지붕

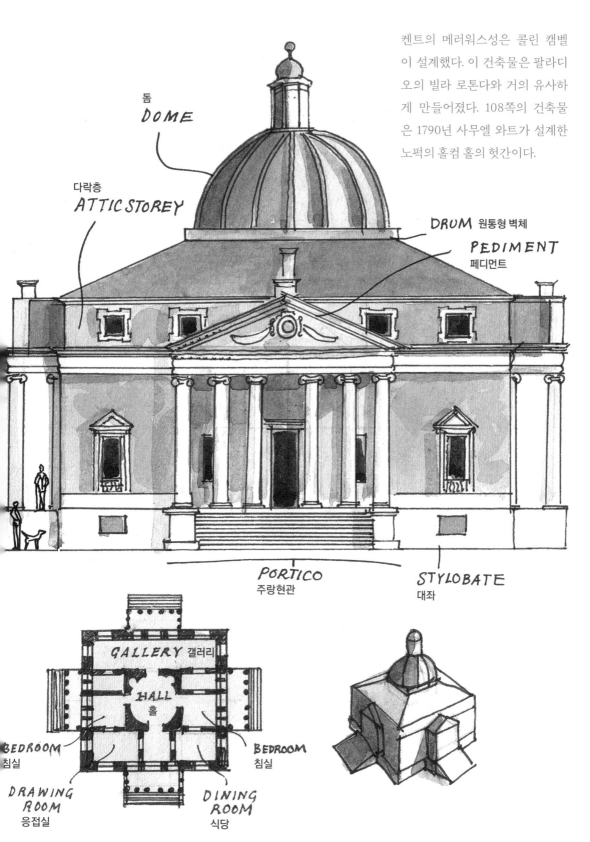

켄트의 메러워스성은 콜린 캠벨
이 설계했다. 이 건축물은 팔라디
오의 빌라 로톤다와 거의 유사하
게 만들어졌다. 108쪽의 건축물
은 1790년 사무엘 와트가 설계한
노퍽의 홀컴 홀의 헛간이다.

돔
DOME

다락층
ATTIC STOREY

DRUM 원통형 벽체
PEDIMENT
페디먼트

PORTICO
주랑현관

STYLOBATE
대좌

GALLERY 갤러리

HALL
홀

BEDROOM
침실

BEDROOM
침실

DRAWING
ROOM
응접실

DINING
ROOM
식당

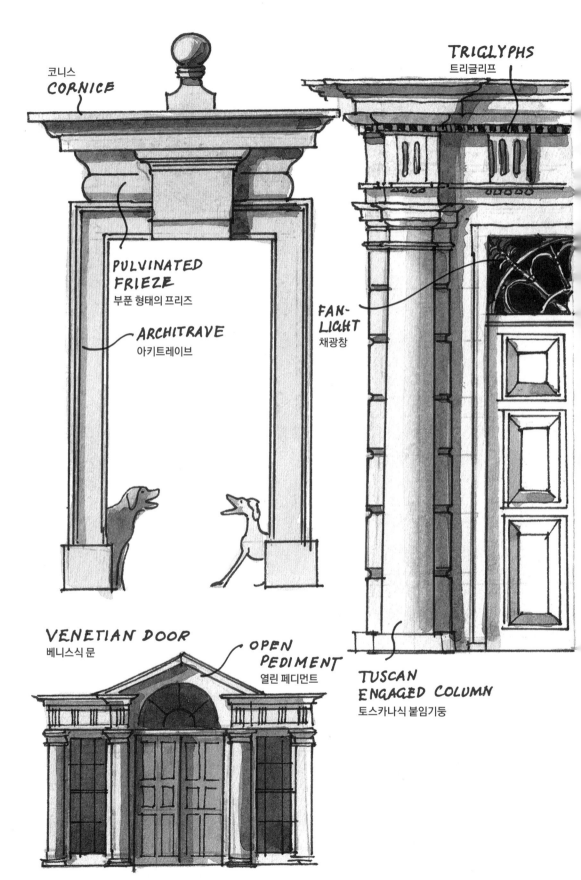

코니스
**CORNICE**

**TRIGLYPHS**
트리글리프

**PULVINATED FRIEZE**
부푼 형태의 프리즈

**ARCHITRAVE**
아키트레이브

**FAN-LIGHT**
채광창

**VENETIAN DOOR**
베니스식 문

**OPEN PEDIMENT**
열린 페디먼트

**TUSCAN ENGAGED COLUMN**
토스카나식 붙임기둥

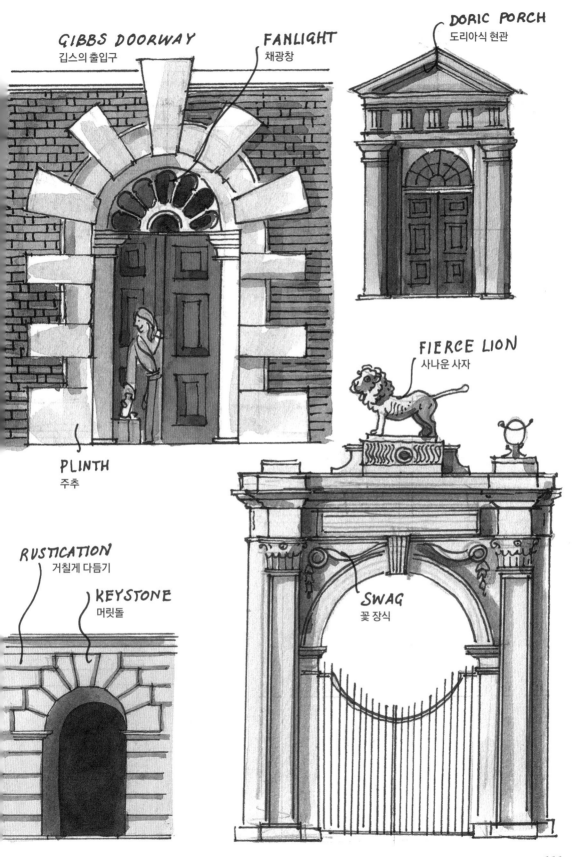

GIBBS DOORWAY
깁스의 출입구

FANLIGHT
채광창

DORIC PORCH
도리아식 현관

FIERCE LION
사나운 사자

PLINTH
주추

RUSTICATION
거칠게 다듬기

KEYSTONE
머릿돌

SWAG
꽃 장식

111

내리닫이창은 이 시대 동안 지배
적이었지만, 거기에 중국식, 고딕
식, 또는 다른 복잡한 유형의 고
전 양식의 변형과 함께 보다 화려
한 장식적인 부분이 가미되었다.

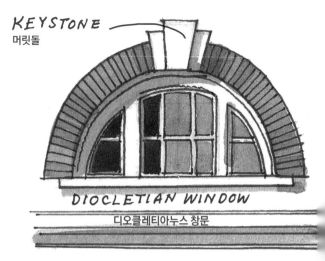

KEYSTONE
머릿돌

DIOCLETIAN WINDOW
디오클레티아누스 창문

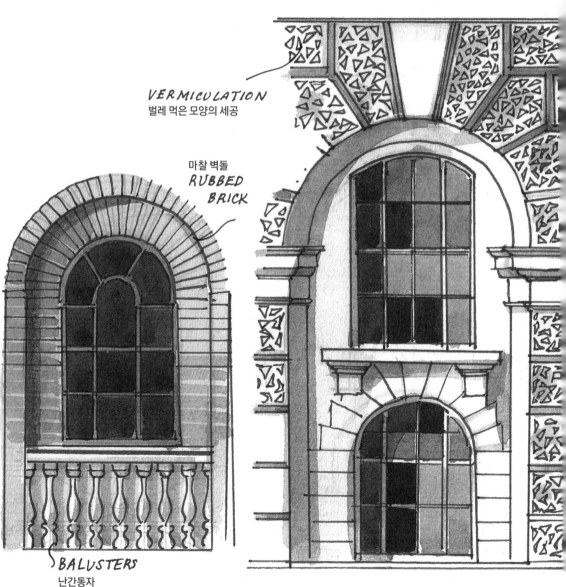

VERMICULATION
벌레 먹은 모양의 세공

마찰 벽돌
RUBBED
BRICK

BALUSTERS
난간동자

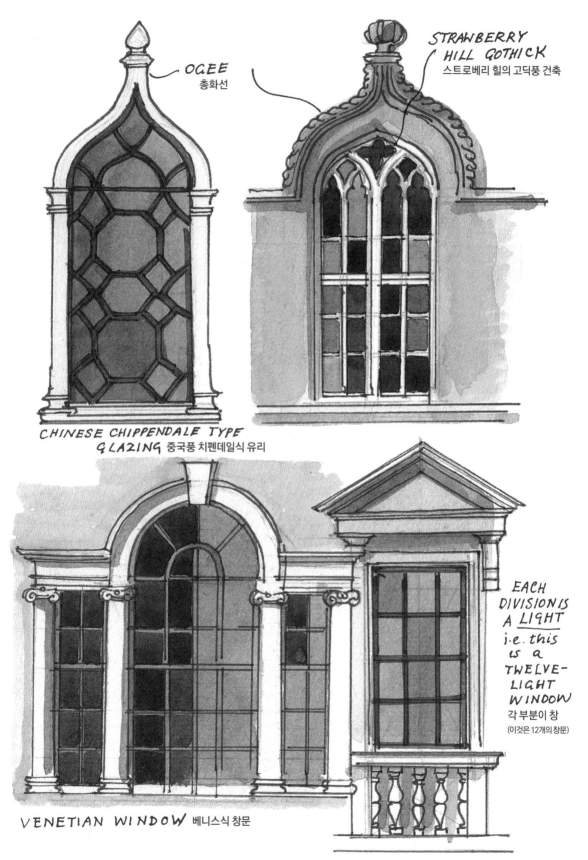

OGEE
총화선

STRAWBERRY HILL GOTHICK
스트로베리 힐의 고딕풍 건축

CHINESE CHIPPENDALE TYPE GLAZING 중국풍 치펜데일식 유리

EACH DIVISION IS A LIGHT i.e. this is a TWELVE-LIGHT WINDOW
각 부분이 창
(이것은 12개의 창문)

VENETIAN WINDOW 베니스식 창문

113

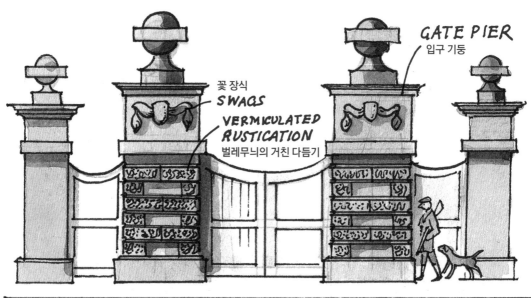

꽃 장식
**SWAGS**

**VERMICULATED RUSTICATION**
벌레무늬의 거친 다듬기

**GATE PIER**
입구 기둥

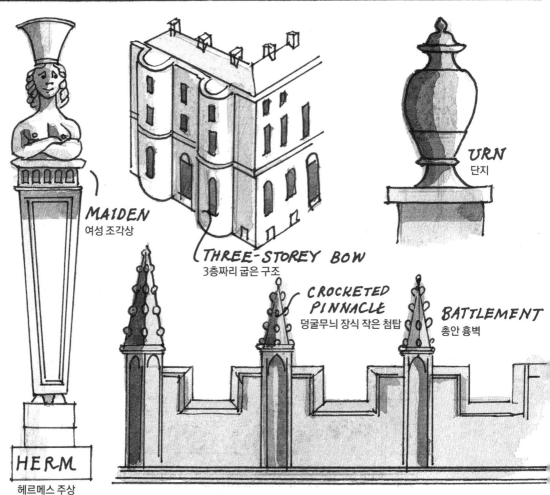

**MAIDEN**
여성 조각상

**THREE-STOREY BOW**
3층짜리 굽은 구조

**URN**
단지

**CROCKETED PINNACLE**
덩굴무늬 장식 작은 첨탑

**BATTLEMENT**
총안 흉벽

**HERM**
헤르메스 주상

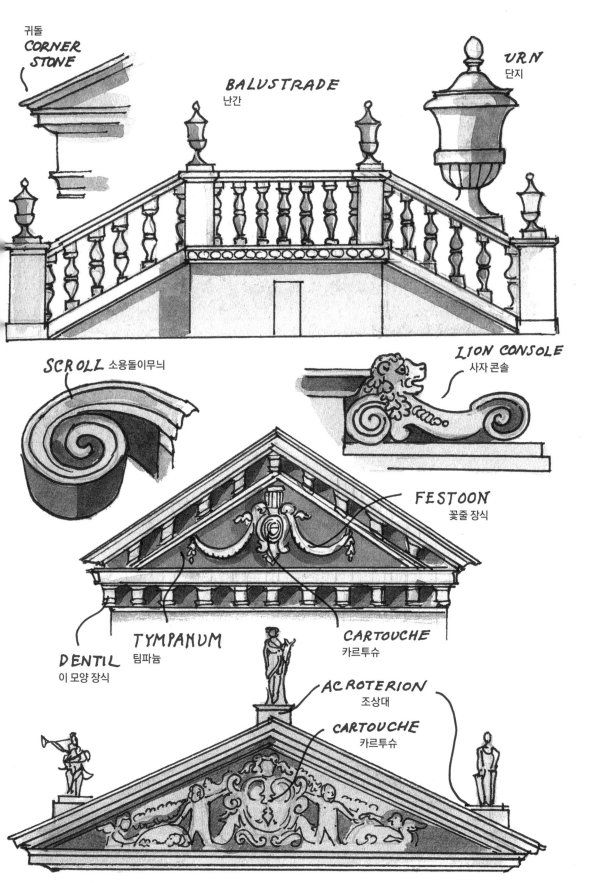

귀돌
**CORNER STONE**

**BALUSTRADE**
난간

*URN*
단지

**SCROLL** 소용돌이무늬

**LION CONSOLE**
사자 콘솔

**FESTOON**
꽃줄 장식

**CARTOUCHE**
카르투슈

**TYMPANUM**
팀파눔

**DENTIL**
이 모양 장식

**ACROTERION**
조상대

**CARTOUCHE**
카르투슈

115

# REGENCY

## 섭정 시대 1790-1837

아버지인 조지 3세가 정신질환을 앓는 동안 거칠고 세속적이고 방탕했던 웨일스 공의 섭정이 1811년부터 1820년까지 이어졌다. 하지만 건축적인 측면에서 보면, 섭정 시대는 18세기 말엽부터 조지 4세의 실제 통치 기간과 그의 동생 윌리엄 4세의 통치 기간 및 1837년에 빅토리아 여왕이 즉위할 때까지를 포함한다.

이 시기는 건축적으로 19세기의 건축 양식으로서 픽처레스크Picturesque의 도입과 복고주의와 절충주의의 선동이 일어났던 때이다. 초기 시대는 1795년과 1807년 사이에 지어진 폰트힐 대저택Fonthill Abbey과 같은 놀라운 역작이자 결국엔 무너져버린 건축물을 만든 제임스 와이어트James Wyatt가 지배했던 시대로, 그는 로버트 아담의 눈에 띄는 경쟁자였다. 당대의 주목을 끓었던 이 낭만주의적인 웅장한 건축물은 십자형의 평면을 가지고 있으며 높은 곳에 설치된 팔각의 꼭대기탑은 멀리서도 하늘로 치솟아 올라가듯 훤히 보였다. 하지만 불행히도 이 건축물은 구조적으로 견고하지 못했고, 20년 뒤에 통로의 한쪽 끝에서 다른 한쪽으로 사람이 날아갈 정도의 강력한 힘과 함께 무너져버리고 말았다. 하지만 이 건축물은 단연코 픽처레스크 양식이었다.

당시 많은 이들의 낭만에 대한 동경은 리처드 페인 나이트Richard Payne Knight 의 글에서 부분적으로 영향을 받았다. 그는 입술이 두껍고 수염이 덥수룩한 고전주의 학자이며, 특히 17세기 풍경화가 클로드 로랭의 그림들이 실제 풍경과 건축물로 탄생되는 것을 보는 것과 같이 회화 속의 아름다움을 직접 보는 것이 소원인 감정가이기도 했다. 그의 글은 상상 속 이탈리아 캄파냐의 불규칙적인 형상의 빌라를 만들었던 존 내쉬와 내쉬의 일시적 사업 파트너였던 당대 최고의 조경 건축가 험프리 렙턴Humphry Repton에게 지적인 배경이 되었다. 렙턴은 『비트루비우스 브리타니쿠스』에서 다룬, 주택을 둘러싼 방사형 거리들과 일정한 도안에 따라 가꿔진 화단을, 교묘하게 사방으로 흩어진 나무들로 대체하려는 움직임의 원동력이 된 랜슬럿 브라운Lancelot Brown('능력자' 브라운으로 불림)에게서 역할을 이어받았다. 페인 나이트의 글과 그의 헤리퍼드셔의 이웃인 유베딜 프라이스Uvedale Price의 영향을 받은 렙턴은 풍경을 최대한 형식적이지 않게 만들고자 했으며, 그림과 같은 자연의 또 다른 특징들과, 오래되어 옹이투성이인 오크나무들과 같은 특징들을 유지하기 위해 새로운 풍경을 만들어냈다. 풍경과 저택을 개선하려는 자신의 계획을 구체화하고자, 렙톤은 레드북Red Book(렙톤이 창안한 풍경이나 건축물의 개조 전후를 비교 검토하기 위한 스케치북 — 역자주)을 제작했을 것이다. 레드북에는 아름다운 수채화로 그려진 그림들이 있었고, 이는 접었다 폈다 하면서 개선이 필요한 공원의 개선 이전과 이후의 풍경들을 볼 수 있도록 만들어졌다. 그려진 풍경들뿐만 아니라 그림 안에 다뤄진 집이 여전히 남아있기도 하다.

내쉬는 또한 픽처레스크 양식으로 많은 관리인 주택, 낙농장, 오두막을 만들기도 했다. 일부는 고대 그리스의 외곽에서 다뤄졌을 것으로 상상한 건축 양식인 초기 고전기 양식을 적용했으며, 단순한 페디먼트가 있는 목재 기둥을 대신해서 나무껍질로 뒤덮인 통나무가 있는 모습이다. 이외에도 이탈리아식, 또는 고딕식으로 만들어졌으며, 어니스트 김슨Ernest Gimson의 지역적 복고 양식의 오두막은 한 세기를 미리 예견하기도 하는 초가지붕의 모습을 담기도 했다. 내쉬의 가장 잘 알려진 작품은 글로스터셔의 블레이즈 햄릿Blaise Hamlet(1810) 모델 빌리지가 있다. 여기에는 헨젤과 그레텔에 나올법한 오두막들이 모여있는데, 띄엄띄엄 '떨어져 녹색으로 주변이 둘러싸여 있고 작은 건축물들로 구성되어 있다. 이 집들은 실제 오두막보다는 조금 더 널찍한 규모이며,

노동을 하는 일꾼들의 생활과 관련된 특징을 지니고 있지는 않다. 로지아와 끝부분이 굽은 나무벤치와 같이 말이다. 이곳은 퀘이커 교도인 존 스탠드렛 하포드John Scandrett Harford가 은퇴한 농업인들을 위해 지은 것이었는데, 그는 건축의 양식이 목적에 적절하다고 느꼈다. 그 자신의 집인 블레즈성Blaise Castle은 픽처레스크 양식의 흔적이 전혀 없는 18세기 후반의 예외적인 고전적 양식으로 만들어진 것이었다.

내쉬는 낭만적인 시골 저택들뿐만 아니라 웨일즈 공을 위한 1798년 설계에 참여하기도 했다. 이후 더 큰일을 맡게 되면서 렙턴과의 협업을 중단했고, 1811-12년에 리젠트 파크와 세인트 제임스 지역을 연결하는 거대한 도로인 리젠트 스트리트를 만드는 거창한 계획에 착수하였다. 이탈리아식의 빌라들과 거대한 곡선을 이루는 광장, 치장 벽토를 바른 테라스가 있는 타운 하우스들은 놀랍도록 새로운 방식으로 함께 지어졌다. 공원의 빌라들은 낭만적인 풍경 속에서 나무에 둘러싸여 있는데, 그 중심부에 왕실 저택이 있어야 했지만 지어지진 않았다. 남쪽의 테라스와 거리에는 정교하고 잘 표현된 경관을 형성하기 위해 페디먼트, 돔, 기둥이 있는 파사드가 조화를 이루었다. 이것은 오스만 남작Baron Haussmann이 19세기 파리에서 시도했던 방법으로 런던에 이러한 계획이 진지하게 진행된 것은 이때가 처음이자 마지막이었다. 내쉬의 천재성은 디테일보다는 계획과 전체적인 개요에 있었기에, 디테일은 종종 거칠고 무거웠다.

다른 양식들은 스스로 그 모습을 드러내고 있었다. 18세기 중반 스트로베리 힐에서 떠오른 고딕 양식은 1820년대 윈저성Windsor Castle에서 일했던 제프리 와이어트Jeffry Wyatt에 의해 한층 더 전개되었다. 그의 오렌지나무 온실에는 고전화된 후기 수직 양식이 사용되었는데 효율적이긴 했지만 그리 매력적이진 않았다. 섭정 시대의 고딕 양식은 스트로베리 힐의 섬세한 프루프루frou-frou(프랑스어로 스치는 소리의 의성어로, 이런 소리가 날 정도로 레이스나 장식을 많이 사용한 옷이나 스타일을 일컬음 — 역자주)한 매력도, 퓨긴이 촉발시키길 기다린 착실한 고딕 양식에 대한 어떠한 것도 보여주지는 못했다.

인도식 취향의 유행은 영국의 아대륙에 대한 점진적인 지배와 함께 퍼져갔는데, 아대륙에서 돌아온 통치자들이 열대 지방의 과거의 편안함을 재현하는 것이 그 배경이었다. 이것이 영국 건축에 베란다가 도입된 계기이며, 브라이튼 파빌리온과 S. P. 코커렐S. P. Cockerel의 세진코트Sezincote(1803)에서 내쉬의 환상이 절정에 달했다.

당시 이러한 오리엔탈리즘보다 더 중요한 것은 그리스 양식의 부활이었다. 18세기 중반 제임스 스튜어트James Stuart(아테네인Athenian으로 불림)는 그리스에 방문하여 로마가 고전주의의 원천일 뿐만 아니라 그 자체가 그리스식에서 파생되었다고 보았다. 50년 후에, 윌리엄 윌킨스는 케임브리지의 다우닝 칼리지를 설계했는데, 그 디자인에 아테네의 에레크테이온Erechtheum에서 볼 수 있는 그리스의 이오니아식 기둥 양식을 온전히 적용했다. 이 새로운 고전주의는 붙임기둥들과 장식을 위한 요소들을 없애고 원시적이고 기본 구조에 충실한 형태로 의식적으로 돌아갔다. 1806년에 윌킨스는 햄프셔의 알레스포드Alresford 근방에 그랜지 파크Grange Park를 지었다. 이곳은 오늘날 통제된 폐허가 되었지만, 여름에 오래된 무도회장 구조물 안에서 열리는 오페라를 보러 온 방문객들은 여전히 거대한 도리아식 포르티코 주변을 걸어 다닐 수 있다. 아이러니하게도 폐허가 된 상태에서 19세기 초의 상반된 건축 사상의 두 학파가 결합하는데, 이는 구조적이고 순수한 그리스주의 위에 폐허가 된 낭만주의가 덧입혀 졌기 때문이다.

섭정 시대의 마지막 주요 건축가로는 존 소안 경John Soane을 꼽을 수 있다. 소안 경은 1778년에서 1780년까지 조지 3세의 후원하에 이탈리아를 여행했으며, 팔라디오식 이상의 특이한 버전을 발전시켰다. 1788년에 그는 영국 은행의 건축가가 되었으며 은행을 위한 여러 공간을 디자인했지만, 현재는 모두 파괴되어 남아있지 않다. 그곳들은 얕은 활꼴 아치, 유사한 형태의 얕은 돔, 십자형 천장을 엄청나게 사용했다. 이러한 특징들은 지금은 존 소안 경 박물관으로 사용되고 있는 링컨즈 인 필즈의 소안 경의 집과 덜위치 픽처 갤러리Dulwich Picture Gallery에서 볼 수 있다. 하지만, 좀 완화된 형태이긴 해도, 빨간 전화박스의 지붕에서 그 특징들을 더 흔하게 볼 수 있다.

내셔널 갤러리, 유니버시티 칼리지, 대영박물관의 거대한 그리스식 신고전주의는 한동안 고전주의의 끝이었다. 콕카렐이 설계한 옥스퍼드의 애쉬몰리언 박물관Ashmolean Museum(1845)은 그 마지막 작품에 해당되지만, 건축업자들은 새로운 스타일을 찾고 있었다. 맨체스터 아트 갤러리the Manchester Art Gallery(1824)와 여행자 클럽the Travellers Club(1829)의 찰스 배리 경Sir Charles Barry과 아테네움the Athenaeum(1827)의 데시무스 버튼Decimus Burton은 둘 다 이탈리아 르네상스에서 영감을 얻었으며, 19세기의 나머지를 특징짓는 건축 부흥 양식들을 빠르게 살펴볼 수 있는 기회를 제공했다.

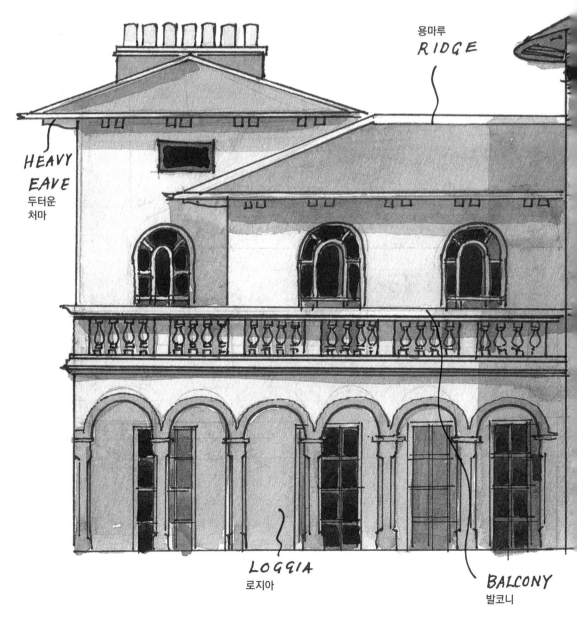

용마루
*RIDGE*

HEAVY
EAVE
두터운
처마

LOGGIA
로지아

BALCONY
발코니

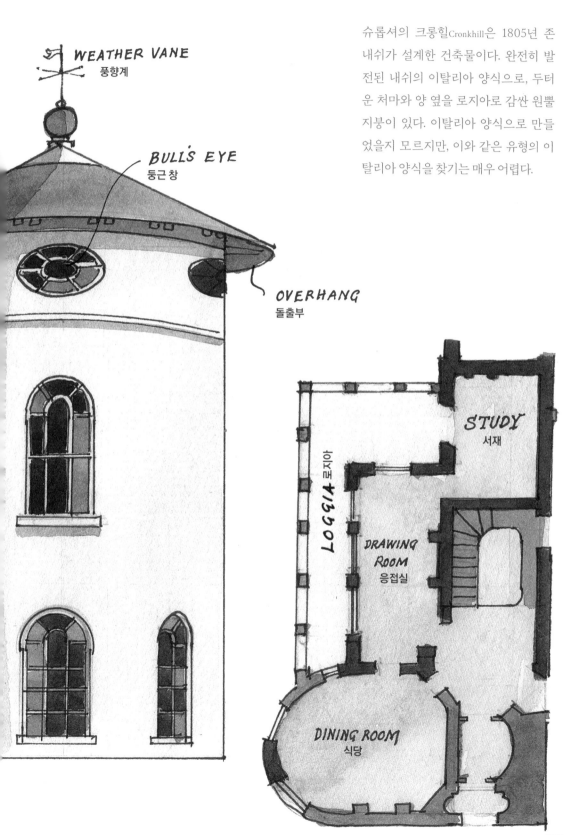

WEATHER VANE
풍향계

BULL'S EYE
둥근 창

OVERHANG
돌출부

슈롭셔의 크롱힐Cronkhill은 1805년 존 내쉬가 설계한 건축물이다. 완전히 발전된 내쉬의 이탈리아 양식으로, 두터운 처마와 양 옆을 로지아로 감싼 원뿔 지붕이 있다. 이탈리아 양식으로 만들었을지 모르지만, 이와 같은 유형의 이탈리아 양식을 찾기는 매우 어렵다.

STUDY
서재

LOGGIA 로지아

DRAWING ROOM
응접실

DINING ROOM
식당

이것은 옛 빨간 전화박스이다.
건축가 존 소안식의 아치를 사용했다.

This is the Old Red telephone
box - spot the SOANIAN ARCH

URN
단지 모양

SARCOPHAGI
석관

RECESSED 움푹한
AEDICULE 애디큘러

PILASTERS 벽면기둥

PLAN
도면

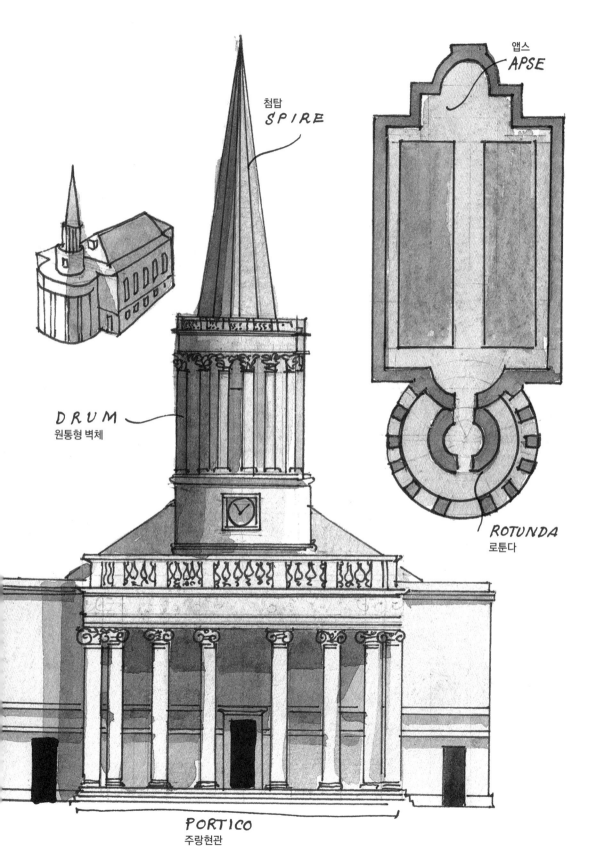

첨탑
*SPIRE*

앱스
*APSE*

*DRUM*
원통형 벽체

*ROTUNDA*
로툰다

*PORTICO*
주랑현관

123

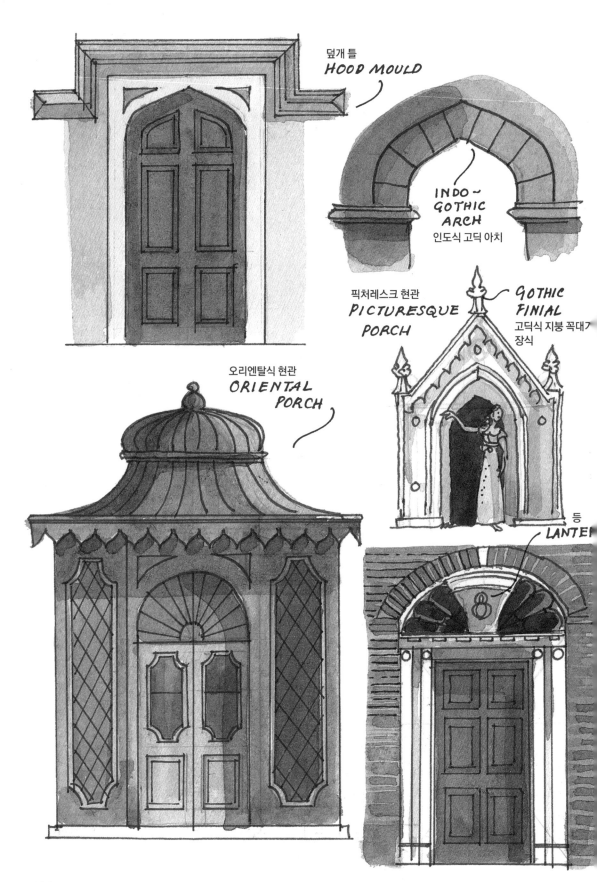

덮개 틀
HOOD MOULD

INDO~
GOTHIC
ARCH
인도식 고딕 아치

픽처레스크 현관
PICTURESQUE
PORCH

GOTHIC
FINIAL
고딕식 지붕 꼭대기
장식

오리엔탈식 현관
ORIENTAL
PORCH

등
LANTE[

CAST-IRON
FANLIGHT
주철 채광창

CAST-IRON PORCH
주철 현관

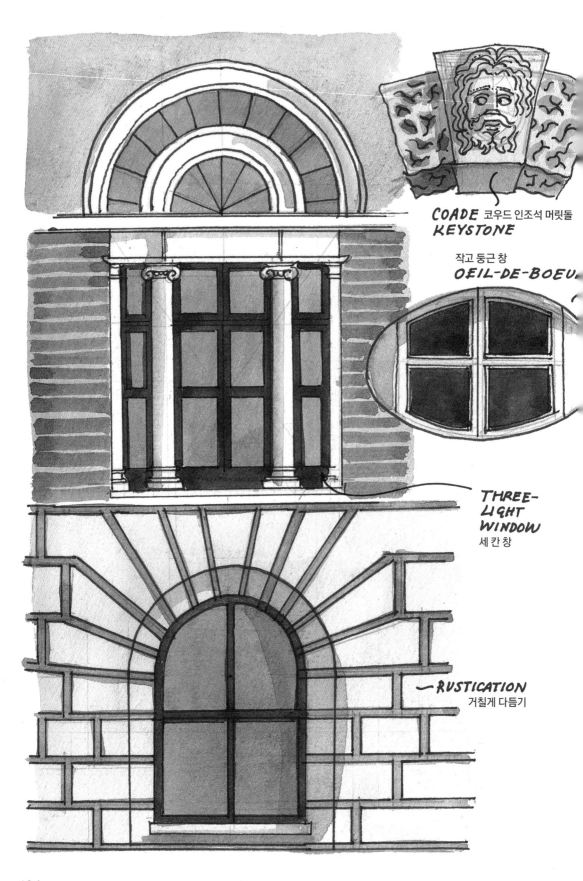

COADE 코우드 인조석 머릿돌
KEYSTONE

작고 둥근 창
OEIL-DE-BOEU

THREE-
LIGHT
WINDOW
세 칸 창

—RUSTICATION
거칠게 다듬기

고딕 아치
**GOTHIC ARCH**

19세기 초반 수직 양식의 고딕 트레이서리
**EARLY C19 PERPENDICULAR-STYLE GOTHIC TRACERY**

눌림 아치
**DEPRESSED ARCH**

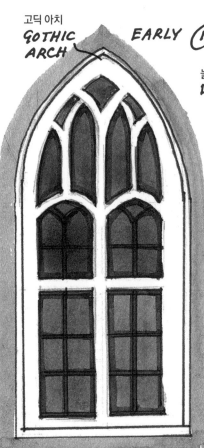

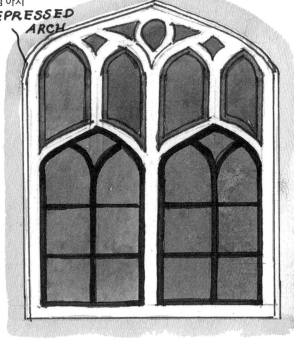

반원형 창
**LUNETTE WINDOW**

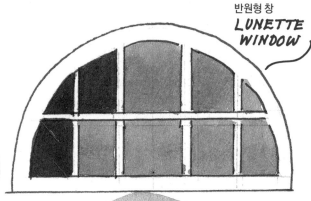

**BULL'S EYE**
둥근 창

첨두형 첨단 장식
**OGIVAL CUSPING**

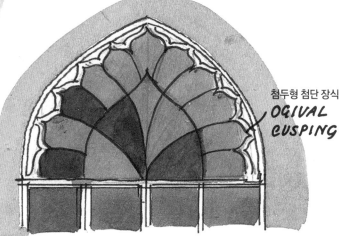

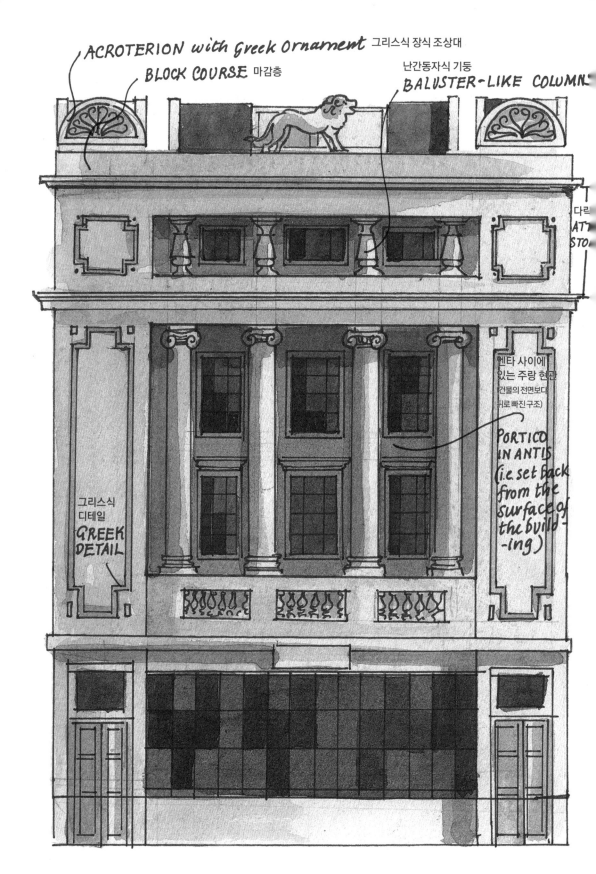

ACROTERION with Greek Ornament 그리스식 장식 조상대

BLOCK COURSE 마감층

난간동자식 기둥
BALUSTER-LIKE COLUMN

다리
ATT
STO

엔타 사이에
있는 주랑 현관
(건물의 전면보다
뒤로 빠진구조)

PORTICO
IN ANTIS
(i.e. set back
from the
surface of
the build-
-ing)

그리스식
디테일
GREEK
DETAIL

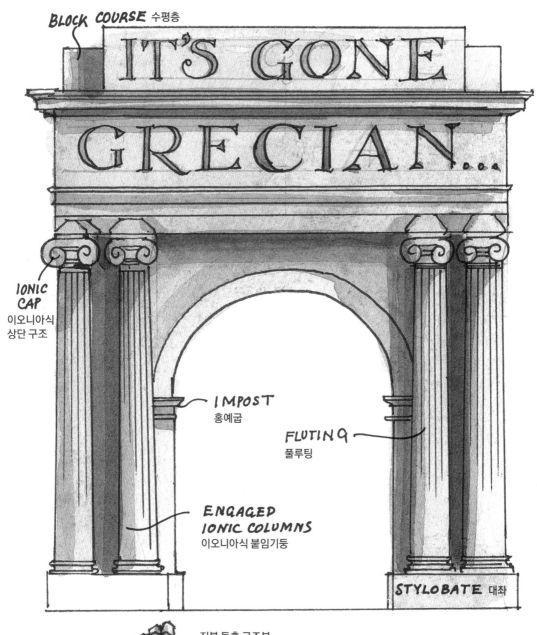

BLOCK COURSE 수평층

IT'S GONE GRECIAN...

IONIC CAP
이오니아식
상단 구조

IMPOST
홍예굽

FLUTING
플루팅

ENGAGED
IONIC COLUMNS
이오니아식 붙임기둥

STYLOBATE 대좌

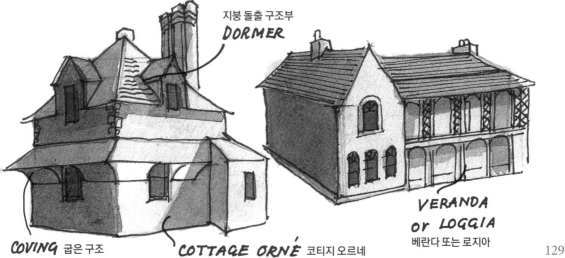

지붕 돌출 구조부
DORMER

COVING 굽은 구조

COTTAGE ORNÉ 코티지 오르네

VERANDA
or LOGGIA
베란다 또는 로지아

## 초기 빅토리아 여왕 시대 1837-1851

조지 3세의 평판이 좋지 않았던 아들들 이후로 예쁘고 도덕적인 열여덟의 소녀가 왕좌에 오른 것은 1835년 지방 자치 개혁법과 함께 영국 사회에 큰 변화가 일어남을 의미했다. 귀족의 반발 세력이 격하게 논쟁을 벌였던 이 법안으로 부패한 자치구들을 종식시키고 보통선거권이라 부르는 선거권의 확대가 이뤄졌다. 자치구들은 종종 물리적으로 존재하지 않는 구식 의회 선거구였는데, 그들의 표는 자유 입법을 쉽게 막을 수 있는 많은 토지를 소유한 거물들에 의해 통제되었다. 새로운 선거권 체계는 오늘날 행해지는 일반적인 1인 1투표 방식과는 거리가 멀었지만, 최소한 모든 자유를 가진 남성이라면 동등한 발언권을 가질 수 있도록 확대 수정되었다. 하지만 많은 이들이 이러한 변화 그 자체를 유럽 본토에 급격한 변화와 혁명이 맹위를 떨쳤던 시대의 선동적인 어리석은 행동이라 여기기도 했다.

1829년 로마 가톨릭의 해방이라는 더 큰 자유와, 산업혁명의 지속적이고 멈출 줄모르는 진보는 사회에 엄청난 변화를 일으켰다. 북서쪽의 계곡들에는 점점 더 많은 면직물 공장들이 세워지면서, 큰 변화가 시작되었다. 가장 극단적이긴 하지만 여전히 그러한 견해를 대표하는 것은 아우구스투스 W. N. 퓨긴의 견해였다.

19세기 초반 고전주의의 마지막 잔재를 쓸어내 버린 고딕 부흥주의자들 중 가장

영향력 있는 사람은 퓨긴이었다. 그의 아버지는 프랑스계 이민자로, 18세기 말 격동기에 영국으로 이주한 수많은 이들 중 한 명이었다. 퓨긴 부자는 내쉬와 렙톤의 디자인을 실현하는 건축 제도공으로 함께 일했다. 그 과정에서 아들 퓨긴은 고전적인 건축물을 위해 고딕 양식을 단지 인위적인 장식으로만 사용하는 것을 싫어하게 되었다. 그는 북유럽으로 여행을 다니면서 필사본, 조각품, 스테인드글라스 조각들을 모으는 골동품 수집가였다. 여행을 하는 동안 주거 건축물과 중세 기독교 건축물들을 스케치하고, 그 건축물들의 정교한 트레이서리의 원리와 구조를 연구했다.

퓨긴은 마흔에 짧게 생을 마감한 까닭에 경력이 길지는 못했지만, 수십 개의 교회와 성당을 설계했고 많은 이들과 협업을 했다. 이 중 가장 눈에 띄는 것은 찰스 배리 경의 새로운 의회 주택으로, 화려한 인테리어와 외부의 중요한 디테일들은 퓨긴이 담당한 것이었다. 그의 고딕 장식에 대한 패턴 책들은 이후 수많은 모방자들에게 막대한 영향을 주었고, 1852년 그가 사망할 때까지 그의 포인티드 스타일과 신고딕 양식의 발전은 영국 전역과 성장하는 제국에 영향력을 발휘했다. 남아있는 퓨긴의 작품 중 가장 전형적인 것은 스태퍼드셔의 치들Cheadle에 있는 세인트 자일스 교회St Giles' church(1846)이다. 여기서는 다색 장식, 스토크온트렌트Stoke-on-Trent 근방에서 나오는 민턴Minton(1789년 이래 스토크온트렌트에서 굽고 있는 고급 자기 ― 역자주)으로 만든 색 타일, 정교한 금속 작품들과 스텐실화로 부활한 장식 양식을 볼 수 있다. 중요한 것은 종교 개혁으로 거의 사라졌던 교회 내부의 구성 요소인 제단 부근과 다른 부분들을 갈라 놓는 칸막이를 포함하고 있다는 것이다.

18세기 말, 영국의 교회는 게으르고 종종 자리를 비우는 다원주의자 사제를 지지하는 일련의 명목뿐인 한직으로 위축되었다. 이들은 두 개 이상의 교구에서 이익을 얻는 성직자들로, 그들이 사제로서의 임무를 수행하는 것을 돕는 무일푼의 목사보가 있었다. 빅토리아 여왕 시대는 영국 고교회 국교회주의, 옥스퍼드 운동 지지자, 옥스퍼드 운동, 케임브리지 캠든 협회가 등장하고 다른 한편으로는 복음주의 기독교가 중요하게 대두되면서 극적인 변화가 일어났다. 고교회 쪽은 방탕하고 쇠약해진 교회를 보고 개혁 이전으로 돌아가는 것이 바람직하다고 느꼈다. 이것은 16세기 이래 개신교회가 그랬던 것처럼, 설교가 아닌 성체 성사를 통한 보다 신비롭고 복잡한 종류의 예배

를 의미했다. 이러한 강조점의 변화는 설교단보다는 제단에 건축적인 초점을 맞추는 식으로 새로운 교회들에 반영되었다.

이러한 두 움직임과 영국 국교회에 다시 활기를 불어넣고자 하는 움직임은 초기 고딕 부흥 양식과 후에는 하이 빅토리아 여왕 시대 양식의 교회들을 새롭게 재건하는 움직임으로 이어졌다. 로마 가톨릭 교회도 역시 활성화되었다. 로마 가톨릭으로 개종한 퓨긴은 종교개혁 이래로 노팅엄과 버밍엄의 로마 가톨릭 성당과 같은 가톨릭 성당들을 책임지고 설계했다. 고딕 부흥주의자가 퓨긴 혼자만은 아니었다. 그가 고딕 부흥주의자의 선두에 서 있었지만, 찰스 배리 경, 조지 에드먼드 스트리트George Edmund Street, 조지 길버트 스코트George Gilbert Scott, 그리고 후에 윌리엄 버제스William Burges와 윌리엄 버터필드William Butterfield와 같은 건축가들 모두 고딕 양식의 건축을 지었으며 이를 발전시키는 데 참여했다. 1845년부터 1870년대까지 유행은 초기 영국식, 장식 양식, 로마네스크로 이어졌으며, 마지막으로 독일어 이름으로 알려진 룬드보겐스틸Rund-bogenstil로 이어졌다. 건축 구조를 전시하고자 하는 의도는 이제 원동력이 되었고, 모든 장식은 그 구조를 강조하기 위한 것이 되었다. 그래서 두 세기 반의 세월 동안 집의 내부적인 특징으로 밖에서는 보이지 않았던 계단이 이제 건물의 위로 올라가면서 좁은 고딕 창문들을 통해 보이게 되었다. 주방은 한때 중요했던 입면의 대칭 안에 감춰지기보다는 거대한 굴뚝으로 강조되었다. 영국 고딕 건축의 사례들은 고전기 팔라디오식 전형의 중요성을 받아들였다. 빌라 로톤다 대신 글래스턴베리 수도원의 주방이 옥스퍼드 자연사 박물관과 같은 19세기 후대의 건축물을 통해 광범위한 영향을 미쳤다.

빅토리아 여왕 시대의 첫 번째 파트는 향, 기도, 엄숙한 중세주의가 전부는 아니었다. 이 시기는 세계 최초의 산업혁명이 지속되는 때이기도 했다. 산업 지역인 북쪽에는 점점 더 많은 공장들이 도산되어 갔고, 1853년 솔테어의 타이터스 솔트Titus Salt가 설계한 공장들을 포함한 일부는 살아남았지만, 상당수는 그들이 주력했던 산업이 사라지면서 함께 사라졌다. 한때 세계적으로 군림하던 도자기 산업의 본거지인 스토크온트렌트를 찾은 방문객들은 수백 에이커의 부서진 벽돌 가루들로 가득한 평야를 돌아 메이슨Mason의 아이언스톤Ironstone, 뉴홀 도자기New Hall porcelain, 덜튼Doulton을 만들었던 공장들을 헛되게 돌아보게 된다. 검게 그을린 벽돌병 가마와 굴뚝으로 채워졌던

스카이라인은 이제는 사라졌다. 오직 세월의 잔재가 가득한 황무지만이 남아있다.

영국에서 새롭게 개발된 가장 강력한 단일 상징은 바로 철도였다. 런던 & 버밍엄 철도가 유스턴 광장에 첫 번째 종점을 건설한 때인 1837년부터 기차역과 그에 수반되어 지어지는 호텔은 대표적인 건물 유형이 되었다. 유스턴은 처음에는 필립 하드윅Philip Hardwick이 설계한 도리아식 주랑 현관과 측면에 관리자를 위한 공간으로 구성되었다. 이 양식은 시골 대저택의 입구에서 이미 익숙한 구조이지만, 이후 10년간 런던 브릿지, 나인 엘름스 지역, 브릭레이어스 암스역에서 볼 수 있듯이 기념비적인 이탈리아식 양식이 발전했다. 1851년에 새로운 시대의 장대한 상징인 그레이트 노던 철도the Great Northern Railway는 킹스 크로스역King's Cross을 건설하기 시작했다. 거대한 폭의 지붕이 필요했기에 적합하게 해결할 수 있는 건축 공학이 고안되었다. 킹스 크로스역에 있는 것은 105피트였으며, 가장 넓은 것은 이삼바드 킨덤 브루넬Isambard Kingdom Brunel이라는 19세기 엔지니어링의 거장이 디자인한 페딩턴으로 그 넓이가 110피트였다.

모더니즘 성향의 사람들은 대담하고 혁신적인 기술을 사용한 이러한 공학의 업적을 빅토리아 여왕 시대의 가장 위대한 건축 유산으로 보는 경향이 있다. 하지만 이러한 건축물에서 그렇게 감동적인 놀라운 경험을 할 수 있는 것은 단지 지붕의 단순한 곡선이나 많은 플랫폼 때문만은 아니다. 그것은 고딕적 장식과 공학 기술의 훌륭한 조화 덕분이라고 볼 수 있다. 트레이서리, 무시에트, 단검 모양 등 모든 종류의 첨단cusping 요소가 강철 빔과 공간의 끝 벽들을 장식한다. 이것들 아래 증기를 내뿜으며 옥스퍼드, 스완지, 펜잰스로 가는 기관차는 기능성이 강조된 엄격한 반원의 형태가 아니라 소용돌이치는 강철의 구불구불한 패턴으로 디자인됨으로써 위엄을 더한다. 바로, 이것이 빅토리아 여왕 시대의 것이다.

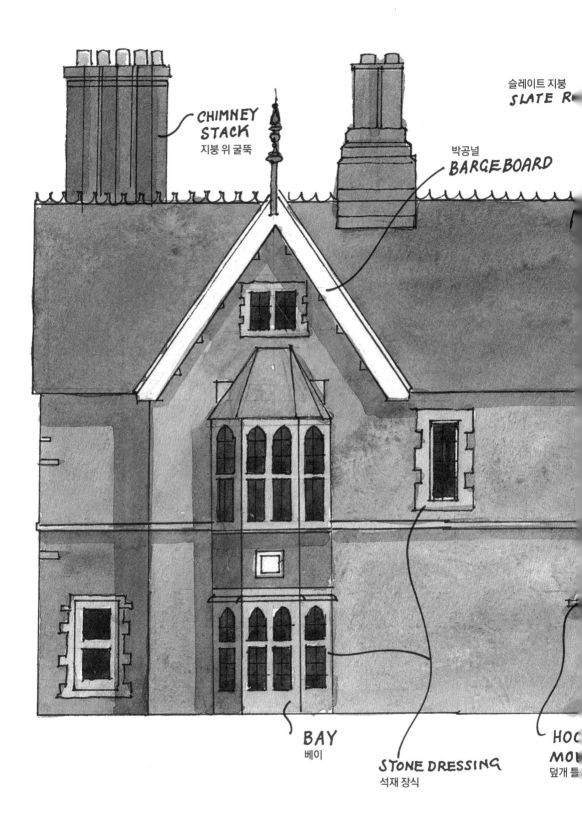

CHIMNEY STACK
지붕 위 굴뚝

슬레이트 지붕
SLATE R

박공널
BARGEBOARD

BAY
베이

STONE DRESSING
석재 장식

HOC
MOI
덮개 틀

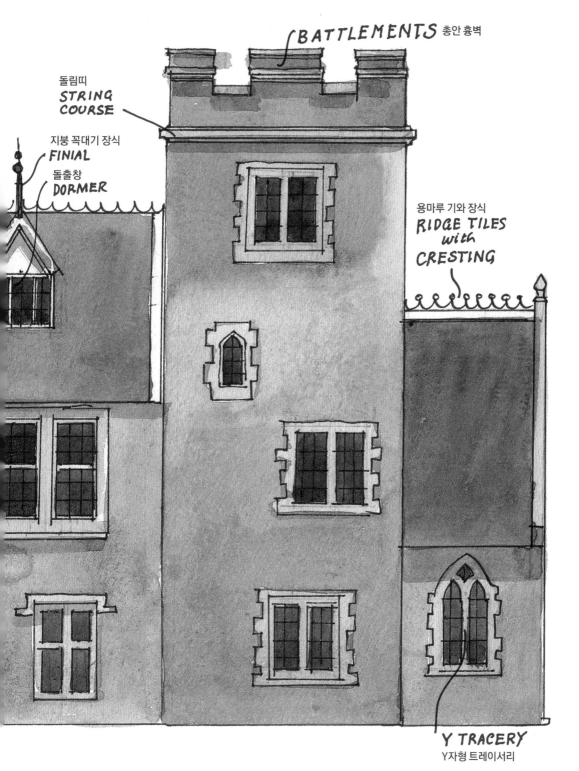

BATTLEMENTS 총안 흉벽

돌림띠
STRING
COURSE

지붕 꼭대기 장식
FINIAL

돌출창
DORMER

용마루 기와 장식
RIDGE TILES
with
CRESTING

Y TRACERY
Y자형 트레이서리

성 어거스틴St Augustine의 농장은 1843년 퓨긴이 자신을 위해 직접 설계하여 지은 것이다. 그는 중세 시대풍의 집을 지으려고 했지만, 마치 19세기 중반의 수없이 지어진 목사관처럼 빅토리아 여왕 시대의 건축물과 흡사해 보인다. 박공 끝의 박공널과 고딕식 창문이 있음에도 불구하고, 이 건축물에서는 후기 빅토리아 여왕 시대 중산층 주택의 활기가 느껴지지 않는다.

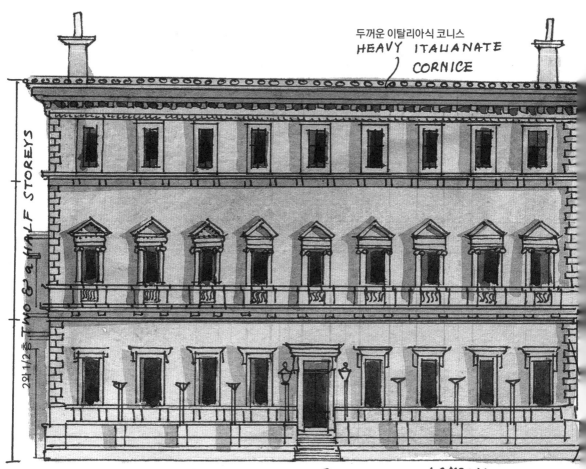

두꺼운 이탈리아식 코니스
HEAVY ITALIANATE CORNICE

TWO & a HALF STOREYS
2와 1/2층

THE REFORM CLUB · C·BARRY 1841 · PALL MALL · LONDON
리폼 클럽, 찰스 배리 경, 1841, 폴 몰, 런던

QUOIN
모서리

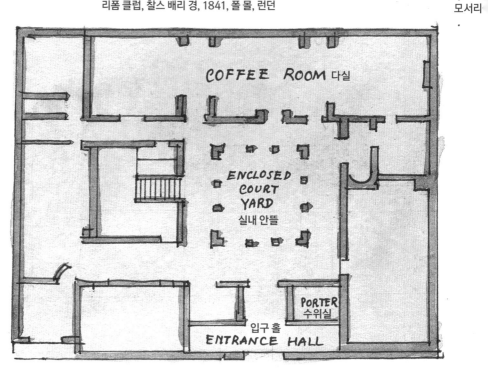

COFFEE ROOM 다실

ENCLOSED COURT YARD
실내 안뜰

PORTER
수위실

입구 홀
ENTRANCE HALL

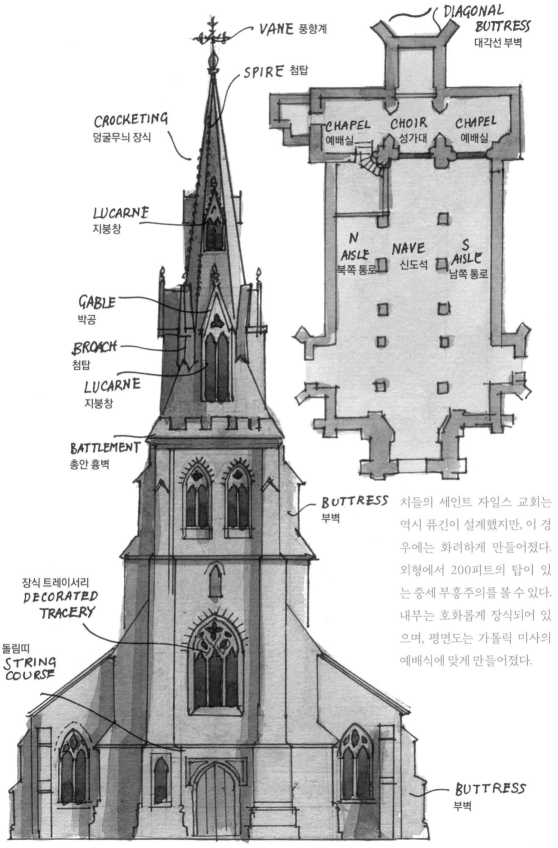

VANE 풍향계

SPIRE 첨탑

CROCKETING
덩굴무늬 장식

LUCARNE
지붕창

GABLE
박공

BROACH
첨탑

LUCARNE
지붕창

BATTLEMENT
총안 흉벽

장식 트레이서리
DECORATED
TRACERY

돌림띠
STRING
COURSE

DIAGONAL
BUTTRESS
대각선 부벽

CHAPEL    CHOIR    CHAPEL
예배실     성가대    예배실

N
AISLE     NAVE     S
북쪽 통로   신도석    AISLE
                   남쪽 통로

BUTTRESS
부벽

BUTTRESS
부벽

치들의 세인트 자일스 교회는
역시 퓨긴이 설계했지만, 이 경
우에는 화려하게 만들어졌다.
외형에서 200피트의 탑이 있
는 중세 부흥주의를 볼 수 있다.
내부는 호화롭게 장식되어 있
으며, 평면도는 가톨릭 미사의
예배식에 맞게 만들어졌다.

137

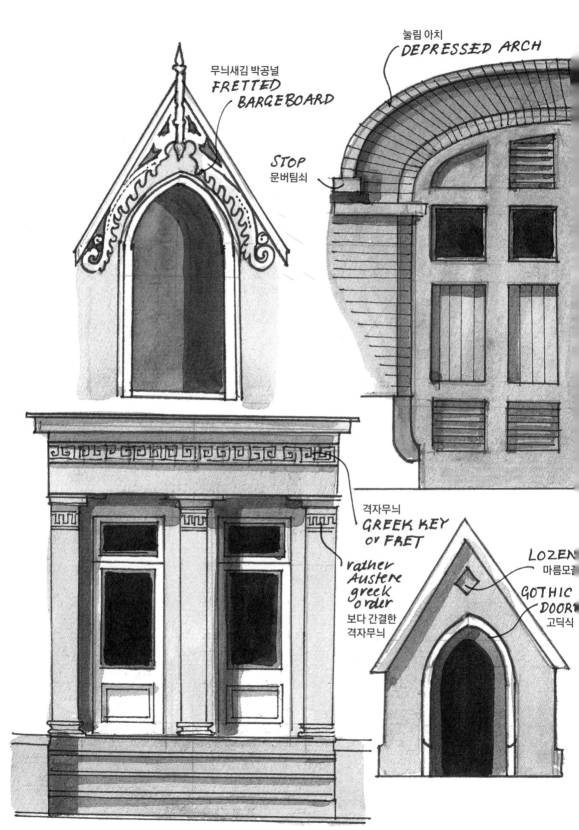

무늬새김 박공널
**FRETTED BARGEBOARD**

눌림 아치
**DEPRESSED ARCH**

**STOP**
문버팀쇠

격자무늬
**GREEK KEY**
**or FRET**

rather
Austere
greek
order
보다 간결한
격자무늬

**LOZEN...**
마름모...

**GOTHIC**
**DOOR...**
고딕식

**TWO DOORWAYS beneath a common ENTABLATURE**
보편적인 엔타블러처 아래의 두 출입구

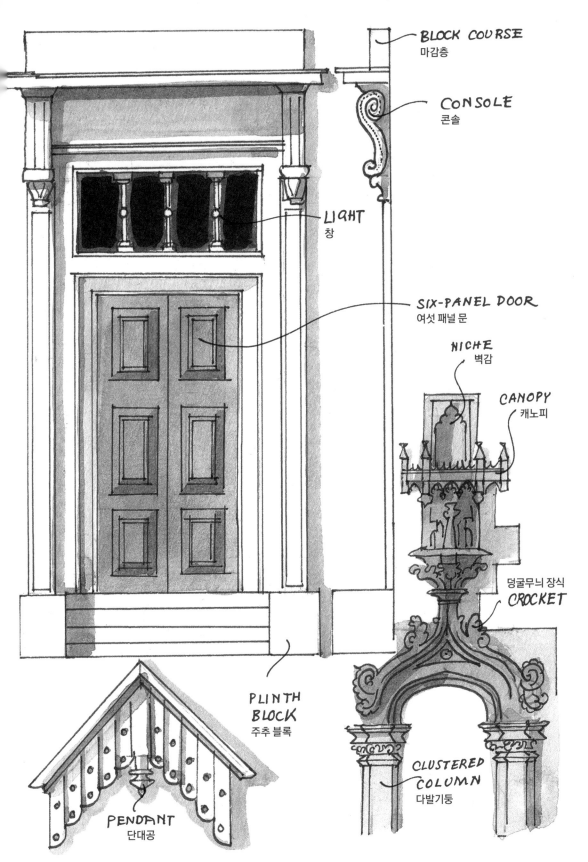

BLOCK COURSE
마감층

CONSOLE
콘솔

LIGHT
창

SIX-PANEL DOOR
여섯 패널 문

NICHE
벽감

CANOPY
캐노피

덩굴무늬 장식
CROCKET

CLUSTERED
COLUMN
다발기둥

PLINTH
BLOCK
주초 블록

PENDANT
단대공

139

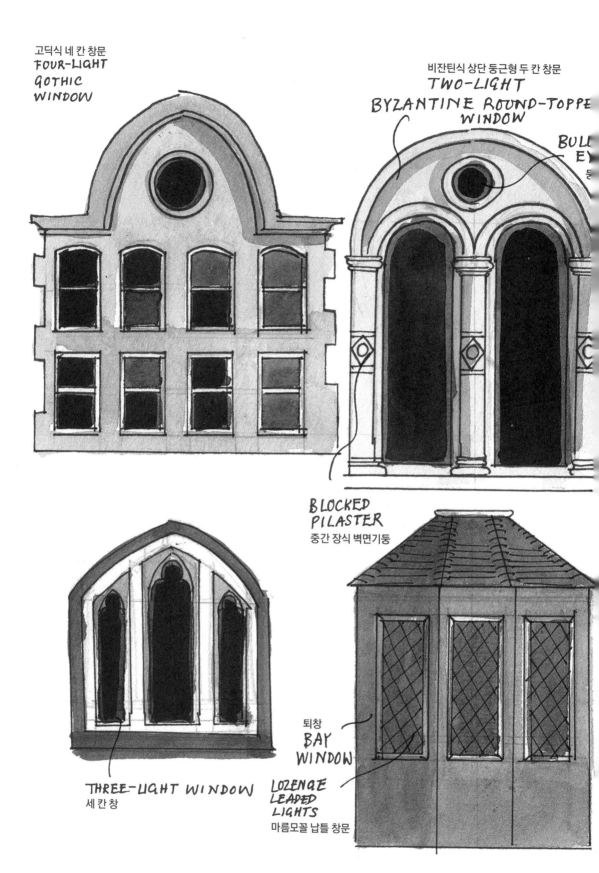

고딕식 네 칸 창문
**FOUR-LIGHT
GOTHIC
WINDOW**

비잔틴식 상단 둥근형 두 칸 창문
**TWO-LIGHT
BYZANTINE ROUND-TOPPE
WINDOW**

**BULL
EY**
둥

**BLOCKED
PILASTER**
중간 장식 벽면기둥

**THREE-LIGHT WINDOW**
세 칸 창

퇴창
**BAY
WINDOW**

**LOZENGE
LEADED
LIGHTS**
마름모꼴 납틀 창문

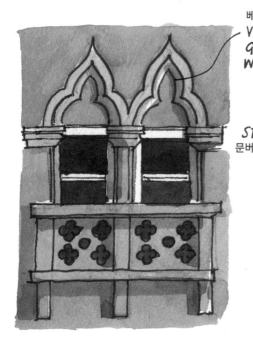

베니스식 고딕 창
VENETIAN
GOTHIC
WINDOW

STOP
문버팀쇠

세 칸 고딕식 창문
THREE-LIGHT GOTHIC WINDOW

초기 빅토리아 여왕 시대 동안, 부흥주의가 자리 잡으면서 창문 또한 다른 건축 요소들처럼 무수한 형태로 만들어졌다.

CUT-BRICK LINTEL
자른 벽돌 상인방

참새 집 또는 입스위치식 창문
SPARROW HOUSE OR IPSWICH-TYPE
WINDOW

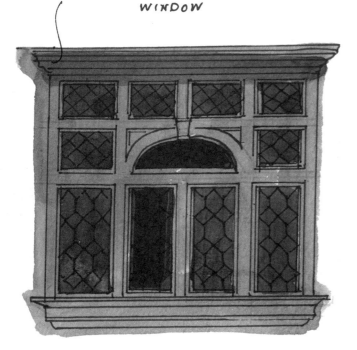

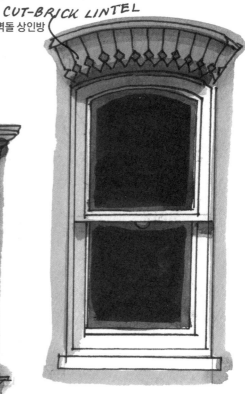

141

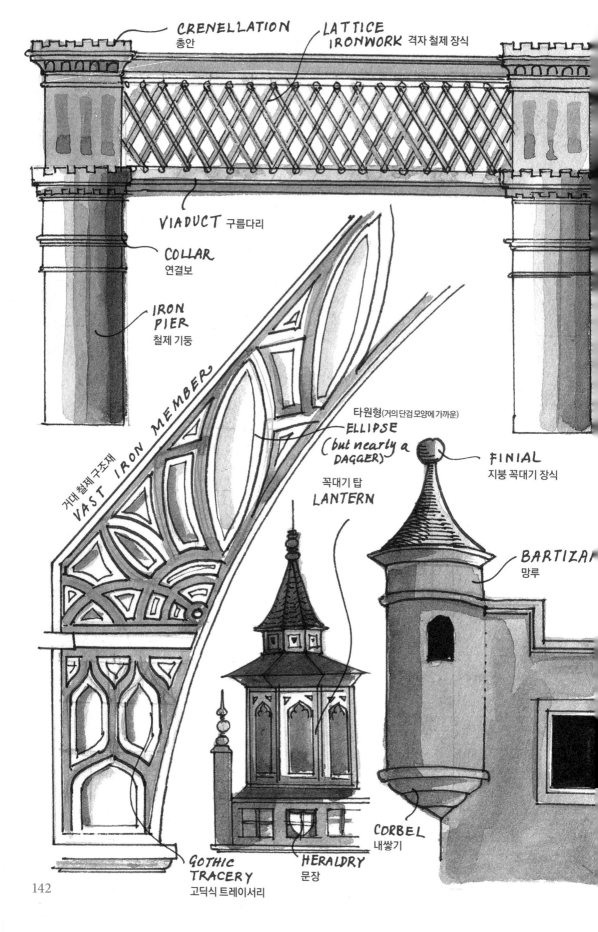

CRENELLATION
총안

LATTICE
IRONWORK 격자 철제 장식

VIADUCT 구름다리

COLLAR
연결보

IRON
PIER
철제 기둥

거대 철제 구조재
VAST IRON MEMBER

타원형 (거의 단검 모양에 가까운)
ELLIPSE
(but nearly a
DAGGER)

FINIAL
지붕 꼭대기 장식

꼭대기 탑
LANTERN

BARTIZAN
망루

CORBEL
내쌓기

GOTHIC
TRACERY
고딕식 트레이서리

HERALDRY
문장

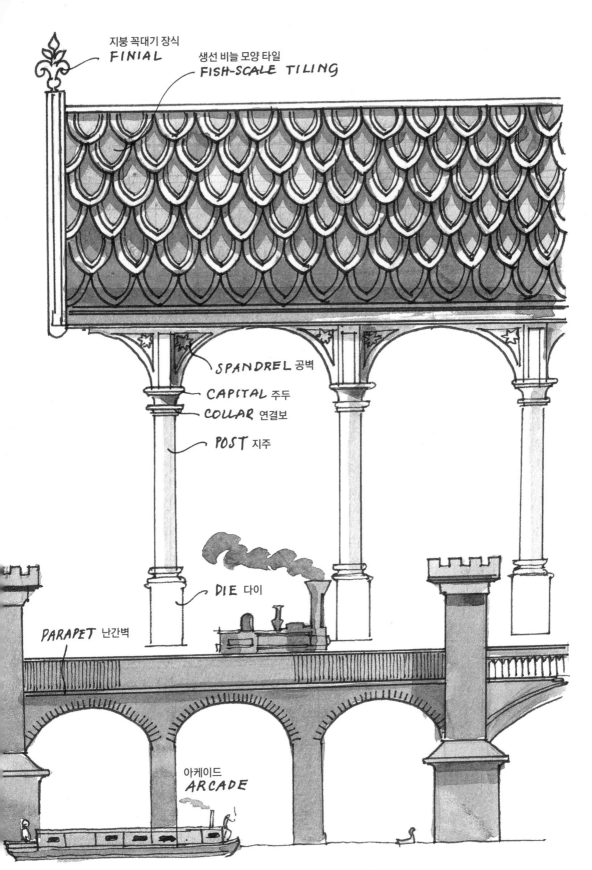

지붕 꼭대기 장식
**FINIAL**

생선 비늘 모양 타일
**FISH-SCALE TILING**

**SPANDREL** 공벽

**CAPITAL** 주두

**COLLAR** 연결보

**POST** 지주

**DIE** 다이

**PARAPET** 난간벽

아케이드
**ARCADE**

143

하이 빅토리아 여왕 시대 1851-1901

1849년과 1851년에 출간된 『건축의 일곱 등불The Seven Lamps of Architecture』과 『베니스의 돌The Stones of Venice』은 고딕 건축에 극적인 영향을 미쳤다. 저자 존 러스킨은 유럽 전역을 여행했다. 특히 이탈리아를 여행하면서 베니스와 베로나의 고딕 건축들을 깊이 연구했다. 그는 주로 건축물의 표면 장식에 관심을 갖고 있었으며, 베니스 팔라초의 파사드를 이루는 이스트리아 석회석, 대리석, 벽돌, 렌더링을 사진처럼 자세하게 수채화로 그리기도 했다. 이와 같은 연구는 건물의 입면에 다양한 색상의 돌과 벽돌을 조화롭게 사용하는 다색 장식이 유행하는 데 중요한 역할을 했다. 이 특징은 1867년에서 1883년까지 윌리엄 버터필드가 지은 옥스퍼드의 케블 칼리지Keble College에서 그 정점에 도달했다. 전반적인 디자인은 고딕 양식이었지만, 칼리지 건물의 단순하고 뚜렷하지 않은 입면에 더해진 줄무늬, 마름모무늬, 체크무늬 패턴들은 퓨긴의 무늬 없는 돌이나 벽돌과도 다르며 초기 빅토리아 여왕 시대의 고딕 부흥 양식과도 사뭇 다르다.

고딕 양식만이 탐구해야 할 유일한 양식인 것은 아니었다. 19세기에는 한 건축가가 베니스식, 이탈리아식, 비잔틴식, 신고전주의식, 신르네상스식 등 여러 디자인들을 사용하여 건축물을 설계했다. 찰스 배리 경은 1837-67년에 고딕 양식의 영국 국회의사당을 설계하기도 했고, 1837-41년에는 이탈리식의 리폼 클럽을 설계하기도 했다. 19세기 후반에는 이러한 양식 사이의 장벽이 무너지기 시작했으며, 자유롭게 또는 절충적인 양식이 발전하기에 이르렀다. 대표적인 예로는 알프레드 워터하우스Alfred Waterhouse가 1873-81년에 설계한 사우스 켄싱턴의 자연사박물관이 있는데, 이는 대륙식이며 영국식 고딕 양식과 로마네스크 양식이 더해져 완전히 현대적인 디자인으로 만들어졌다. 650피트에 달하는 파사드는 성당이나 칼리지의 일반적인 모습에 기반을 두지 않았을 뿐 아니라 전면적으로 새로운 배열을 보여준다. 이 건축물은 벽돌로 지어졌지만 입면의 상당 부분이 고딕 양식, 비잔틴 양식, 동물들이나 화석과 같은 완전히 독특한 장식 요소들이 더해진 테라코타로 덮여있다. 내부의 벽은 테라코타와 다색 장식 벽돌로 만들어졌으며 철근 돔으로 둘러싸여 있다.

19세기는 거대한 건축물의 시대이다. 처음으로 중세의 성당들이 규모로 도전을 받았다. 세인트 판크라스역St Pancras Station과 호텔 또는 1874-82년에 조지 에드먼드 스트리트가 설계한 런던 법원은 크기 면에서 지금까지의 어떤 건축보다도 크다. 영국의 모든 새로운 산업 도시에서 도서관, 관공서, 시청, 미술관 등은 종종 기부자의 선택에 따라 고딕식, 그리스식, 이탈리아식, 바로크식, 신고전주의식으로 장엄하게 만들어졌다. 고교회 후원자들은 고딕 양식을 선호할 것이고, 시대의 변화와 함께 새롭게 많은 돈을 버는 사업가들이나 시의회의 사람들은 신고전주의 양식을, 또는 드로이트위치의 소금 거물의 어리석은 결과였던 우스터셔의 임프니성Chateau Impney처럼 비현실적인 르네상스식 대저택을 선호할 것이다. 건축물의 양식은 그것을 수용하는 기관의 가치를 드러내거나 기증자가 원하는 것을 나타낼 수 있는 것을 기준으로 선택되었다.

중요성이 높아진 또 다른 건축 유형은 바로 학교였다. 1870년의 초등 교육법은 나라 전체의 학교 건설에 불을 지폈다. 빅토리아 여왕 시대 영국에서 모든 것이 그랬듯이, 학교 건축물 역시 대중적인 건축 양식들로 만들어졌는데, 이 경우에는 분열이 있었다. 대부분의 공립학교들은 고딕 양식을 고수했다. 이는 종교 교육을 중중요시함을

암시하는 것이었다. 수십 개의 새로운 수도원 복합 단지에는 식당, 도서관, 예배당이 함께 지어졌다. 하지만 이렇게 새롭게 중요하게 대두된 공적 건축물 부분에서는 19세기의 마지막 두 가지 위대한 건축 양식 중 하나가 더 큰 승리를 거뒀음을 볼 수 있다.

앤 여왕 양식 또는 앤 여왕 부흥 양식은 상당수가 고딕주의자로 활동했던 이들로서 서민적인 건축물을 위해 새로운 건축 언어를 추구했던 이들의 작업에 붙여진 이름이다. J. J. 스티븐슨J. J. Stevenson, E. W. 고드윈E. W. Godwin, 필립 웹Philip Webb, 바실 챔프니Basil Champneys 그리고 노먼 쇼Norman Shaw와 같은 건축가들은 중세의 영국, 유럽, 고대 그리스, 로마보다는 17세기와 18세기 초의 영국의 주거 건축물에 눈을 돌렸다. 미학자 사세버럴 시트웰Sacheverell Sitwell이 영국 건축가와 수공예가의 황금기라고 표현한 이 시기는 건축에 아름다움과 빛의 특징을 부여한 섬세하고 예술적인 것으로 받아들여졌다. 이 부흥 양식의 중요한 특징은 종종 두껍거나 반짝이는 창살을 사용하는 내리닫이 창, 뾰족하거나 분절된 벽돌 페디먼트, 눈에 띄는 지붕 위 굴뚝, 네덜란드식 박공에서 찾을 수 있다. 벽돌은 주요 건축물 재료였고, 일부 몇몇 건축물들은 돌로 만들어지기도 했다. 1870년대 이후 앤 여왕 양식은 주거지 설계 프로젝트에 채택되는 경우가 많았는데, 이전 건축물을 재현하는 경우는 없었다. 게다가 같은 앤 여왕 양식이라고 불리는 명명법에도 불구하고, 이 집들은 실제 앤 여왕의 통치 기간 동안 지어진 집들과 전혀 다르게 만들어져 혼동하는 일이 없었다. 오히려 그것들은 상당히 비대칭적으로 결합한 건축적 요소의 특이한 구성으로 만들어진 정교한 건축물들이었다.

또 다른 앤 여왕 양식 건축가인 에드워드 로버트 롭슨E. R. Robson은 새로운 '공립 초등학교'의 설계를 책임지게 되었다. 그의 영향력은 오늘날 여전히 볼 수 있는 수십 개의 우뚝 솟고, 박공이 있고, 지붕 위에 무거운 굴뚝이 있는 학교의 모습에서 확인할 수 있다. 일부 학교들은 여전히 원래의 목적대로 학교로 이용되고 있고, 또 다른 일부 학교들은 더 이상 학교가 아닌 주거지나 다른 용도로 전환되어 사용되고 있다. 하지만 앤 여왕 양식은 주택에 적용되었을 때 가장 잘 들어맞는다. 그러한 첫 번째 건축물은 노먼 쇼가 설계하여 1876년 치스윅의 베드포드 공원Bedford Park에 완공된 것으로, 심미적인 부분을 중시하는 중산층을 위한 거대한 주택의 유토피아적인 모델 마을로 지어졌다. 그의 디자인들은 형식적으로나 세부적인 면에 있어 이전까지 본 것과는 달리

베이, 내닫이창, 퇴창Oriel Window(건물에서 벽 밖으로 튀어나오게 지어놓은 창문), 둥근 창, 돌출창, 박공, 무거운 코니스와 활처럼 굽어 올라간 지붕, 그리고 다소 강력한 굴뚝을 눈에 띄게 만들었다. 사실상 너무 많은 디테일들이 포함되어 있기 때문에 이 건축물 자체가 건축의 기본 지침서처럼 다뤄지기도 한다.

쇼는 젊었을 때 윌리엄 모리스William Morris가 그랬듯이 G. E. 스트리트의 사무실에서 일을 했다. 모리스는 필립 웹과 함께 미술공예운동의 기초를 마련하고 이끌었다. 영국의 가속화되고 있는 산업화에 대한 반향으로 시작된 이 운동은 기계로 생산한 것들을 전면적으로 거부했다. 모리스와 그의 추종자들은 산업화 이전의 수공예가들이 자신들의 생업과 재료에 대해 선천적인 지식을 가지고 있었다고 보았고, 그들이 기계나 공장에서 만들어내는 같은 상품보다 훨씬 더 본질적인 가치가 있는 공예품을 생산한다고 믿었다. 그들은 중세 석공들의 기술을 높이 샀고, 그 능력을 다시 살려내고자 했다. 가구나 철제품과 관련된 건축 회사로 알려진 모리스앤코Morris&Co는 사실, 직물이나 벽지부터 주거에 필요한 모든 상품을 만드는 곳으로 설립되었다. 디자인은 일본처럼 먼 나라에서 온 세련되고 다양한 영감의 원천들과 함께, 흐르는 선과 같은 것을 중요시하며 만들어졌다. 미술공예운동은 2차 대전까지 다양한 형태로 지속되었고 그 영향은 오늘날에도 여전히 남아있다.

영국의 테라스하우스는 인구가 급격하게 증가하면서 수반된 필요에 따라 대부분 이 시기부터 세워지기 시작했다. 이와 같은 집에는 시멘트나 테라코타로 대량 생산된 장식 요소 외에는 특별한 장식이 더해지지 않았다. 그리고 이러한 방식의 집들이 많아지면서 펍pub도 같이 생기게 되었다. 이것들은 종종 테라스의 끝에 있고 광택 나는 밝은색의 외부 세라믹 장식과 세련된 레터링으로 화려하게 만들어지곤 했다. 화려하게 채워진 무거운 회반죽 장식을 사용한 런던 콜로세움과 런던 히포드롬과 같은 프랭크 매첨Frank Matcham의 대극장들은 신바로크주의의 시각 언어를 사용하고 있다.

19세기는 양식과 유행이 빠르게 변했고 때로는 동시에 다뤄지기도 하기 때문에 다소 혼란스러워 보일 수 있다. 진정으로 독창적이고 별난 앤 여왕 양식을 제외하고는 대부분의 경우는 앞선 시대의 부흥으로 일어났다. 하지만 놀랍게도 어느 시대보다도 창의력이 풍부하고 견줄 데 없는 에너지와 창조성의 시대이기도 했다.

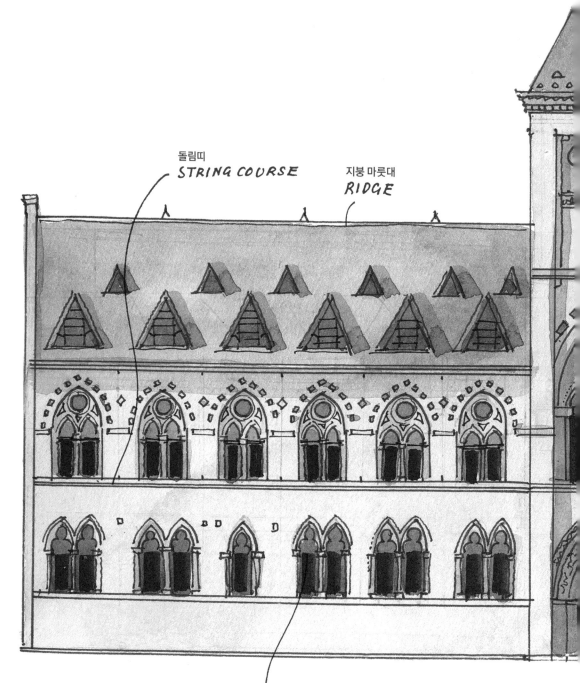

돌림띠
STRING COURSE

지붕 마룻대
RIDGE

TWO-LIGHT WINDOW 두칸창

FINIAL 지붕 꼭대기 장식

옥스퍼드의 자연사박물관은 1855년 벤자민 우드워드Benjamin Woodward가 설계했다. 이 건축물은 플랑드르의 시청사의 양식을 가져온 고딕 양식이었지만 베니스 양식과의 유사함도 볼 수 있다. 창문에는 제임스와 존 오세이가 만든 아름다운 조각들이 있고 문에는 자연사박물관에 어울리도록 자연 형태들이 조각되어 있다.

피라미드형 지붕
PYRAMIDAL ROOF

탑
TOWER

플레이트 트레이서리
PLATE TRACERY

지붕창
LUCARNES

돌출창
DORMERS

GOTHIC DOORWAY WITH FIGURATIVE CARVING 구상 조각이 있는 고딕식 출입구

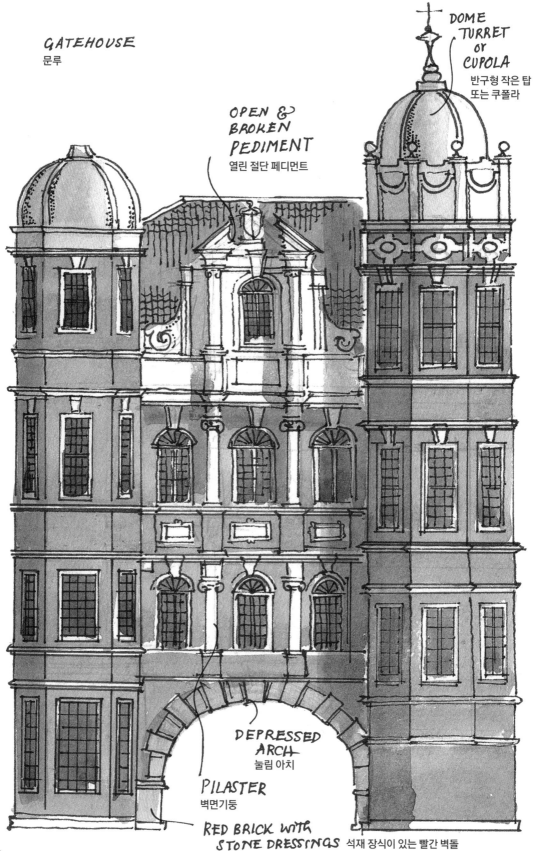

GATEHOUSE
문루

OPEN &
BROKEN
PEDIMENT
열린 절단 페디먼트

DOME
TURRET
or
CUPOLA
반구형 작은 탑
또는 쿠폴라

DEPRESSED
ARCH
눌림 아치

PILASTER
벽면기둥

RED BRICK with
STONE DRESSINGS 석재 장식이 있는 빨간 벽돌

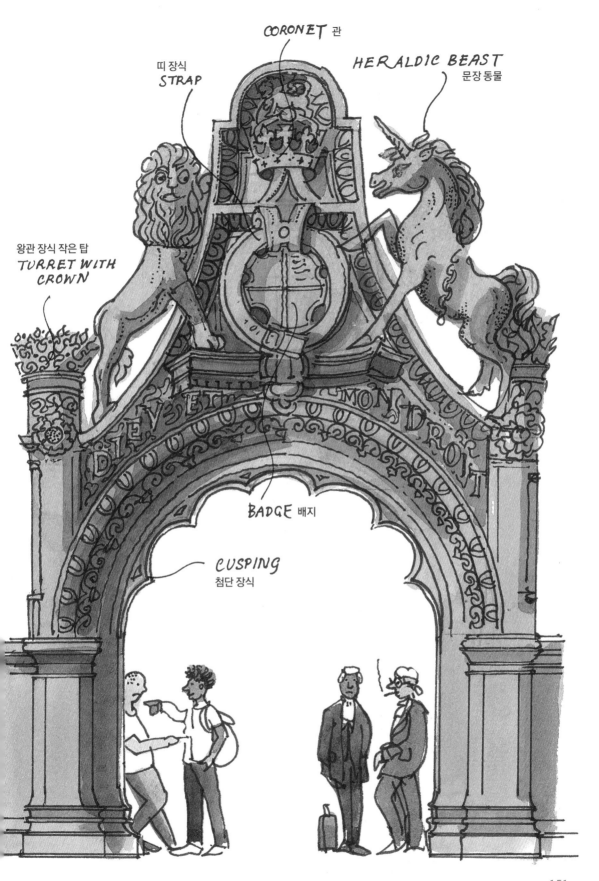

CORONET 관

HERALDIC BEAST
문장 동물

띠 장식
STRAP

왕관 장식 작은 탑
TURRET WITH
CROWN

BADGE 배지

CUSPING
첨단 장식

151

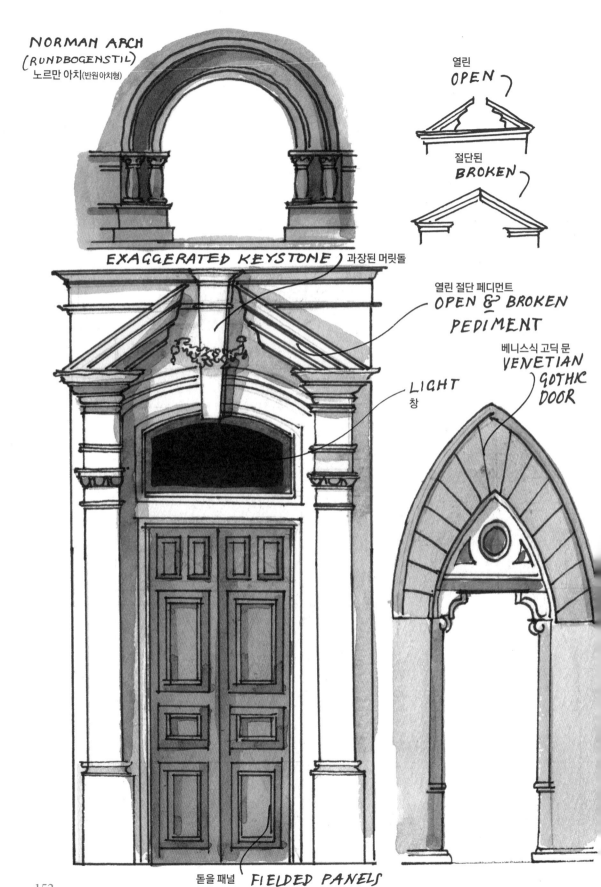

NORMAN ARCH
(RUNDBOGENSTIL)
노르만 아치(반원아치형)

열린
OPEN

절단된
BROKEN

EXAGGERATED KEYSTONE ) 과장된 머릿돌

열린 절단 페디먼트
OPEN & BROKEN
PEDIMENT

베니스식 고딕 문
VENETIAN
GOTHIC
DOOR

LIGHT
창

돌을 패널  FIELDED PANELS

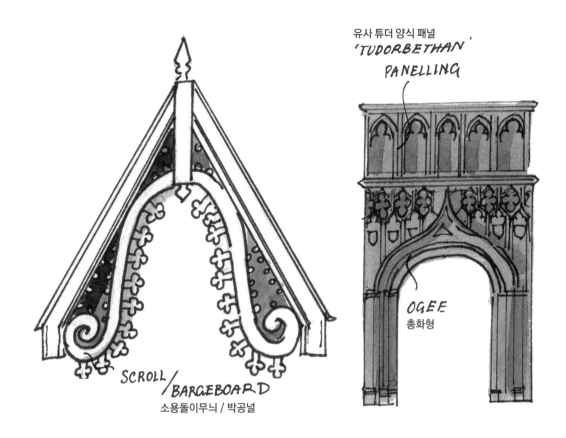

유사 튜더 양식 패널
'TUDORBETHAN'
PANELLING

OGEE
총화형

SCROLL/BARGEBOARD
소용돌이무늬 / 박공널

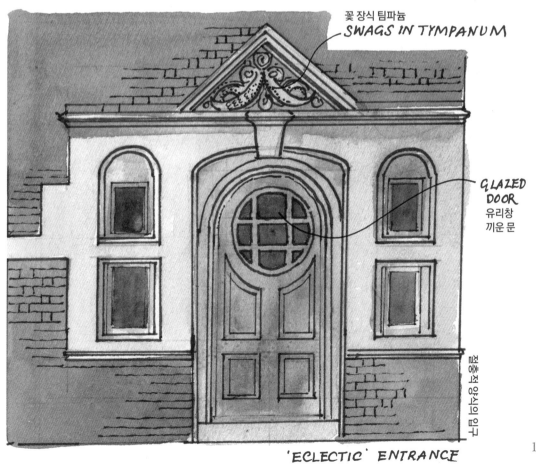

꽃 장식 팀파눔
SWAGS IN TYMPANUM

GLAZED DOOR
유리창 끼운 문

절충적 양식의 입구

'ECLECTIC' ENTRANCE

153

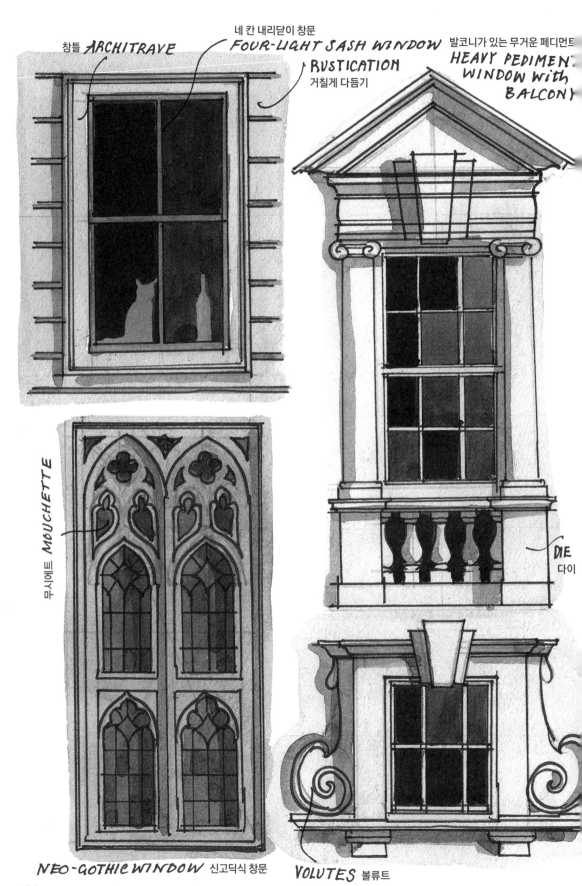

창틀 ARCHITRAVE

네 칸 내리닫이 창문
FOUR-LIGHT SASH WINDOW

RUSTICATION
거칠게 다듬기

발코니가 있는 무거운 페디먼트
HEAVY PEDIMENT
WINDOW with
BALCONY

무시에트 MOUCHETTE

DIE
다이

NEO-GOTHIC WINDOW 신고딕식 창문

VOLUTES 볼류트

TRIPARTITE WINDOW
NDER a PEDIMENT
디먼트 아래 3부로 된 창

주의 – 이것은 순수 고전주의 양식은 아니다 (지나치게 정교하면서 다소 투박)
NB This is fairly IMPURE Classicism
i.e. over-elaborate & a little
CLUMSY

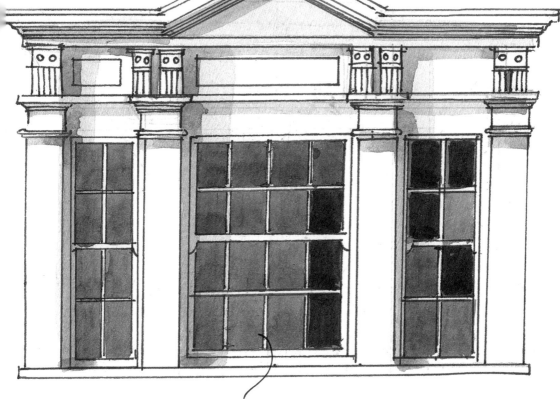

SASH WINDOW 내리닫이창

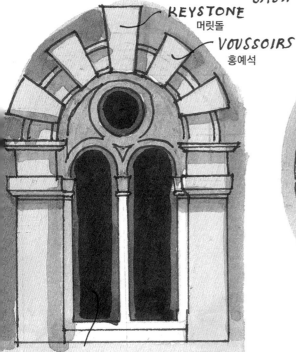

KEYSTONE
머릿돌
VOUSSOIRS
홍예석

BIFORA – TWO-ARCHED
BYZANTINE WINDOW
비포라 – 두 개의 아치가 있는 비잔틴식 창문

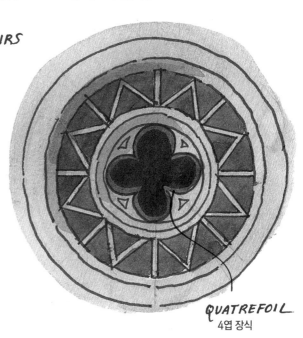

QUATREFOIL
4엽 장식

WHEEL WINDOW
둥근창

155

CARVED STONE GOTHIC
PEDIMENT with NO
MEDIEVAL PRECEDENT
중세식 전례가 없는
조각된 석재 고딕식 페디먼트

SHIELD
방패

FRIEZE
프리즈

SUNFLOWER
MOTIF
in
TERRACOTTA
PANEL
해바라기 모티브
테라코타 패널

SERPENTINE
BARGEBOARDS
구불구불한 박공널

CARVED DECORATION
IN GABLE END
조각된 장식 박공벽

OPEN
SEGMENTAL
PEDIMENT
열린 활꼴 페디먼트

소용돌이 모양
SCROLL

BARONS
COURT

TERRACOTTA PANEL
세로 홈 새겨진 벽면기둥

FLUTED
PILASTER
테라코타 패널

1868

## 에드워드 시대 1901-1910

앞으로 나아가고 싶다면, 뒤를 돌아보아야 한다. 이것은 건축의 방식이며, 그 완벽한 예가 바로 에드워드 시대이다. 이 시대는 모든 부흥 양식들이 새 건축물에 적합한 양식의 자리를 두고 경쟁하던 마지막 10년이었다. 에드워드 7세는 아주 오랜 시간 동안 웨일즈의 왕자로 살았다. 그는 그의 어머니 빅토리아 여왕이 1901년에 사망했을 때 이미 60세였으며, 왕좌에 앉기 전까지는 모든 나랏일에서 배제되어 왔다. 그는 왕위에 오를 날을 기다리며, 살이 쪘고 음식, 사냥, 여자 등 모든 종류의 즐거움을 사랑하며 지냈다. 이러한 쾌락에 빠져 살아온 삶은 그의 재위 기간 동안 건축에 반영되어서, 이 시대에는 흐르는 장식의 고딕 양식, 멋진 레네상스Wrenaissance, 화려한 루이 15세의 양식, 또는 강렬하고 자유로운 고전 양식과 바로크 양식의 건축들이 다양하게 만들어졌다. 제1차 세계 대전이 19세기의 태평스럽고 사치스러운 건축적 환상을 종식시키기 전까지 모든 건축 양식이 마지막으로 한 바퀴 돌아가며 명예를 누리던 시기였다. 모든 양식은 충분히 발달되어 있었지만, 어떤 건축물들은 생명이 없어 보이기도 하고 텅 비어있는데, 이러한 상황은 당연한 논리적인 결론이었을 것이다.

노퍽의 세노우 홀Sennowe Hall은 동명의 여행사의 설립자의 손자인 토마스 쿡Thomas Cook을 위해 지어졌다. 많은 수익을 남기고 사업체를 정리한 그는 1905년에 자신의 집을 대규모로 확장하고 리모델링을 하기 위해 노리치의 건축가 조지 스키퍼George Skipper를 고용했다. 스키퍼는 활기차고 전형적인 고도의 예술적 기교를 보여주는 거창한 작업을 했다. 페디먼트가 있는 창문, 일렬로 세운 돌기둥들, 스카이라인 위에 실루엣이 드러난 조각상들, 포르트 코셰르porte-cochère(프랑스의 저택 건축에서 주로 만들어지는 것으로, 마차가 건물의 앞뜰이나 안으로 출입할 수 있도록 도로에 면해서 만들어진 폭이 넓고 높은

문 ─ 역자주), 꽃줄 장식, 거대 기둥 양식의 붙임기둥들이 한데 모여 극적인 효과를 만들어낸다. 애스턴 웹Aston Webb은 에드워드 블로어Edward Blore의 버킹엄 궁전의 정면을, 구조적이고 유기적으로 연결된 1910년의 어드미럴티 아치the Admiralty Arch 못지않게 정교한 파사드로 변형시켰다.

이 시기 영국 전역에는 균형이 잘 잡히고 복잡한 디테일을 다룬 타운 홀, 은행, 수영장, 펍, 극장들이 그 이전에는 사용되지 않았던 상상력이 풍부한 세련됨과 정교함이 돋보이는 건축물로 지어졌다. 이 시기에는 최고의 장인 정신이 있는 노동자들을 고용할 수 있는 낮은 임금과 건축가 사무소의 전반적으로 상당히 수준 높은 드로잉 실력이 공존했던 시기였다. 이러한 조화는 매우 훌륭한 석공술을 만들어내는 결과로 이어졌다. 벽돌 세공 역시 디테일에 있어 큰 발전을 가져왔다. 작은 수제 벽돌과 문질러 만든 최고 품질의 벽돌들은 교외에 새롭게 지어진 수천 채의 은행 건축물을 소소한 걸작 수준으로까지 끌어올렸다. 문틀, 창문, 목재 코니스 등과 같은 디테일들까지도 높은 기준으로 만들어진 덕분에 많은 건축물들이 다음 세기의 약탈에도 살아남았으며, 플라스틱으로 만든 처마널과 은행 업무를 쉽게 이용할 수 있도록 간소화한 것들을 볼 수 있다. 심지어 지금도, 한때 품위 있었던 은행 홀들이 사무실 워커들의 떠들썩한 소리가 메아리치는 술 마시는 곳으로 변했다 하더라도, 그 건축물들의 수준 높은 모습은 여전히 지배적이다.

소용돌이 장식의 페디먼트와 치상 구조의 코니스가 시내 중심가의 공공 건축물을 지배했지만, 다른 양식들은 부드러우면서도 확고하게 주거를 위한 건축물을 변화시키고 있었다. 미술공예운동은 에드워드 시대에 발전된 것이 아니라, 이전 장에서도 언급했듯이 고딕 양식의 부흥으로 탄생한 것으로, 에드워드 7세가 왕위에 오를 무렵 미술공예운동은 이미 45년이라는 세월 동안 그 영역을 이미 확고히 다진 상태였다. 이 운동의 창립자인 윌리엄 모리스와 필립 웹의 건축적 사고의 중심에는 영국의 버나큘러 양식English vernacular에 대한 관심이 있었다. 버나큘러 양식은 특정 지역의 재료를 사용하여 지역 고유의 조건들을 반영하는 건축 방식으로 지역적 전통 안에서 작업을 하는 지역만의 건축 언어를 의미한다. 진정한 버나큘러 건축물은 전문적인 건축가의 투입 없이 세우는 것이며, 그 건축물들의 형태는 지역의 사용 가능한 돌의 종류에 따

라 또는 경제적 조건에 따라 인접한 곳이라도 확연히 달라질 수 있다.

　버나큘러 건축 학파는 앤 여왕 부흥 양식(146쪽 참고)의 모체이며, 2세대 운동가인 윌리엄 레터비William Lethaby와 넓은 처마가 트레이드 마크인 찰스 보이시Charles Voysey 그리고 에드워드 슈뢰더 프라이어Edward Schroeder Prior의 손에서 위대하고 독창적인 양식으로 함께 전개되었다.

　노퍽의 보우드Voewood는 프라이어가 1903-05년에 설계한 건축물로 충분히 발달한 양식을 전형적으로 보여준다. 이 건축물의 평면도는 태양 광선을 쫓는 듯한 나비의 모습에서 가져왔는데, 이러한 아이디어에 대해 30여 년 전의 건축주라면 불쾌하게 생각했을 수도 있을 것이다. 이 건축은 버나큘러 부흥 양식이라고 볼 수 있으며, 이론적인 버나큘러 양식이라는 점에서 매우 전형적인 스타일이다. 이와 같은 형태로 지어진 건축물은 다른 어느 곳에서도 보기 힘들다. 보우드에서의 작업이 본격적으로 시작되기 전, 해당 건축물에 사용할 콘크리트 틀을 만들기 위해 두 가지 기본 재료인 모래와 자갈을 충당하고자 이 부지를 파헤쳤다. 그 과정에서 집의 표면 처리를 하는 여러 재료 중 하나였던 부싯돌 자갈도 구할 수 있었다. 이스트 앵글리아에서 발견된 카스톤carstone, 백악chalk, 부순 부싯돌을 포함한 거의 모든 돌들이 동원되었다. 현지에서 잘 조달되지 않은 유일한 재료는 정교한 벽돌 세공품이었다.

　햄프셔에 있는 비데일즈 스쿨Bedales School의 기념 도서관은 미술공예운동의 더욱 극단적인 예라고 볼 수 있다. 어니스트 김슨이 설계하고 지은 이 건축물은 녹색 오크나무 틀 위에 지어졌다. 육중한 부재들은 건물 부지 바로 앞 과수원에 파놓은 구덩이에서 손으로 직접 톱질을 했고, 그렇게 만들어진 트러스trus(지붕 교량 따위를 버티기 위해 떠받치는 구조물 ― 역자주)는 건축물의 주요 요소가 되었다. 손이 들어갈 수 있을 만큼 커다란 균열들은 구조물의 강도에 영향을 미치지 않았으며, 따뜻한 오크나무와 느릅나무로 만든 인테리어는 영국의 미술공예운동하에 만들어진 최고의 건축물 중 하나로 남아있다.

　영국 에드워드 시대의 우뚝 솟은 이름은 에드윈 루티언스Edwin Lutyens였다. 그의 작품들은 이따금, 살아있는 돌에서 자라고 있는 것 같은 노섬벌랜드의 린디스판성Lindisfarne Castle처럼 거대한 단일 구조로 보였다. 또 때로는 노퍽의 오버스트랜드 홀Overstrand

Hall에서와 같이 스타일리시하고 지역주의에 동화된 모습을 보이기도 한다. 또 다른 경우에는 델리에 세운 총독 별장Viceregal Lodge의 제국주의를 신격화한 모습과 같이 세련되고 기념비적으로 보이기도 한다. 이 건축물의 경우, 대영제국의 마지막 번영 안에서 신고전주의의 요소에 무굴과 힌두 문화의 건축적 요소가 더해져 만들어졌다. 루티언스는 종종 게르트루드 지킬Gertrude Jekyll과 협업하에, 뉴델리의 대로와 공원 설계 일부에 참여하기도 하고 더 큰 도시 계획에도 참여했다.

한편, 글래스고에 사는 특이한 스코틀랜드 건축가 찰스 레니 매킨토시Charles Rennie Mackintosh는 글래스고 예술 학교the Glasgow School of Art를 설계했다. 크고 칙칙한 스코틀랜드 남작과 심미적인 일본식 장식품의 부자연스럽고 매우 개인적인 조합은 함께 다뤄질 가능성이 가장 낮은 장식 요소들과 감각적인 아르 누보의 철제 작품의 결합으로 이어졌다. 일반적으로 유동적인 선형과 환상적인 요소의 아르 누보 양식은 영국에서는 큰 성공을 거두지 못했으며, 어쨌든 프랑스에 자유롭게 잘 적용된 파리 지하철이나 비엔나 빈분리파Vienna Secession의 사례와 같은 정도는 아니었다.

아르 누보의 자연에서 가져온 형태를 과장하여 사용하진 않았지만, 생동감에 있어 이와 견줄 만한 것으로 화이트채플 갤러리Whitechapel Art Gallery와 웨스트민스터 대성당Westminster Cathedral이 있다. 화이트채플 갤러리는 찰스 해리슨 타운센드Charles Harrison Townsend가 1899년에 설계했다. 이는 프랑스의 어느 아르 누보 건축물만큼이나 독특하지만, 렌 경과 영국 전통의 건축 어휘를 중요하게 다루고 있는 매우 독특한 건축물이다. 1894년에서 1902년까지 웨스트민스터 대성당을 건설할 때, 존 프랜시스 벤틀리John Francis Bently는 영감을 얻기 위해 새로운 흐름에 대해 대대적으로 조사를 진행했다. 빅토리아 스트리트를 접하고 있는 웨스트민스터 대성당의 다소 거칠고 모호하게 다뤄진 강렬한 다색 장식 파사드의 역사적 선례를 콘스탄티노플과 레반트 지역의 비잔틴 양식 교회 건축물들에서 찾았다.

1914년 세계 대전의 발발로 호화롭게 여러 건축 양식을 오가던 상황은 마침내 끝이 났다. 전쟁의 거대한 갈등이 사회적 불안과 노동당의 불길을 부채질하며 충돌했고, 아르 데코의 장밋빛 스펙터클을 통해 걸러지는 순수한 형태의 양식인 모더니즘의 냉정한 신호음이 처음으로 그 모습을 드러냈다.

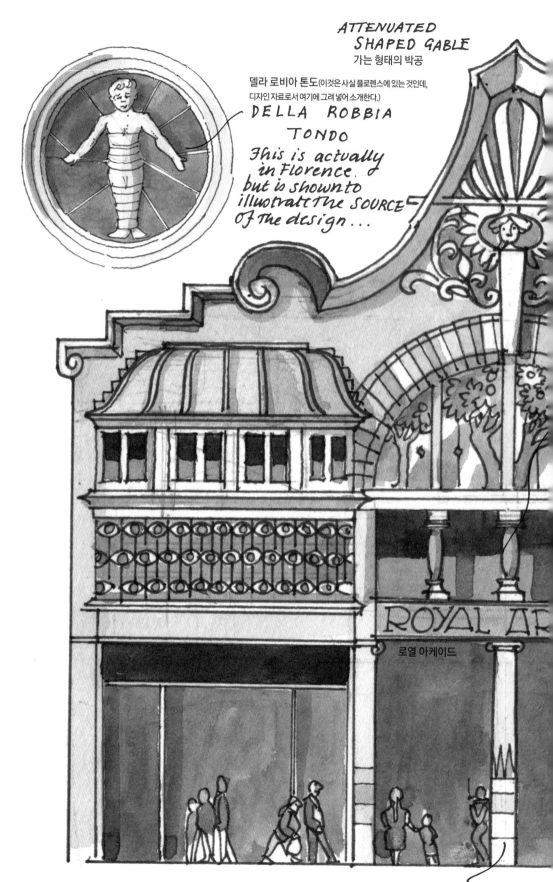

델라 로비아 톤도 (이것은 사실 플로렌스에 있는 것인데,
디자인 자료로서 여기에 그려 넣어 소개한다.)

DELLA ROBBIA
TONDO
This is actually
in Florence.
but is shown to
illustrate the SOURCE
of the design...

ROYAL AR

로열 아케이드

줄무늬 모양 중앙기둥 BANDED TRUMEAU

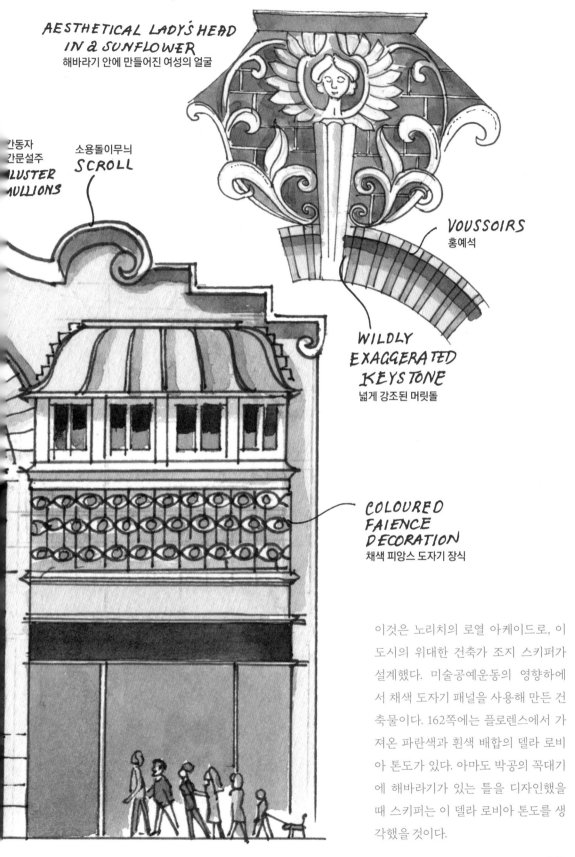

AESTHETICAL LADY'S HEAD
IN 2 SUNFLOWER
해바라기 안에 만들어진 여성의 얼굴

간동자
간문설주
2LUSTER
MULLIONS

소용돌이무늬
SCROLL

VOUSSOIRS
홍예석

WILDLY
EXAGGERATED
KEYSTONE
넓게 강조된 머릿돌

COLOURED
FAIENCE
DECORATION
채색 피앙스 도자기 장식

이것은 노리치의 로열 아케이드로, 이 도시의 위대한 건축가 조지 스키퍼가 설계했다. 미술공예운동의 영향하에서 채색 도자기 패널을 사용해 만든 건축물이다. 162쪽에는 플로렌스에서 가져온 파란색과 흰색 배합의 델라 로비아 톤도가 있다. 아마도 박공의 꼭대기에 해바라기가 있는 틀을 디자인했을 때 스키퍼는 이 델라 로비아 톤도를 생각했을 것이다.

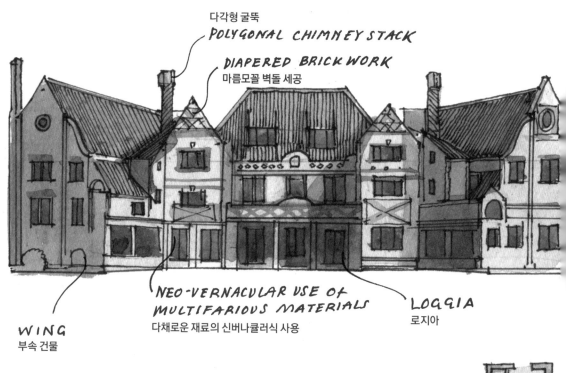

다각형 굴뚝
POLYGONAL CHIMNEY STACK

DIAPERED BRICKWORK
마름모꼴 벽돌 세공

NEO-VERNACULAR USE OF
MULTIFARIOUS MATERIALS
다채로운 재료의 신버나큘러식 사용

LOGGIA
로지아

WING
부속 건물

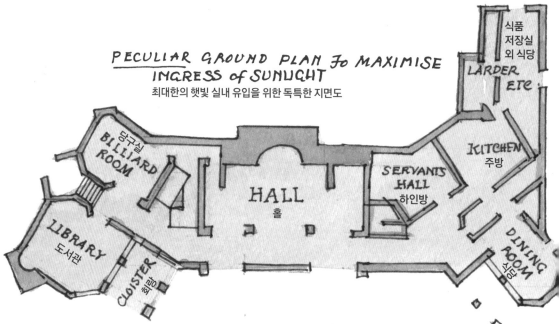

PECULIAR GROUND PLAN TO MAXIMISE
INGRESS OF SUNLIGHT
최대한의 햇빛 실내 유입을 위한 독특한 지면도

식품
저장실
외 식당
LARDER
ETC

BILLIARD
ROOM
당구실

KITCHEN
주방

SERVANTS
HALL
하인방

HALL
홀

DINING
ROOM
식당

LIBRARY
도서관

CLOISTER
회랑

에드워드 슈뢰더 프라이어의 설계로 1905년에 지어진 노퍽 보우드의 기본 계획은 독특하게 '나비' 형태로 만들어짐에 따라 주거 건축 체계의 모든 질서를 던져버렸다. 165쪽의 건축물은 찰스 레니 매킨토시가 1909년에 설계한 글래스고 예술 학교로, 이 역시 혁신적인 건축물이다.

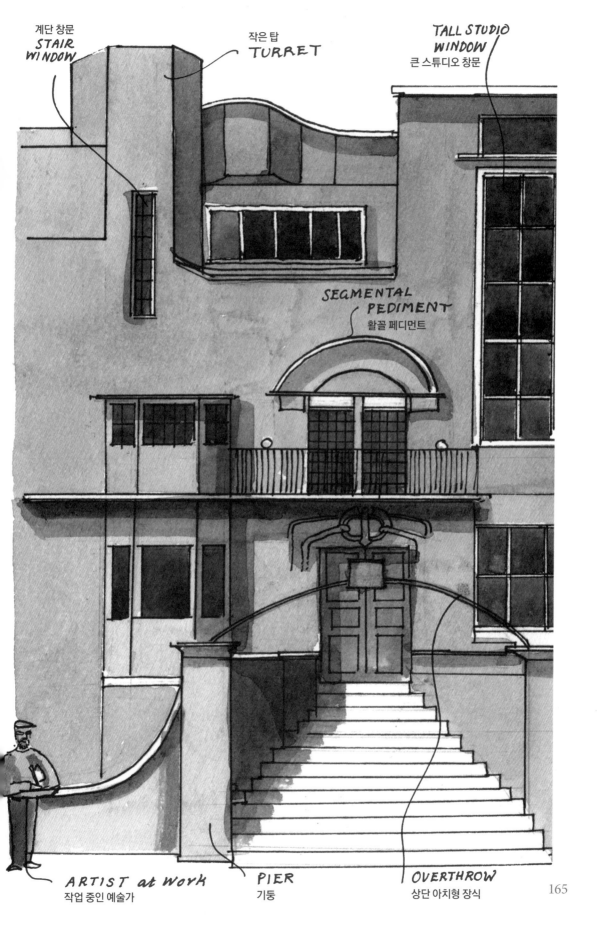

계단 창문
**STAIR WINDOW**

작은 탑
**TURRET**

**TALL STUDIO WINDOW**
큰 스튜디오 창문

**SEGMENTAL PEDIMENT**
활꼴 페디먼트

**ARTIST at Work**
작업 중인 예술가

**PIER**
기둥

**OVERTHROW**
상단 아치형 장식

165

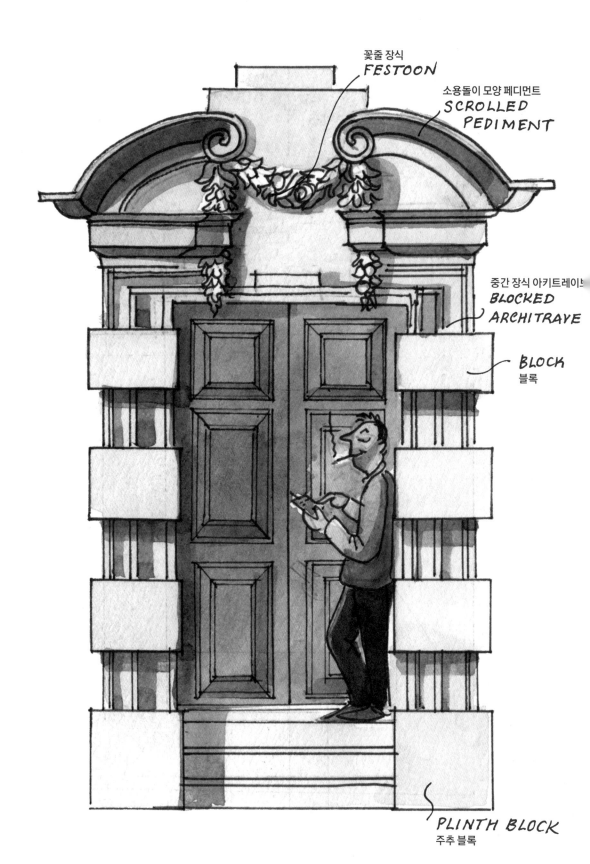

꽃줄 장식
FESTOON

소용돌이 모양 페디먼트
SCROLLED PEDIMENT

중간 장식 아키트레이브
BLOCKED ARCHITRAVE

BLOCK
블록

PLINTH BLOCK
주추 블록

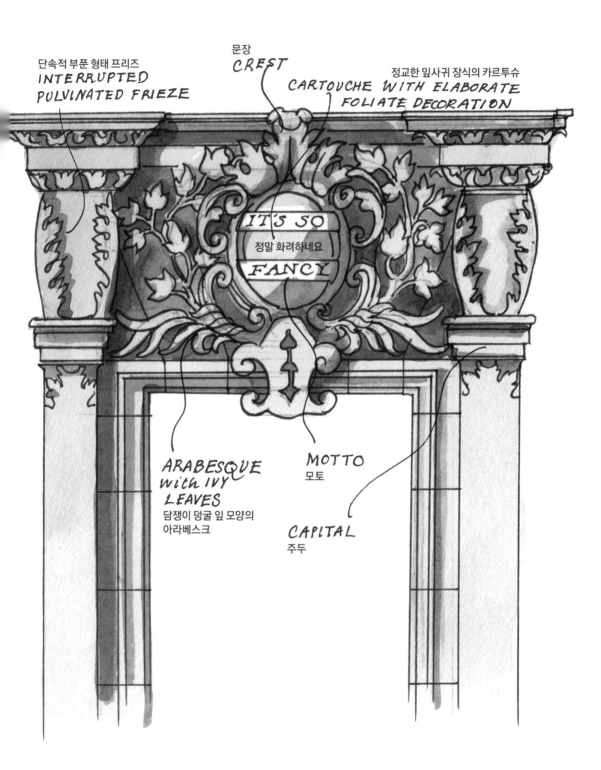

단속적 부푼 형태 프리즈
INTERRUPTED
PULVINATED FRIEZE

문장
CREST

정교한 잎사귀 장식의 카르투슈
CARTOUCHE WITH ELABORATE
FOLIATE DECORATION

IT'S SO
정말 화려하네요
FANCY

ARABESQUE
with IVY
LEAVES
담쟁이 덩굴 잎 모양의
아라베스크

MOTTO
모토

CAPITAL
주두

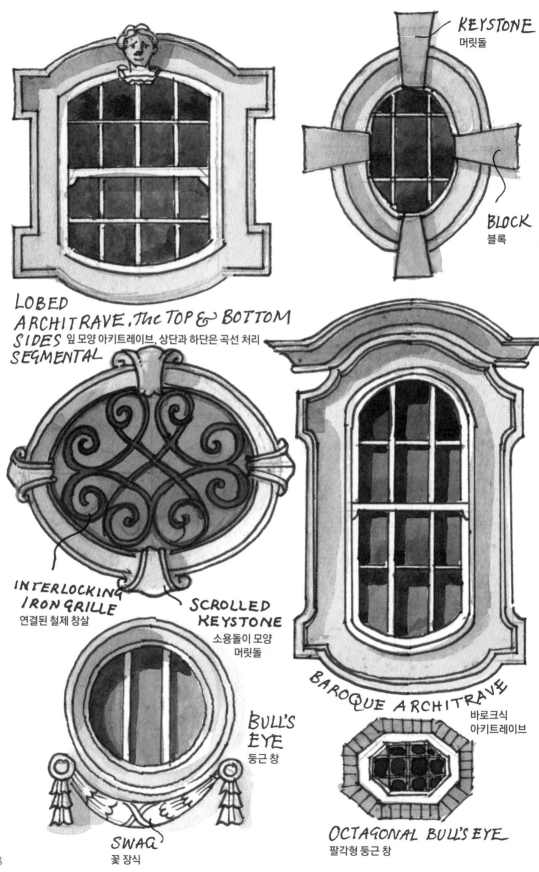

KEYSTONE
머릿돌

BLOCK
블록

LOBED ARCHITRAVE, The TOP & BOTTOM SIDES SEGMENTAL
잎 모양 아키트레이브, 상단과 하단은 곡선 처리

INTERLOCKING IRON GRILLE
연결된 철제 창살

SCROLLED KEYSTONE
소용돌이 모양 머릿돌

BULL'S EYE
둥근 창

SWAG
꽃 장식

BAROQUE ARCHITRAVE
바로크식 아키트레이브

OCTAGONAL BULL'S EYE
팔각형 둥근 창

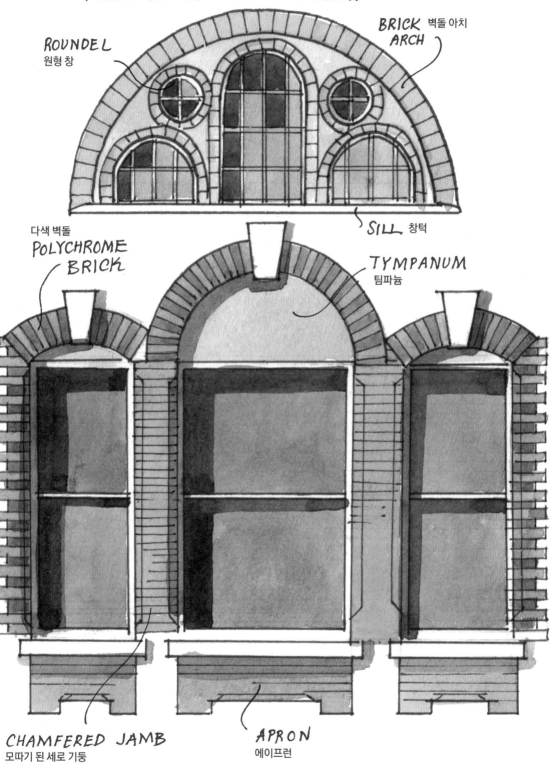

다섯 창 비잔틴식 창문
**FIVE-LIGHT BYZANTINE WINDOW**

ROUNDEL
원형 창

BRICK 벽돌 아치
ARCH

SILL 창턱

다색 벽돌
POLYCHROME
BRICK

TYMPANUM
팀파늄

CHAMFERED JAMB
모따기 된 세로 기둥

APRON
에이프런

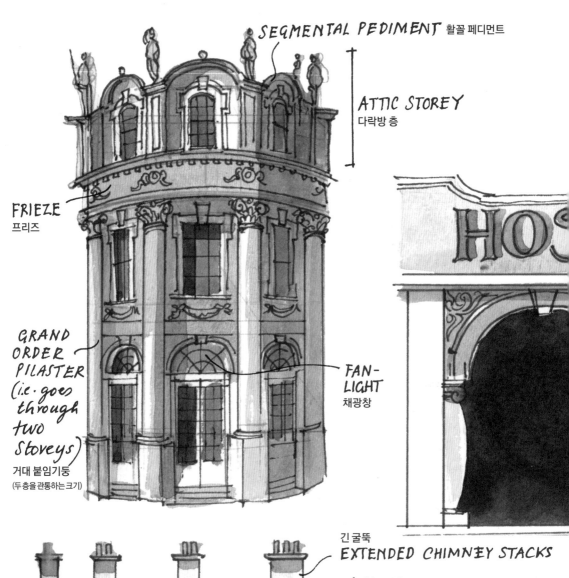

SEGMENTAL PEDIMENT 활꼴 페디먼트

ATTIC STOREY
다락방 층

FRIEZE
프리즈

GRAND
ORDER
PILASTER
(i.e. goes
through
two
stoveys)
거대 붙임기둥
(두 층을 관통하는 크기)

FAN-
LIGHT
채광창

HOS

긴 굴뚝
EXTENDED CHIMNEY STACKS

GABLE
박공

IN

TWO-STOREY BAY 2층짜리 베이

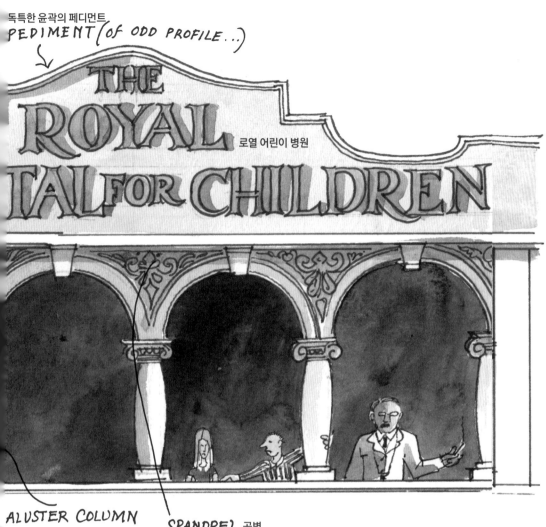

독특한 윤곽의 페디먼트
PEDIMENT (of ODD PROFILE...)

THE ROYAL TAL FOR CHILDREN

로열 어린이 병원

ALUSTER COLUMN
간동자 기둥

SPANDREL 공벽

테라코타 프리즈에 아르 누보 방식의 레터링
NNERED ART NOUVEAU LETTERING on TERRACOTTA FRIEZE

TITUTE

## 모던 시대 1910-현재

건축에 있어 새로운 출발이라는 것은 드문 일이다. 일반적으로 하나의 양식은 점진적으로 발전하여 건축물마다 그 후계 건축물로 변형되며 이어진다. 1066년 노르만 양식의 도래, 이니고 존스의 17세기 초 새로운 팔라디오 양식, 퓨긴의 고딕 부흥 양식은 예외로 볼 수 있다. 그리고 또 하나의 예외가 바로 모더니즘이다. 모더니즘은 영국 내에서 발생한 것이 아니며, 이 양식이 영국 건축 영역의 중심부로 깊이 들어갈 수 없었던 이유는 독일에서 들어온 이질적인 것이었기 때문일 것이다.

소비에트 러시아와 독일에서 혁명을 연료로 한 구성주의자들로 시작한 모더니즘 운동은 1920년대와 1930년대를 통해 바우하우스Bauhaus(1919-1933)에서 가장 명확한 표현을 찾았다. 세 명의 거장, 월터 그로피우스Walter Gropius, 한스 '하네스' 마이어Hans 'Hannes' Meyer, 루드비히 미스 반 데어 로에Ludwig Mies van der Rohe가 운영하는 이 바이마르의 바우하우스는 산업디자인, 그래픽디자인, 텍스타일디자인, 세라믹디자인과 함께 건축을 가르치는 학교였다. 여기서 나온 결과물은 미술공예운동의 유토피아적 단순함과 구성주의의 명확한 선을 결합한 모습이었다.

차갑고, 기하학적이고, 장식하지 않은 선의 모더니즘은 20세기 초 독일의 산물이었다. 그보다 10년 전인 1909년의 피터 베렌스Peter Behrens의 아에게 터빈 공장the AEG Turbine Factory은 독일의 새로운 양식의 초기 건축물 중 하나였는데, 공업 건축의 딱딱하면서도 우아한 선을 특징으로 하는 건축은 일반 주택가 건축으로 빠르게 확산되었다.

바우하우스는 이곳에 대한 히틀러의 깊은 반감(그는 학교에서 공산주의자와 유대인들이 어울린다고 보았다)으로 인해 1933년 폐쇄되었으며, 많은 건축가와 디자이너들은 영국과 미국으로 이주하게 되었다. 진지한 모더니스트 건축가들은 그때부터 영국에서 일하기 시작했다. 에리히 멘델손Erich Mendelsohn(독일계 유대인)과 세르지 체르메이예프 Serge Chermayeff(러시아계 유대인)는 1935년에 이스트 서식스의 벡스힐온시Bexhill-on-Sea 해안가에 드 라 워 파빌리온De La Warr Pavilion을 지었는데, 모더니즘 양식의 벗지고 단순한 선으로 고상한 남부 해안의 건축선을 만들었다. 반면 작지만 역시 우아하게 만들어진 또 다른 건축물인 런던 동물원의 펭귄 풀(남극의 펭귄들은 건축적으로 덜 유명한 환경을 선호하여 다른 곳으로 옮겨졌으며, 지금 이곳은 사용되지 않고 있다)은 베르톨드 루베트킨Berthold Lubetkin(러시아계 유대인)의 작품이다.

바우하우스의 집이 된 마지막 건축물은 콘크리트와 유리로 된 입면과 커트월로 공장 그 자체와 같아 보였다. 피에트 몬드리안Piet Mondrian은 네덜란드 드 스틸De Dtijl에서 영감을 얻어 직사각형의 단순한 구조로 20세기 건축물을 만들었다. 어떠한 종류의 장식도 다 제외되었고, 앞선 시대의 건축 양식에서 그 어떠한 영향도 받지 않았다. 게다가 이와 같은 아이디어는 부르주아적이고 반동적이라고 받아들여졌다. 평평한 지붕, 하얀 콘크리트, 강한 기하학적 선들, 컨틸레버식 발코니, 많은 양의 유리 사용, 장식의 완전한 부재와 같은 특징을 가진 이 새로운 건축 양식을 설명하기 위해서는 완전히 다른 그들만의 건축 어휘가 필요했다.

르 코르뷔지에Le Corbusier는 헌신적이면서 논쟁적인 모더니스트였다. 그가 '살기 위한 기계machine à habiter'로 집을 논하는 것은 장식이나 역사적 레퍼런스를 가져오는 것이 불필요함을 말하기 위해서다. 그는 모든 것에 대한 해결책이 있으며 질서는 자연스러운 상태가 될 수 있다고 믿었다. 예를 들어, 인도 찬디가르Chandigarh의 관공서 건축물들은 대담한 새로운 체계로 계획되었으나, 수년의 시간과 함께 그 건축물들은 반짝이는 망고나무로 뒤덮이고 판자촌과 당나귀, 낙타들로 둘러싸인 채, 인도의 여러 부착물들로 덮이게 되었다. 이제 그 건축들은 건축가의 설계도와는 전혀 다른 모습이 되었다.

존 서머슨 경Sir John Summerson은 그의 저서 『모던 건축의 이론을 위한 사례The Case for

a Theory of Modern Architecture(1957)』에서 모더니즘에 대해 '이 건축물과 아이디어가 현재의 조건에 유효하지 않다고 말하는 것은 어려울 것이다. 실제로 이와 경쟁하는 또 다른 건축물 형태와 아이디어는 찾기 힘들다'라고 얘기한다. 서머슨은 고전 건축의 권위자였고 조지 왕조 시대 런던의 구원자였지만, 그는 1950년대 낙관론을 등에 업고 모더니즘은 미래의 건축이라고 느끼기도 했다.

영국인들은 황량한 새로운 모더니즘 주택의 거주자들을 도덕적으로 향상시킬 수 있는 능력에 대해 고압적인 주장을 포함하여 모더니즘의 다소 거슬리는 방식에 대해 저항했으며 여전히 저항하고 있다. 그들은 또한 이 건축물들의 세련된 여백의 아름다움, 선의 간결함, 역동적인 비대칭성을 망각하고 더 많은 것을 찾았다.

영화관의 피상적이고 현란한 양식의 아르 데코가 그 간극을 메꿨다. 영화와 재즈의 시대가 부상함에 따라 감각적이고 쾌락적인 자유로움은 어떤 면에서 모더니즘의 해결책이 되었다. 1922년 하워드 커터Howard Carter가 투탕카멘의 무덤을 발견하면서 영향을 준 이집트에서 온 장식적인 요소들은 절충적인 양식의 역할을 했다. 영화관은 이전 시대의 교회 건축이나 시골 저택과 같이 건축적으로 주목받는 건축물이 되었다. 처음에는 영화관을 비도덕적인 싸구려 극장으로 생각하는 중산층 고객들을 유인하기 위해 가능한 한 세련된 루이 14세의 인테리어와 비슷하게 설계했다. 데이비드 와크 그리피스D. W. Griffith의 영화 '인톨러런스Intolerance(1916)'는 상업적으로 성공을 거두지는 못했지만, 그 세트는 하나의 현상이 되었다. 고대 바빌론의 느부갓네살 궁전을 묘사하기 위해 어떤 영화 세트장보다 거대한 세트장을 만들었으며, 건축가들과 석고공들이 세트장을 직접 지었는데, 이들은 1915년 샌프란시스코에서 열린 세계 박람회를 위해 이탈리아에서 여행을 온 전문가들이었다. 이 세트장에서 영감을 얻은 찰스 토버만 Charles Toberman과 시드 그라우만Sid Grauman은 1922년 할리우드에 이집트 극장을 지었다. 꼭대기에 기둥으로 된 입구가 있는데, 여기에서 이집트인 복장을 한 배우가 다음 쇼의 시작을 알리는 신호음을 울리며 앞뒤로 행진했다.

이 야단스러운 상황은 결국 대서양을 건너 퍼졌고, 이후 10년 동안 영국에 유사한 극장들이 여럿 세워졌다. 이 극장들은 거대한 이집트식이나 그리스식 또는 심지어 동양식의 외장으로 만들어졌다. 이 대단한 양식은 차고, 버스 정류장, 백화점과 같은 새

로운 건물에도 희석된 형태로 적용되기에 이르렀다.

20세기 초반의 두 번째 아이콘은 원양 정기선이다. 현대적이고 고급스러운 큐너드 라인the Cunard이나 P&O사의 선박들은 기분 좋은 모든 것을 전형적으로 보여주었다. 1919년 월가 붕괴 이후 전 세계를 사로잡았던 경기침체 속에서 10년 후 2차 세계 대전이 발발할 때까지 이 웅장한 선박들은 끊임없이 절실하게 필요했던 낙관주의를 상징했다. 이러한 배의 굴뚝처럼 강한 수직과 수평적 강조점이 대치하는 형태는 이 시대의 많은 건축물에 반영되어 있다.

20세기 초반 건축 양식이 큐너드 선박들에서 왔건 라디오의 새로운 테크놀로지에서 왔든(세르지 체르메이예프는 라디오 케이스를 디자인하기도 했다), 모더니즘 건축은 낯선 질문을 하게 만든다. 80년이 지난 지금, 강한 선의 엄격한 모더니즘과 화려하고 가벼운 아르 데코 사이의 차이가 그렇게 명확한가? 또는 그들은 결국 완벽하고 영원한 건축적 만병통치약이 아니라 단지 양식으로만 통합된 것은 아닐까?

아르 데코 양식은 영국 내에 사용되기 위해 더욱 희석되었고, 많은 부분이 삭제된 모더니즘과 함께 영국의 새로운 간선 도로들을 따라 늘어선 다양한 저렴한 빌라들에서 속속 등장했다. 만화가이자 건축역사가이며 기고가였던 오스버트 랭커스터Osbert Lancaster는 이러한 개발을 얼룩덜룩한 우회도로라고 처음으로 묘사했다. 이 집들은 다른 어떤 건축물들보다도 20세기의 영국을 잘 묘사하고 있다. 이 집들은 유사 조지 왕조 건축 양식의 문으로 맞춤화되며 본래 양식의 요소가 훼손되었고, 낙후된 유사 튜더 왕조 건축 양식의 테라스와 모던 양식의 블록들로 만들어졌다. 앞면에 활 모양이 있는 칙칙하게 만들어진 빌라들은 종종 아주 흔한 금속 프레임의 크리톨 창문Crittall Window을 사용했다. 페인트로 칠해진 이 프레임은 고온 디핑으로 아연을 씌웠기 때문에 그 착색이 오래 지속되었고, 이는 세계 대전 당시 탄약함 제조를 위해 고안된 기술에서 개발된 것이었다. 곡선을 따라 만드는 기술력은 20세기 영국에 지속적으로 영향을 미쳤다.

20세기 후반의 공공 건축물은 신고전 양식, 신버나큘러식, 그리고 포스트모더니즘의 절망적이고 허울만 그럴듯한 막다른 길에 접어들었지만, 여전히 모더니즘을 기본 양식으로 만들어졌다. 1950년대와 60년대를 거치며, 간소화된 건축 어휘를 가지

고 일을 한 건축가들은 수평과 수직선의 기하학을 탐구했고, 시각적인 역동성을 위해서 그림자를 활용하는 방식과 유리와 벽을 반복적으로 연결하는 방식을 사용했다.

1970년대에는 브루탈리즘Brutalism이 등장했다. 브루탈리즘이라는 이름 자체가 이것이 어떤 양식인지 설명해 주는데, 미리 형성된 철근과 콘크리트를 혼합해서 사용하는 양식으로, 종종 모래나 자갈을 섞어 표면을 매우 거칠게 만들어냈다. 런던 사우스뱅크의 국립 극장은 데니스 레스던 경Sir Denys Lasdun이 지은 건축으로, 콘크리트에 알갱이를 더해 다소 입체적이며 자연스러운 형태가 만들어지도록 콘크리트를 덧대어 만들었다. 휴 캐슨 경Sir hugh Casson이 런던 동물원에 지은 엘리펀트 하우스는 거친 콘크리트를 사용하여 코끼리의 거칠고 주름진 가죽이 연상되도록 만들어졌다(코끼리 역시 좀 더 현대적인 시설로 옮겨졌으며, 코끼리 가죽같이 만들어진 콘크리트 구조물에는 이제는 눈에 띄지 않는 무단거주자로서 멧돼지 몇 마리만 살고 있다).

20세기 후반과 21세기 초반의 두 거장으로는 노만 포스터 경Sir Norman Foster과 리처드 로저스 경Lord Richard Rogers이 있다. 로저스 경은 런던의 로이즈 빌딩Lloyd's building을 디자인했다. 이 건축물은 바지 위에 속옷을 입은 것처럼 보이는 새로운 종류의 타워 블록이다. 포스터가 설계한 런던의 스카이라인을 도시 중심가로 만든 '거킨Gherkin(오이 피클이라는 별명이 있다)'은 뉴욕의 크라이슬러 빌딩과 같이 도시의 랜드마크가 되었다. 엔리크 미랄레스Enric Miralles의 스코틀랜드 국회의사당 또는 테리 패럴 경Sir Terry Farrell의 험버강 기슭에 지은 더 딥The Deep으로 새로운 건축 영역의 우위를 차지한 해체주의는 이미 매력 없는 건축물을 해체하고 납득이 되지 않는 방식으로 그 조각들을 다시 결합하는 것을 포함한다.

그럼에도 불구하고, 건축 텍스타일의 장력이 있는 구조, 믿기 어려울 정도의 거대한 유리판, 그리고 포물선으로 만들어진 강철과 같은 최신 공학 기술의 위업들은 대형 건축물의 모습을 완전히 바꿔놓았으며, 모더니즘이 때로는 놓쳤던 유머와 재미를 담기도 했다. 지난 10년간 런던에서 벌어지는 타워 건설의 열기가 도시를 개선할지는 두고 봐야 할 일이다. 너무 높아 그 우아한 꼭대기가 종종 구름에 휘감기기도 하는 더 샤드The Shard는 이미 사랑받고 있는 스카이라인의 일부가 되었다. 하지만 찰스 배리 경의 웨스트민스터 궁전, 노먼 쇼의 스코틀랜드 야드Scotland Yard, 그리고 테이트 모던Tate

Modern 미술관이 마주한 상업 블록의 가차없는 연대는 단기간에만 얻을 수 있었던 것처럼 보일 것이다.

최근까지 특징이 없고 유행을 좇는다고 경시되었던 건축물들에 대해 건축을 배우는 학생들과 건축을 사랑하는 대중의 관심이 점점 커지고 있다. 사랑받지 못했던 빅토리아 여왕 시대의 건축가들이, 그늘에서 수십 년간 방치되어 있다가 파괴될 운명이었던 성 판크라스St Pancras 기차역을 1967년에 극적으로 구한 시인 존 베처먼 경John Betjeman을 자신들의 수호자로 삼은 것처럼, 20세기 최고의 건축물은 건축사의 규범 안에서 그 합당한 지위를 차지하고 있다.

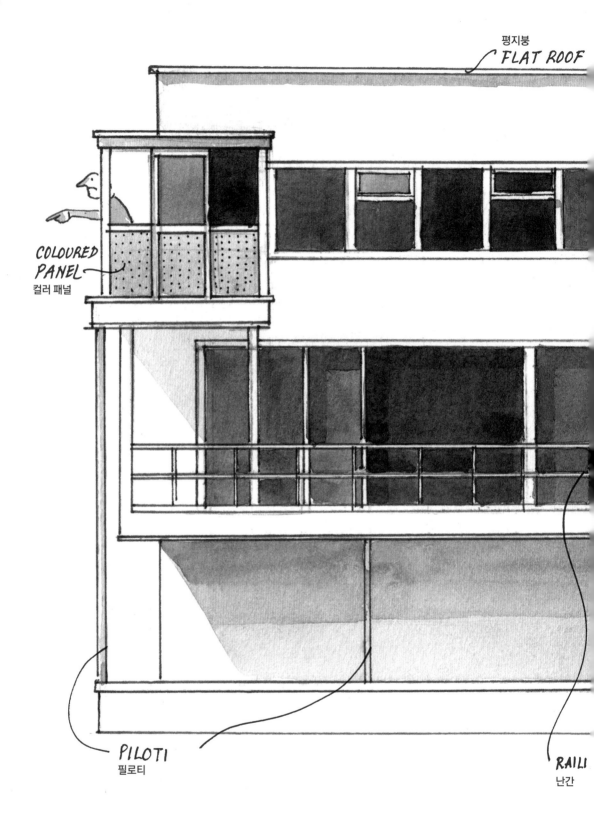

평지붕
FLAT ROOF

COLOURED PANEL
컬러 패널

PILOTI
필로티

RAILI
난간

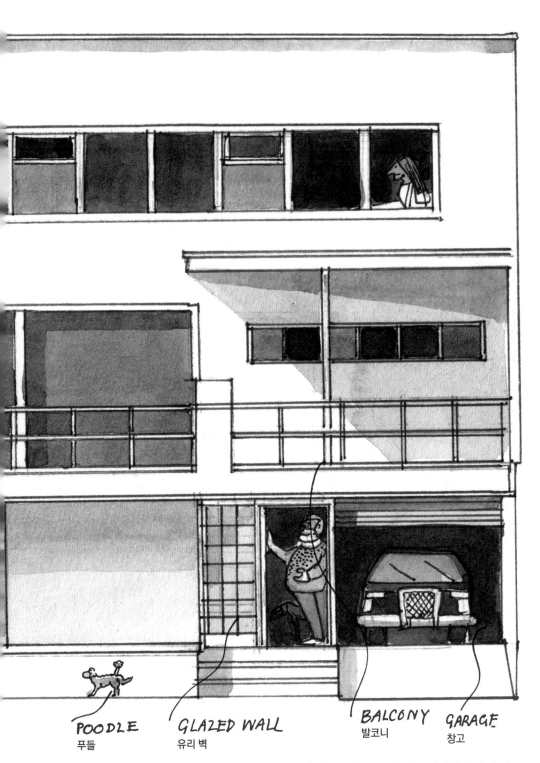

POODLE
푸들

GLAZED WALL
유리 벽

BALCONY
발코니

GARAGE
창고

여기에는 설명할 수 있는 디테일이 거의 없다.
하지만 결국 모더니즘이 의미하는 것은 선명
한 선과 비율이라고 할 수 있을 것이다.

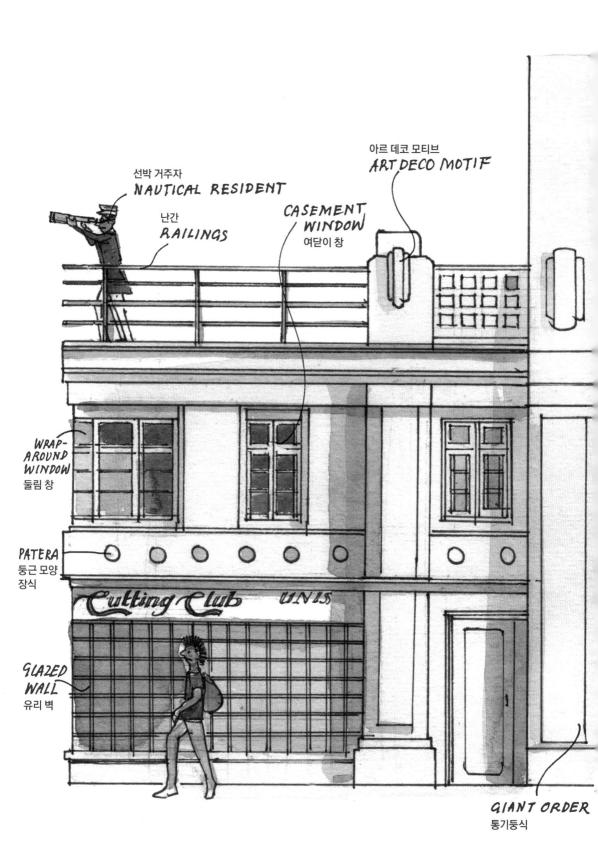

선박 거주자
NAUTICAL RESIDENT

난간
RAILINGS

CASEMENT
WINDOW
여닫이 창

아르 데코 모티브
ART DECO MOTIF

WRAP-
AROUND
WINDOW
둘림 창

PATERA
둥근 모양
장식

GLAZED
WALL
유리 벽

Cutting Club    UNIS

GIANT ORDER
통기둥식

180

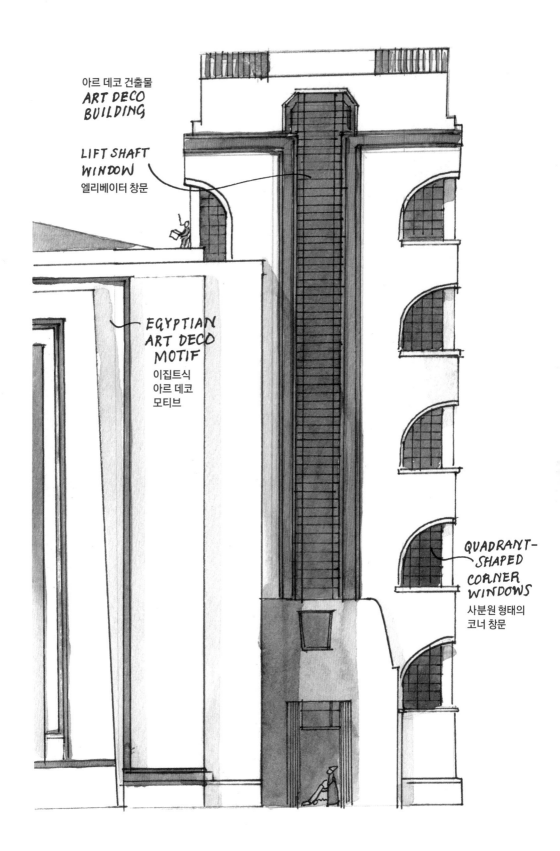

아르 데코 건출물
ART DECO
BUILDING

LIFT SHAFT
WINDOW
엘리베이터 창문

EGYPTIAN
ART DECO
MOTIF
이집트식
아르 데코
모티브

QUADRANT-
SHAPED
CORNER
WINDOWS
사분원 형태의
코너 창문

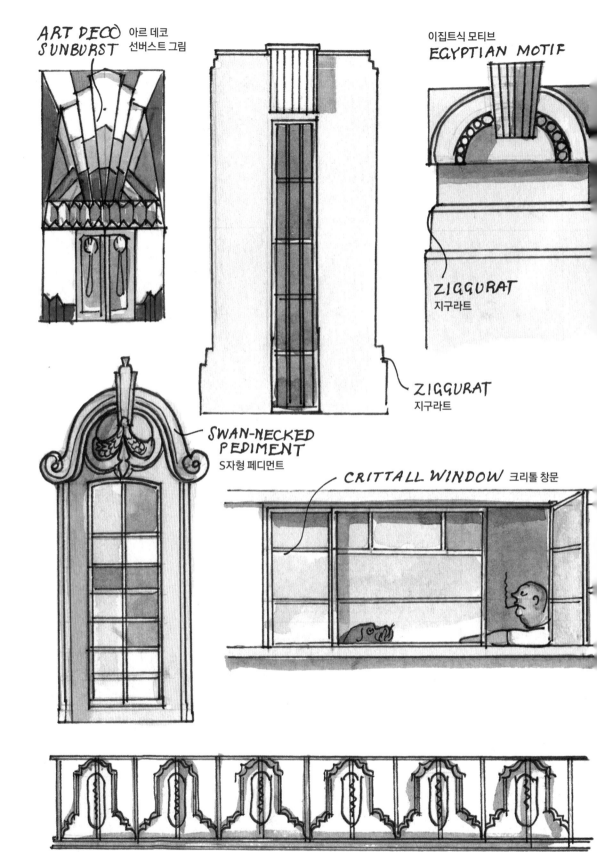

ART DECO SUNBURST 아르 데코 선버스트 그림

이집트식 모티브
EGYPTIAN MOTIF

ZIGGURAT
지구라트

ZIGGURAT
지구라트

SWAN-NECKED PEDIMENT
S자형 페디먼트

CRITTALL WINDOW 크리톨 창문

ART DECO LOUIS XIV RAILING 아르 데코 루이 14세식 난간

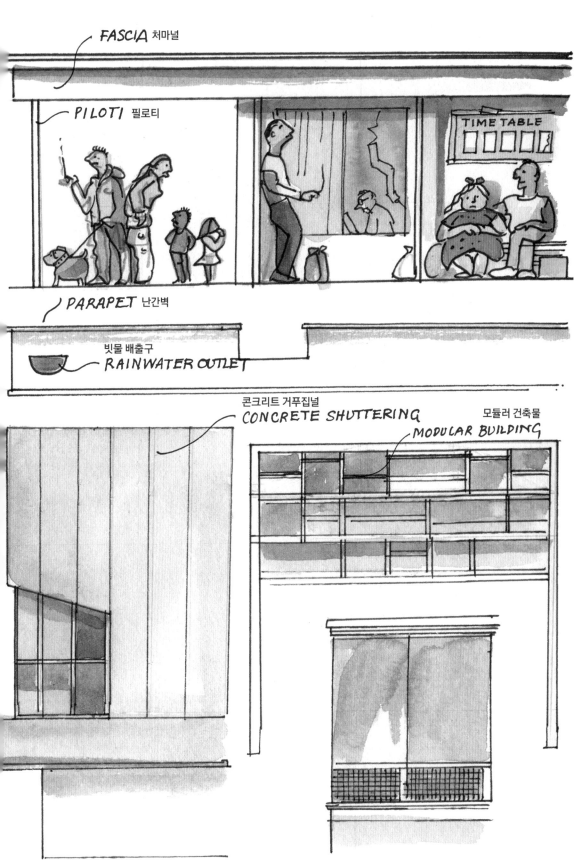

FASCIA 처마널

PILOTI 필로티

TIME TABLE

PARAPET 난간벽

빗물 배출구
RAINWATER OUTLET

콘크리트 거푸집널
CONCRETE SHUTTERING

모듈러 건축물
MODULAR BUILDING

골든 레인 이스테이트Golden Lane Estate(체임벌린, 파월 & 본Chamberlin, Powell&Bon, 1953-63)
모더니스트들이 선호했던 일정한 계획에 따른 격자 모양

조지 톰슨 빌딩Gerorge Thomson Building(케임브리지 대학교 코퍼스 크리스티 칼리지, 필립 다우슨Philip Dowson
Assoc., 1963-4), 굵은 기하학적 형태.

고전 건축물처럼 느껴지는가? 고전적인 디테일이 없어도? 현대식 회랑…

엘리펀트 하우스(런던 동물원, 캐슨 콘도 파트너십Casson Conder Partnership, 1962)
코끼리의 주름을 연상시키는 벽에 있는 깊은 홈 & 동물 무리가 모여있는 듯한 지붕.
상징적 콘크리트 표현주의.

엑스칼리버 이스테이트Excalibur Estitute에 대한 프리패브Pre-Fab(벨링엄Bellingham, 유니세코Uniseco ltd, 1945)
폭발로 파괴된 이들을 위한 꿈의 집.
11개의 회사들이 이러한 전후 공장 생산 방갈로를 지었다.
내구성은 5-10년 정도이지만, 일부는 오늘날에도 남아있다.

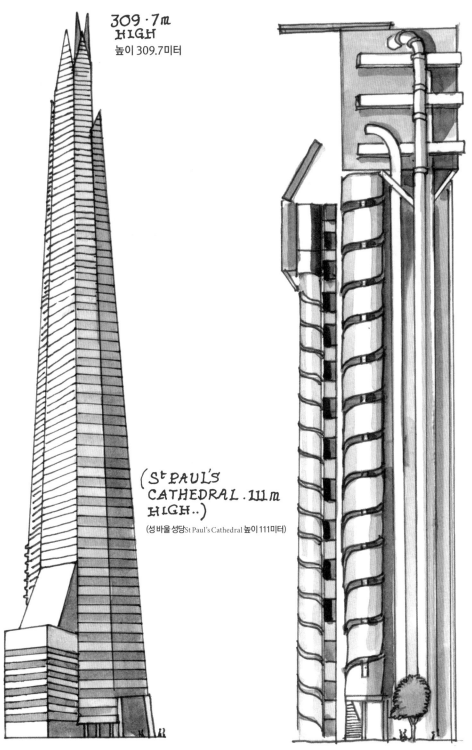

309·7ⅿ
HIGH
높이 309.7미터

(St PAUL'S
CATHEDRAL·111ⅿ
HIGH··)
(성바울성당St Paul's Cathedral 높이 111미터)

더 샤드(렌조 피아노Renzo Piano, 2009-12)

굵은 글씨로 된 마지막 단어는…?

로이즈 빌딩(리처드 로저스 경, 1981-86)

육중한 표현과 모든 기능이 시각적이고 고딕적.

원형

ARCHETYPES

아무런 사전 지식 없이 만들 수 있는 건축물은 없다. 가장 기이한 건축 프로젝트라도 선례를 가지고 있다. 그러한 선례는 정의 내리기 어려운 편이고 건축가들은 때로 완전히 기하학적인 요소들처럼 보이는 가장 날것의 스케치로 작업을 시작하기도 한다. 하지만 누구도 무無의 상태에서 작업을 하지 않으며, 건축 역사 안에서 어떤 지점이더라도 영감을 주는 훌륭한 사례들이 있다. 이 사례들은 건축가들의 의식적이거나 무의식적인 사고에 초점이 될 실질적인 문제의 해결책이 되거나, 하나의 양식을 정의할 수 있는 건축물들이다. 어떤 것들은 그들의 중요성에 있어 보편적인 것에 가깝다.

가장 분명한 사례는 파르테논 신전이다. 기원전 450년에 만들어진 이 전형적인 그리스 신전은 아테네의 아크로폴리스에 세워져 2500년이 넘게 호메로스의 와인처럼 어두운 바다를 내려다보고 있다. 그 오랜 세월 동안 파르테논 신전은 이후의 건축물들의 모범이 되어왔다. 조지아주 애틀랜타에 있는 것과 같이 잘 만들어진 복제품도 있지만, 보다 자유롭게 이 신전을 복제하고 있는 경우도 많다. 스코틀랜드 내셔널 모뉴먼트는 찰스 코크렐과 윌리엄 플레이페어William Playfair의 설계로 1826년 에든버러에 세워졌다. 이것은 파르테논 신전의 복제품처럼 만들 예정이었지만, 한정된 자금으로 인해 신전의 한쪽 면만을 완성할 수 있었다. 아테네 아크로폴리스 기슭에 보존되어 있는 리시크라테스Lysicrates의 코라고스 기념비Choragic Monument는 1831년 에든버러에 세워진 스코틀랜드의 자선가 두갈드 스튜어트Dugald Stewart 기념비의 모범으로 사용되었

다. 이 시기에 그 도시는 지적이고 학문적인 명성 때문에 북쪽의 아테네라고 불렸으며, 그래서 이와 같은 건축적 인용을 통해 스코틀랜드 수도인 에든버러의 자격과 명성을 강조했다. 이와 비슷하게, 콜로세움, 판테온 신전, 트라야누스 개선문 또는 콘스탄티누스 개선문은 고대 로마를 서양 건축의 가족 앨범으로 만들었다. 태평양에서 러시아의 스텝 지대에 이르기까지 세워진 많은 공공 건축물들의 대단한 선조 건축물들은 16세기부터 오늘날까지 그랜드 투어리스트들이 볼 수 있는 존재로 남아있다.

알베르트 슈페어Albert Speer는 히틀러의 천 년 제국의 가장 인기 있는 건축가였는데, 1937년 뉘른베르크에 콜로세움을 지었다. 뉘른베르크의 이 집회장은 고대의 전차경기장 히포드롬을 시각화한 것이다. 슈페어는 이러한 막대한 제국의 힘을 암시하는 로마의 건축을 모범으로 사용하는 것이 어떤 역할을 하는지 알고 있었다. 그는 또한 폐허가 지니는 가치에 대한 아이디어를 상상했다. 즉 고대의 건축이 후세기에 재등장 할 때 다시 한번 그에 대해 경의를 표하는 것을 말이다. 파리에는 1758년에 판테온 신전의 복제품이 만들어졌고, 런던에는 1772년에 기원후 1세기 로마 거상의 복제품이 세워졌지만, 지금은 부서져 옥스퍼드 거리에 있는 막스 앤 스펜서의 부지가 되었다. 로마 제국의 상징으로 자신을 강조한 황제인 나폴레옹은 그의 승리한 군대에게 헌정된 기념 사원에 대한 작업을 시작했다. 피에르 알렉상드르 비그농Pierre-Alexandre Vignon이 이것을 설계하였다. 하지만 나폴레옹의 몰락을 야기한 일련의 사건과 함께 본래의 계획과 달리 애초의 기념원으로 지어지고 있던 건축물은 1842년 파리 마들렌 교회로 완공되었다. 이 건축물은 님Nimes의 메종 카레Maison Carrée(프랑스 남부 님에 있는 포룸의 중앙 깊숙이 세워진 고대 로마의 신전 — 역자주)를 기반으로 만들어졌으며, 제국의 가장 잘 보존된 건축물 중 하나로 프랑스가 지배하는 유럽의 보나파르트 가문Bonaparte (나폴레옹 1세와 3세를 배출한 프랑스 왕가 — 역자주)의 비전에 대한 깊은 상징이 담겨있다.

건축가들과 건축을 잘 알고 있는 그랜드 투어리스트들은 로마 제국의 떠오르는 폐허들에 대해 기록했다. 고전주의 건축가들은 직접 관찰한 세부 요소들, 창문, 문갑, 여러 신전, 극장, 욕탕과 바실리카에서 볼 수 있는 특정한 건축 체계를 르네상스 시대 이래 자신들의 작품에 사용했다. 비트루비우스의 책에는 기원후 1세기에 기록한 돌에 대한 내용들이 담겨있다. 후에 팔라디오, 론게나Longhena, 알베르티Alberti, 브라만테Bra-

mante는 자신들만의 전형과 모범들을 만들어냈다. 팔라디오는 두 개의 신전이 정면에 있는 베니스 교회와 베네토의 빌라를 모두 새로운 형태를 만들어냈다. 이것들은 서구권에서 깊이 존경받아 왔다. 이탈리아 비센차의 외곽에 세운 빌라 카프라Capra와 빌라 로톤다는 2세기 후 영국 켄트의 메러워스에서 그럴듯하게 재건되었고, 1729년 벌링턴 경에 의해 런던 치스윅에서 거의 재창조되었으며, 20세기에 이르러 1984년에는 체셔의 헨버리 홀Henbury Hall에서 또다시 그대로 재현되었다. 빌라 에모를 모범으로 한 건축물이 월트셔의 스타우어헤드에 세워지고, 빌라 코르나로Cornaro는 런던 트위크넘의 마블 힐 하우스Marble Hill House와 미국 버지니아 몬티셀로의 토마스 제퍼슨 하우스Thomas Jefferson's house의 모범이 되었다. 팔라디오의 원형은 건축주를 진보적인 계몽주의 시대의 인물로 드러내고자 하는 경우의 건축물에 주로 사용되었다.

17세기와 18세기에 이탈리아로의 장거리 여행은 지중해의 해적 때문에, 그리고 알프스를 가로지르는 일련의 불안정한 산길 때문에 축소되었다. 알프스를 가로지를 때는 스위스의 의자 운반자들이 그랜드 투어 여행객들을 자신의 어깨에 올린 의자에 앉혀 따뜻한 남쪽으로 이동할 수 있게 도왔다. 하지만 이 위험하고 비싼 여행은 르네상스의 새로운 건축적 아이디어에 굶주린 이들에게는 불가결한 요건은 아니었다.

팔라디오와 여러 건축가들의 디자인은 17세기 초부터 패턴북에 그려지고 재현되었다. 그들은 잘 확립된 전통을 따르고 있었다. 세바스티아노 세를리오는 1537년에 일곱 권의 건축 책을 출판했다. 여기에 고대 건축물들의 세부, 평면, 입면을 비롯한 모든 부분을 그림으로 기록했는데, 처음에는 네덜란드, 이어서 영국으로 전파되어 북유럽 전역의 건축물에 고전기 르네상스 장식을 사용하는 데 영감을 주었다. 그 이후의 저작들, 특히 콜린 캠벨의 『비트루비우스 브리타니쿠스』는 팔라디오주의를 전파하고 건축가가 직접 설계하고 만들어낼 수 있는 건축 모범들을 설명하는 내용을 포함했다.

앞선 건축가들의 업적에 대한 경의가 조금 더 단편적인 경우도 있었다. 에드윈 루티언스 경은 존 밴부르 경의 많은 건축 트릭들을 채택했다. 바로크 거장의 아주 거친 마무리, 유기적으로 연결된 덩어리, 힘찬 붙임기둥과 응용된 기둥들은 250년 후 에드워드 시대의 시골 저택에서 대규모 부흥이라기보다는 건축적 선조에 대한 반응으로 사용되었다. 19세기 중반 고딕 양식의 부흥은 이 시대의 장식에 대한 탐욕스러운 욕

구와 양식적 절충주의가 기반이 되어, 탑은 여기서, 첨탑은 저기서, 트레이서리는 또 다른 데서 가져오는 식으로 서로 다른 여러 선례들로부터 특정한 인용 부분을 모으는 경향이 있었다. 퓨긴, 버터필드, 버제스, 스트리트와 같은 고딕 부흥 양식의 위대한 건축가들은 한때 시대에 뒤지기도 하고 부분적으로 꽤 새로운 양식이기도 했던 고딕 양식에 시너지를 만들어냈다. 때로 건축 모범들은 미니어처 크기로 축소되기도 하지만 확장되기도 한다. 최근에는, 1683년 노퍽의 킹스 린King's Lynn에 퀸란 테리Quinlan Terry와 프란시스 테리Francis Terry의 설계로 지어진 헨리 벨스 커스텀 하우스Henry Bell's Custom House의 영향을 받아, 도싯주 파운드베리Poundbury에 콘월 공작부인 펍Duchess of Cornwall Pub이 지어졌다. (이 마을은 그 자체로 건축의 파생과 모범의 습자책인 셈이다.)

건축 모범을 기록하는 방식은 돌과 돌, 볼류트와 아칸서스 잎 모양, 프리즈와 아키트레이브와 같이 크고 작은 부분의 관찰을 통해 분석적으로 측정해 만든 드로잉에 의존했다. 이러한 습자책들은 자유롭게 출간되었고 당대 최고의 건축가들뿐 아니라 덜 박식한 독자들, 투기적인 건설업자들, 개발가들도 구입했다. 종종 이름이 덜 알려지거나 알려지지 않은 디자이너들의 손에서 이 고대 건축 모범의 언어와 원리가 혼동되어 사용되거나 잘못 이해되기도 했지만, 큰 효과도 가져왔다. 영국 전역에서 타운 홀과 극장, 욕탕, 회의실에는 이러한 요소들이 자유롭고 부정확하게 인용되었다. 이러한 아르티장Artisan(장인을 의미하며 작품을 제작하는 기술이 뛰어난 사람을 일컫는다. 하지만 보통의 예술가보다는 상대적으로 창조성이나 독창성이 부족하고 그 대신 기술적으로 능숙한 솜씨를 가지고 있는 이를 일컫는 말로 사용되기도 함 — 역자주) 매너리즘은 다소 결과물이 원작과는 거리가 좀 있더라도 모범에 대한 생동감 있고 활기찬 해석을 표현하기도 했다.

웨스트 런던의 한 공장으로 다시 만들어진 프톨레마이오스 이집트 신전이나 워싱턴의 백악관으로 재해석된 베네토의 빌라나, 성 막달라 마리아에게 바쳐진 교회로 재해석된 아테네의 한 비기독교 사원이나, 15세기부터 20세기 중반까지의 서구 건축은 초기 양식에 대한 재고와 발전을 반복했다. 어떤 건축물들은 각 시기를 깊이 있게 표현하기도 하고, 각 원형을 직접적으로 재현하기도 하고 또는 단순한 암시에 그치는 정도로 원형을 다루기도 하는데 이러한 정도에 대해 식별하는 것은 흥미로운 일일 뿐 아니라 건축을 공부하는 학생에게는 특히 중요한 부분일 것이다.

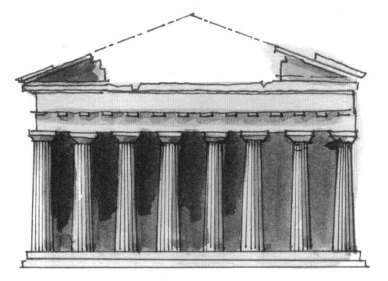

파르테논 신전(페리클레스Pericles, 기원전 447-432). 궁극적 건축 원형. 페디먼트,
프리즈에 조각된 부조들은 피디아스Phidias의 작품. 건축가는 익티노스Iktinos
와 칼리크라테스Callicrates. 이 건축은 전 세계의 많은 건축물의 기준이 되었다.

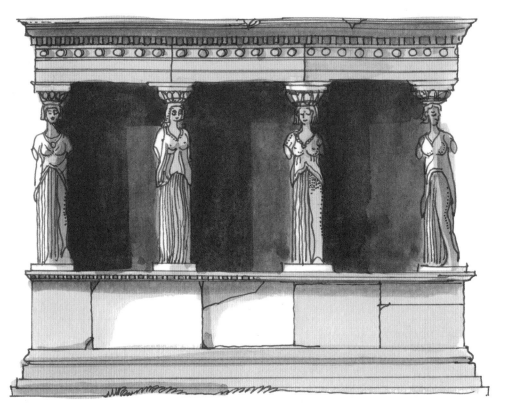

에레크테움 신전Erechtheum(기원전 421-406). 여성상으로 된 기둥Caryatid이 사용되었다. 아테네
에 있는 것은 복제품이며, 원작의 하나는 대영박물관에서 볼 수 있다. 1801년부터 1812년에
엘긴 경에 의해 "구해진" 엘긴 마블 중 하나이다.

완벽한 도리아식 신전일 뿐 아니라, 아테네의 아크로폴리스라는 특정한 장소를 이미 장악하고 있는 건축물의 좋은 예이다.

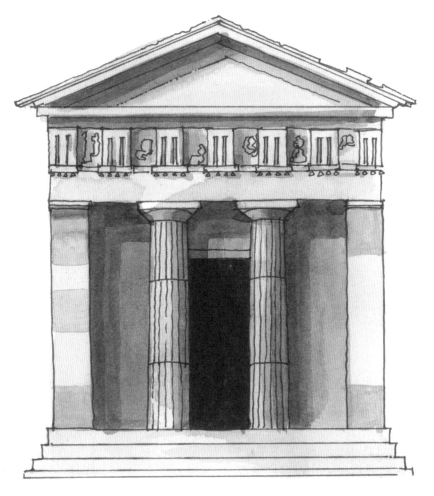

아테네인의 트레저리 The Athenian Treasury (델피, 기원전 490).
마라톤 전쟁을 기념하기 위해 세워졌다.

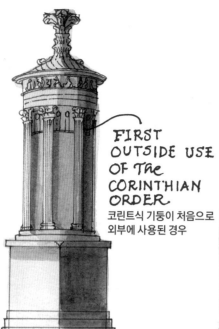

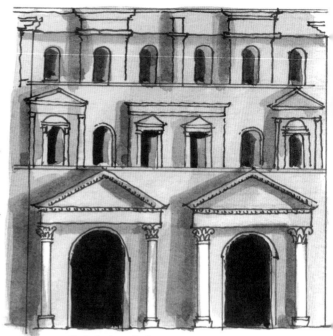

FIRST OUTSIDE USE OF *The* CORINTHIAN ORDER
코린트식 기둥이 처음으로 외부에 사용된 경우

리시크라테스의 코라고스 기념비.
아테네의 아크로폴리스에 기원전 335-334년에 세워진 이 기념비는 기원후 1831년 에든버러에 세워진 두갈드 스튜어트 기념비의 모범이 되었다.

포르타 보르사리Porta Borsari(베로나, 기원후 1세기)

메종 카레(프랑스 님). 모든 고대 신전 중 가장 보존이 잘 된 신전. 파리 마들렌 교회의 모범이 되었다(내용은 본문 참고).

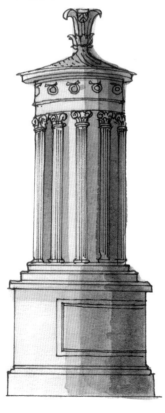

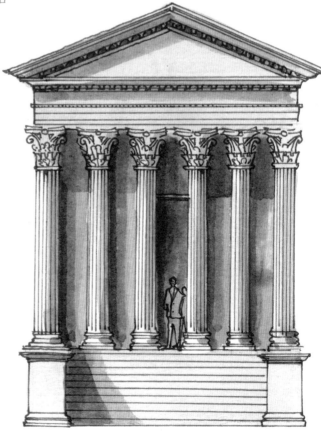

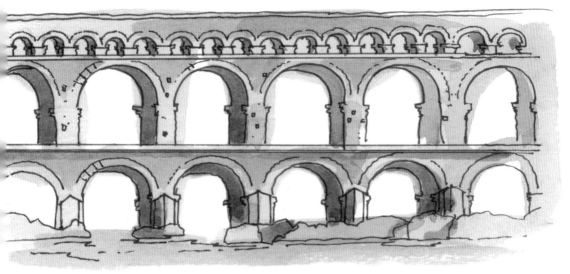

가르교Pont du Gard(프랑스, 기원후 40-60).

이 고전기 건축물들은 여러 세기 동안 로마 제국에서 사용된 국제적인 양식을 나타낸다.

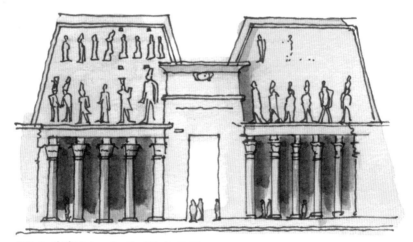

호루스 신전(이집트 에드푸, 기원전 237-57).

고전 전통에서 벗어난 이 건축물들은 파리에서 영국의 펜잔스(1835-6년에 이집트 하우스가 세워졌다)에 이르기까지 고대 양식 부흥에 영감을 주었다.

이 모범은 후버 빌딩Hoover Building에 다시 사용되었다(181쪽 참고).

월리스, 길버트 앤 파트너스Wallis, Gilbert & Partners 설계, 런던 페리베일, 1933.

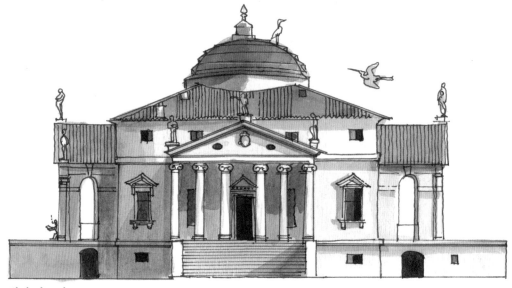

빌라 카프라('라 로톤다'로 불림. 안드레아 팔라디오, 1567).

이 건축물은 1580년에 팔라디오가 죽은 뒤에 빈센초 스카모치Vincenzo Scamozzi가 완성했다. 얕은 돔은 판테온 신전에서 영감을 얻었으며, 이 건축물은 수많은 건축물로 복제되었다.

템피에토Tempieto는 성 베드로가 순교할 때 십자가가 세워졌다고 전해진 장소에 지어졌다. 1481-1500년에 브라만테가 설계했다. 이것은 북유럽 바로크에서 가장 영향력 있는 건축물이다.

카르나크 신전의 하트셉수트 오벨리스크(이집트 룩소르, 기원전 1513-1458). 높이 23미터로 오벨리스크 중 가장 크다.

이집트에 대한 유행은 나폴레옹의 이집트 원정(1798-1801년)과 함께 확장되었고, 오벨리스크는 신고전주의의 중요한 구성 요소가 되었다.

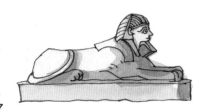

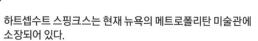
**하트셉수트 스핑크스는 현재 뉴욕의 메트로폴리탄 미술관에 소장되어 있다.**

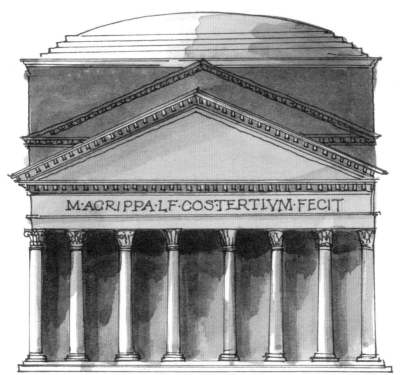

판테온 신전(로마, 기원전 126). 이전에 신전이 있었던 자리에 세워짐.

거대한 돔으로 이 건축물은 세계에서 가장 극적인 내부를 갖고 있는 건축물 중 하나라고 평가된다. 지붕에 있는 오큘러스를 통해 빛과 아주 조금의 비가 들어온다.

콘스탄티누스 개선문(로마, 기원후 315).

이전의 다른 개선문에 있던 작품들을 사용했다(하이드 파크 마블 아치의 모범이다).

모범들

**EXEMPLARS**

**SOME BUILDINGS TO VISIT**

방문할 만한 건축물들

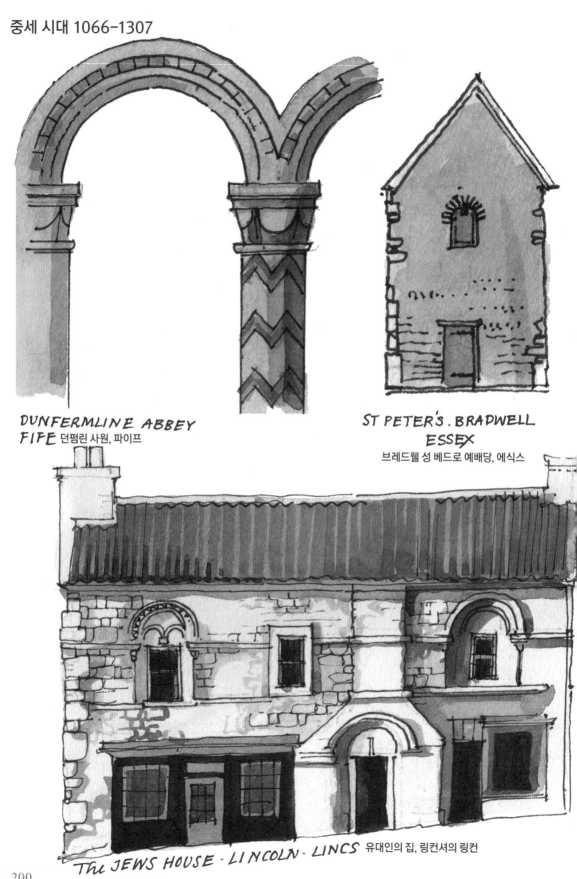

중세 시대 1066-1307

DUNFERMLINE ABBEY
FIFE 던펌린 사원, 파이프

ST PETER'S . BRADWELL
ESSEX
브레드웰 성 베드로 예배당, 에식스

THE JEWS HOUSE · LINCOLN · LINCS 유대인의 집, 링컨셔의 링컨

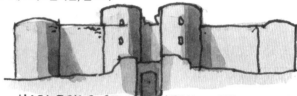

BRADFORD-ON-AVON · WILTS
브래드퍼드온아본, 월트셔

HARLECH CASTLE · MERIONETH
할렉성, 메리오네스셔

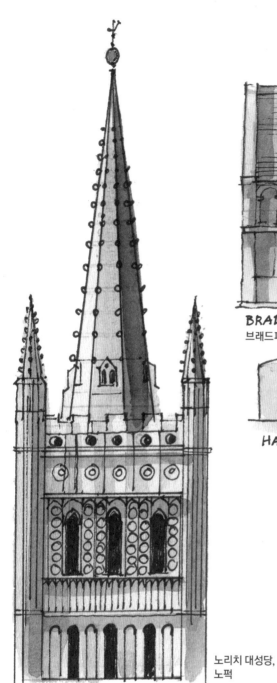

노리치 대성당,
노퍽

NORWICH CATHEDRAL · NORFOLK

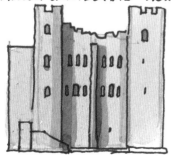

KENILWORTH CASTLE · WARKS
케닐워스성, 워릭셔

The NORMAN GATE · BURY St EDMUNDS
ABBEY · SUFFOLK
베리 세인트 에드먼즈 수도원의 노르만식 문, 서퍽

201

**TRETOWER COURT · BRECKS**
트레타워 코트, 브렉노크셔

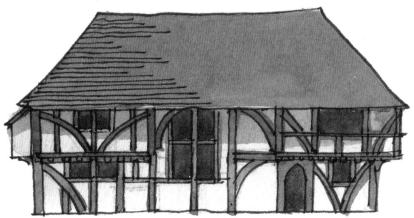

**BAYLEAF. SINGLETON · W·SUSSEX**
베이리프, 웨스트 서식스의 싱글턴

**HADDON HALL · DERBY:**
허던 홀, 더비셔

**GREAT CHALFIELD MANOR · WILTS** 그레이트 찰필드 저택, 윌트셔

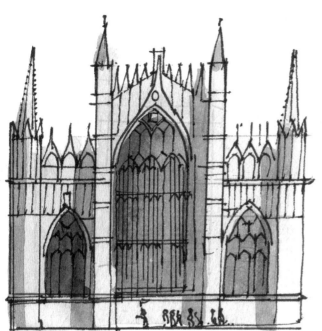

ST. MARY'S · BEVERLEY · YORKS
세인트 메리 교회, 요크셔의 베벌리

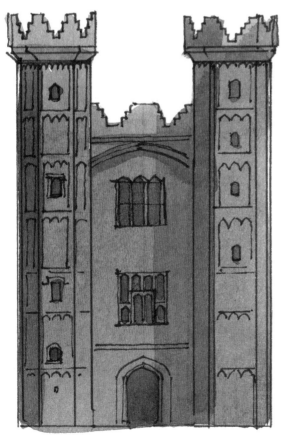

OXBURGH HALL · NORFOLK
옥스버그 홀, 노퍽

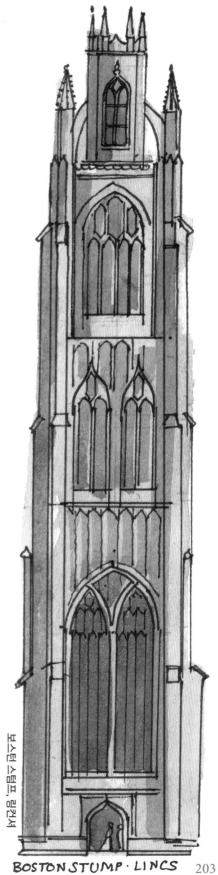

보스턴 스텀프, 링컨셔

BOSTON STUMP · LINCS    203

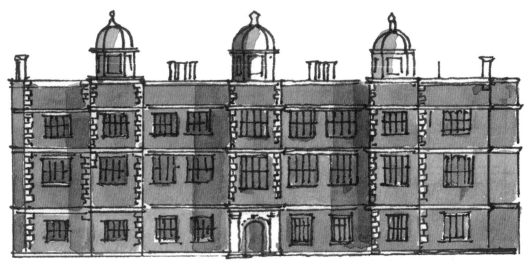

DODDINGTON HALL · LINCS 도딩턴 홀, 링컨셔

튜더 왕조와
엘리자베스
여왕 시대
1485-1603

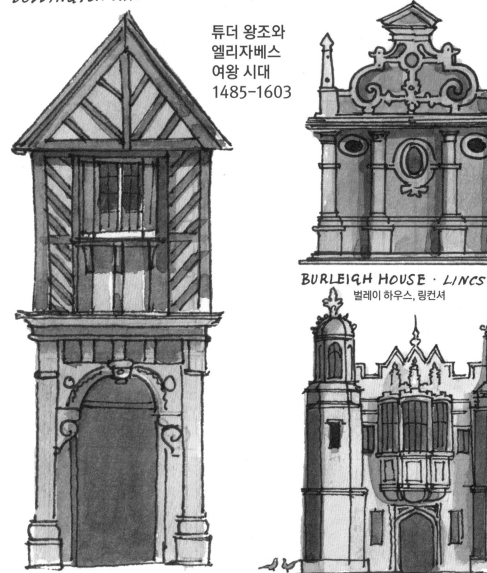

BURLEIGH HOUSE · LINCS
벌레이 하우스, 링컨셔

LORD LEYCESTER HOSPITAL · WARKS
레이체스터 병원, 워릭셔

HENGRAVE HALL · SUFFOLK 헨그레이브 홀, 서ᄑ

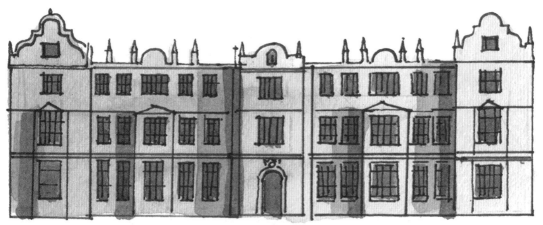

MONTACUTE HOUSE . SOMERSET 몬테큐트 하우스, 서머싯

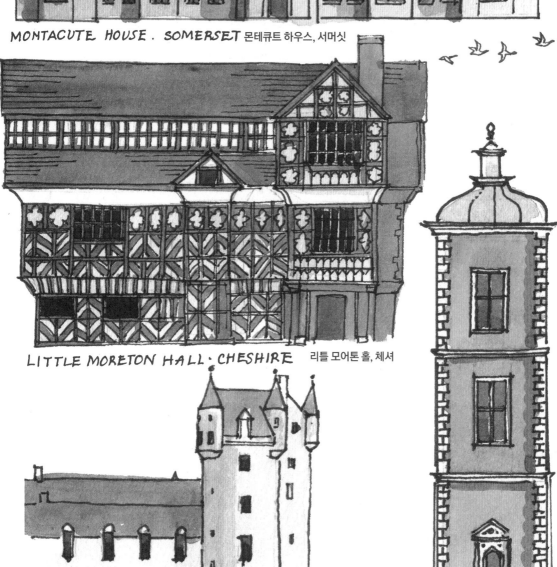

LITTLE MORETON HALL · CHESHIRE 리틀 모어톤 홀, 체셔

CASTLE FRASER . ABERDEENSHIRE
캐슬 프레이저, 애버딘셔

HAMPTON COURT · SURREY
햄프턴 코트, 서리

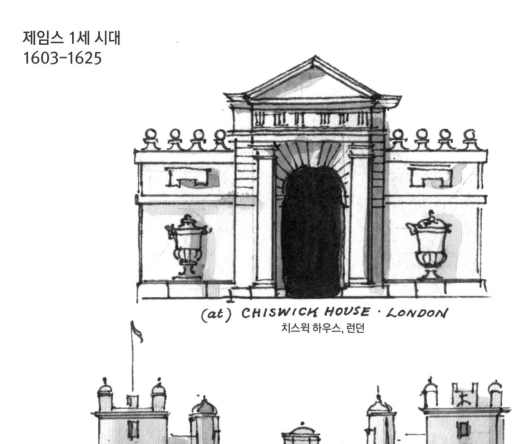

(at) CHISWICK HOUSE · LONDON
치스윅 하우스, 런던

DRUMLANRIG CASTLE · DUMFRIES 드럼란리그성, 덤프리스

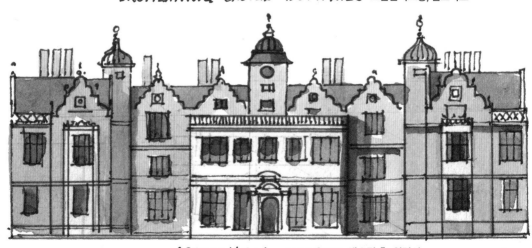

ASTON HALL · WARKS 애스턴홀, 워릭셔

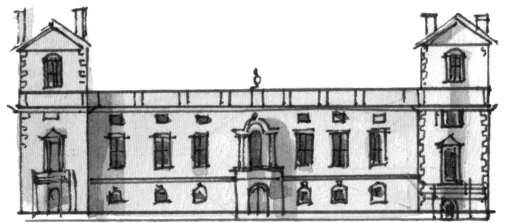

WILTON HOUSE · WILTS
윌턴 하우스, 윌트셔

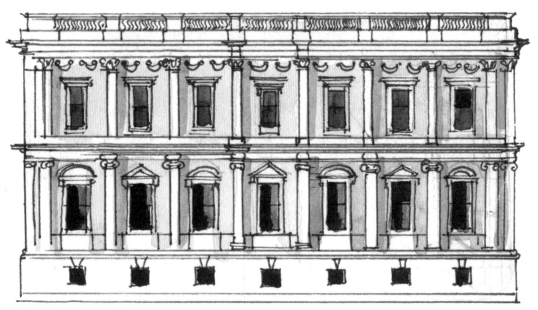

The BANQUETING HOUSE · LONDON
방게팅하우스, 런던

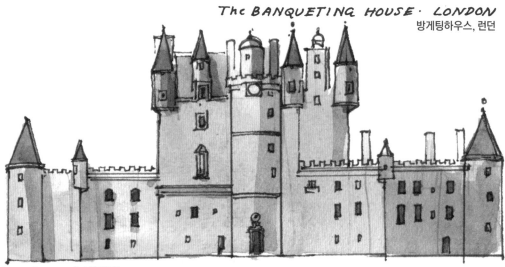

GLAMIS CASTLE · ANGUS 글라미스성, 앵거스

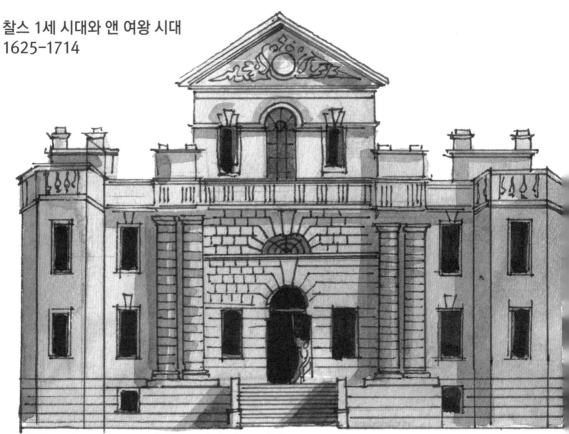

SEATON DELAVAL HALL · NORTHUMBS 시턴 딜라발 홀, 노섬벌랜드

TREDEGAR HOUSE · MONMOUTHSHIRE 트레데가 하우스, 몬머스셔

RAYNHAM HALL · NORFOLK 레인햄 홀, 노퍽

세인트 베넷츠 워프 교회, 런던

ST BENET · PAULS
WHARF · LONDON

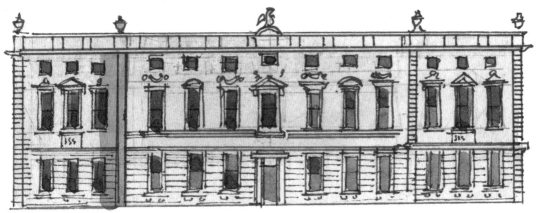

DYRHAM PARK · GLOS 덜햄 공원, 글로스터셔

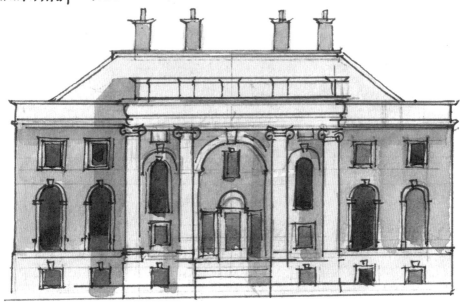

HOUSE of DUN · ANGUS 하우스 오브 둔, 앵거스

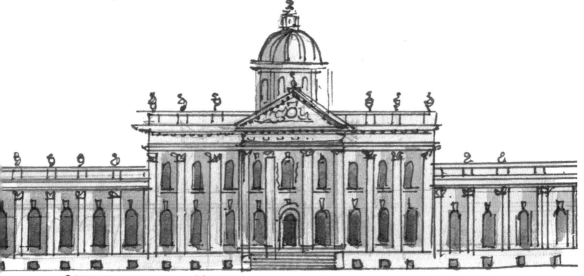

CASTLE HOWARD · YORKS 캐슬 하워드, 요크셔

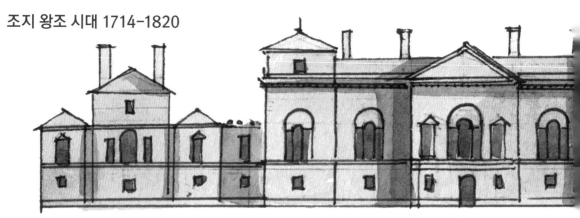

HOLKHAM HALL · NORFOLK 홀컴 홀, 노퍽

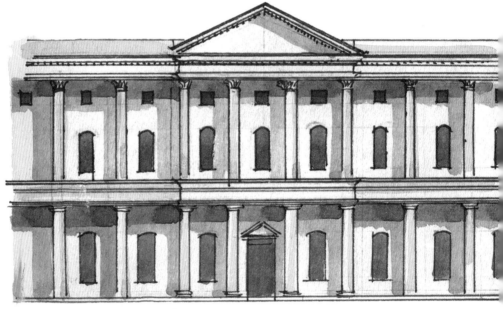

WEST WYCOMBE PARK · BUCKS 웨스트 위컴 공원, 버킹엄셔

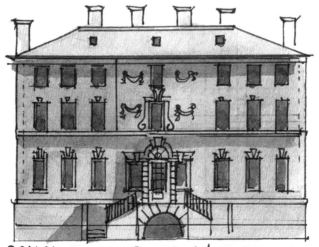

POLLOK HOUSE · GLASGOW 폴록 하우스, 글래스고

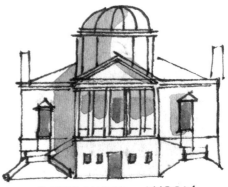

CHISWICK HOUSE · MIDDX
치스윅 하우스, 미들섹스

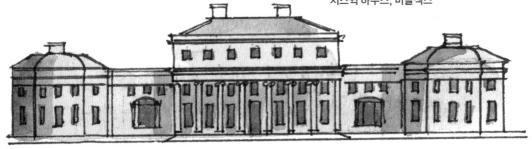

SHUGBOROUGH HALL · STAFFS 셔그버러 홀, 스태퍼드셔

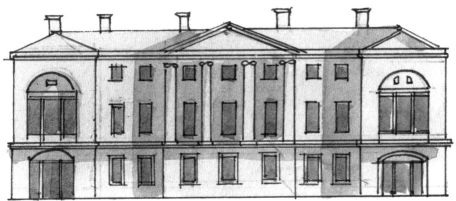

SLEDMERE HOUSE · YORKS 슬레드미어 하우스, 요크셔

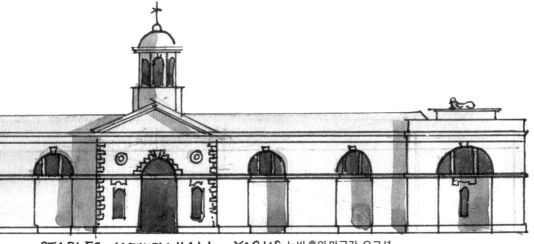

STABLES · NEWBY HALL · YORKS 뉴비 홀의 마굿간, 요크셔

211

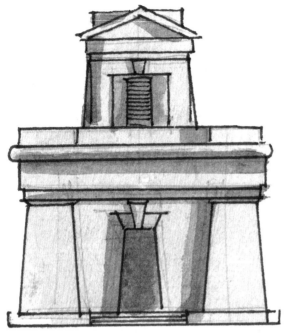

TRENTHAM MAUSOLEUM · STAFFS
트렌담 마우솔레움, 스태퍼드셔

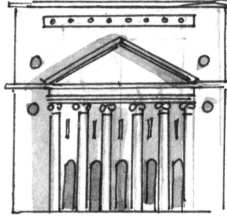

THE HAYMARKET THEATRE
헤이마켓 극장, 런던 LONDON

PITSHANGER MANOR · MIDDX 피츠행거 저택, 미들섹스

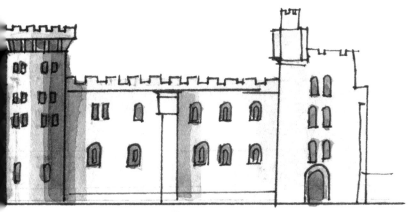

펜린성, 귀네드 PENRHYN CASTLE · GWYNEDD

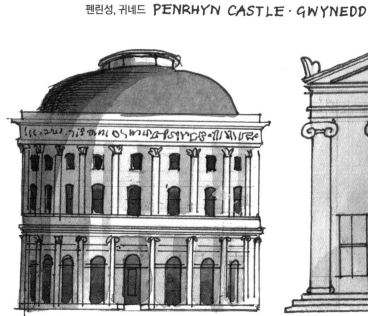

ICKWORTH HOUSE · SUFFOLK
익워스 하우스, 서퍽

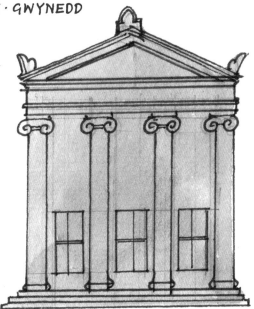

The NATIONAL GALLERY
EDINBURGH 내셔널 갤러리, 에든버러

The GRECIAN HOUSE · COCKERMOUTH · CUMBS 그레시안 하우스, 컴브리아의 코커마우스

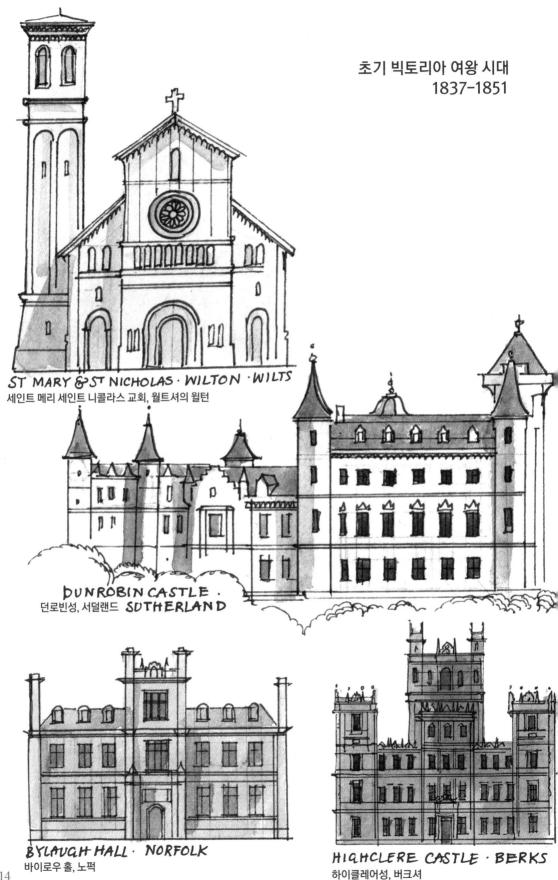

ST MARY & ST NICHOLAS · WILTON · WILTS
세인트 메리 세인트 니콜라스 교회, 월트셔의 월턴

DUNROBIN CASTLE ·
던로빈성, 서덜랜드 SUTHERLAND

BYLAUGH HALL · NORFOLK
바이로우 홀, 노퍽

HIGHCLERE CASTLE · BERKS
하이클레어성, 버크셔

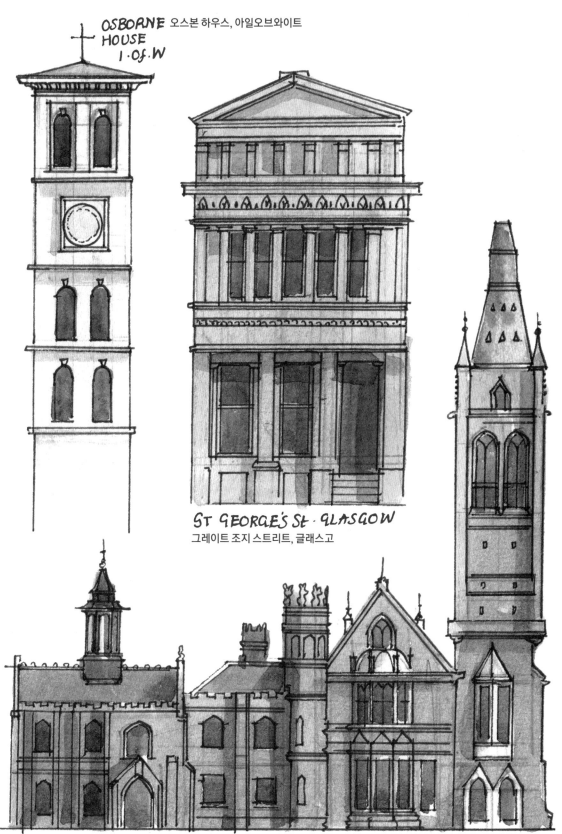

OSBORNE 오스본 하우스, 아일오브와이트
HOUSE
I·OF·W

ST GEORGE'S St · GLASGOW
그레이트 조지 스트리트, 글래스고

SCARISBRICK HALL · LANCS 스카리브릭 홀, 랭커셔

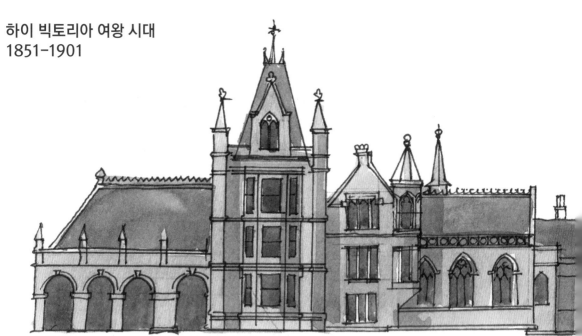

TYNTESFIELD · SOMERSET 틴테스필드, 서머싯

The NICHOLSON Institute
LEEK · STAFFS
니콜슨 인스티튜트, 스태퍼드셔의 리크

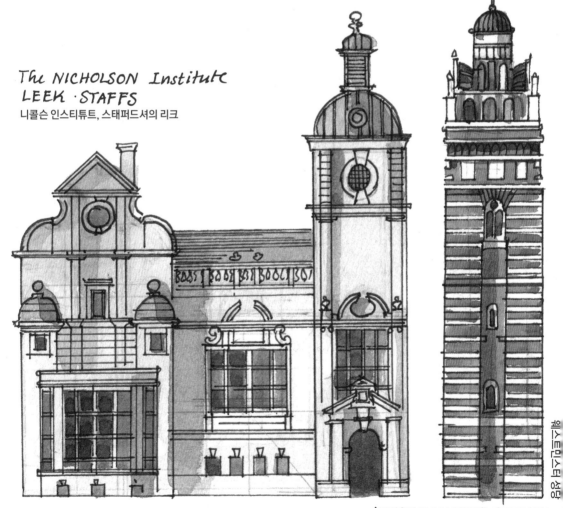

WESTMINSTER CATHEDR

웨스트민스터 성당

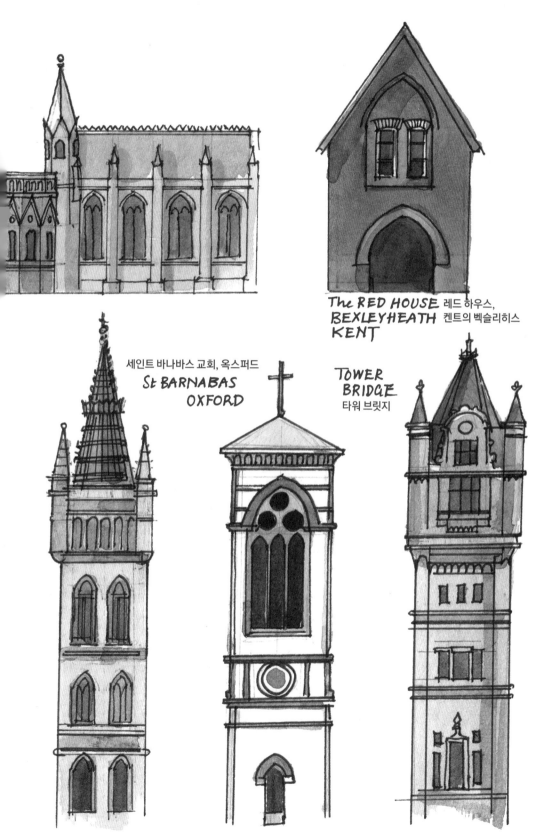

The RED HOUSE 레드 하우스,
BEXLEYHEATH 켄트의 벡슬리히스
KENT

세인트 바나바스 교회, 옥스퍼드
St BARNABAS
OXFORD

TOWER
BRIDGE
타워 브릿지

GLASGOW UNIVERSITY 글래스고 대학교

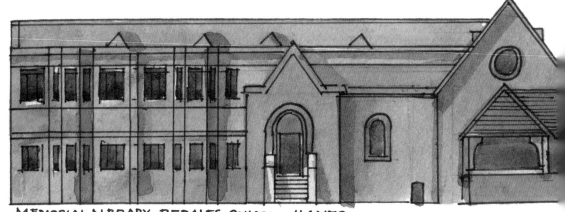

MEMORIAL LIBRARY · BEDALES SCHOOL · HANTS
비데일즈 스쿨의 기념 도서관, 햄프셔

에드워드 시대
1901-1910

CASTLE DROGO · DEVON 캐슬 드로고, 데번

BROAD LEYS · CUMBS 브로드 레이스, 컴브리아

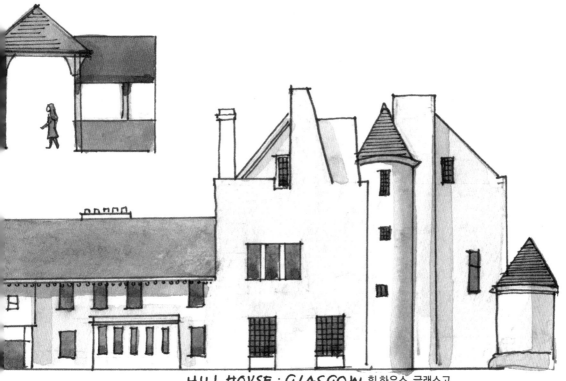

HILL HOUSE · GLASGOW 힐 하우스, 글래스고

The GEM CINEMA · YARMOUTH · NORFOLK
젬 시네마, 노펵의 야머스

LINDISFARNE CASTLE
NORTHUMBS 린디스판성, 노섬벌랜드

STANSTED PARK · W. SUSSEX
스탠스테드 공원, 웨스트 서식스

더 선 하우스, 런던 THE SUN HOUSE · LONDON

THE POST OFFICE TOWER
LONDON 우체국 타워, 런던

**모던 시대
1910-현재**

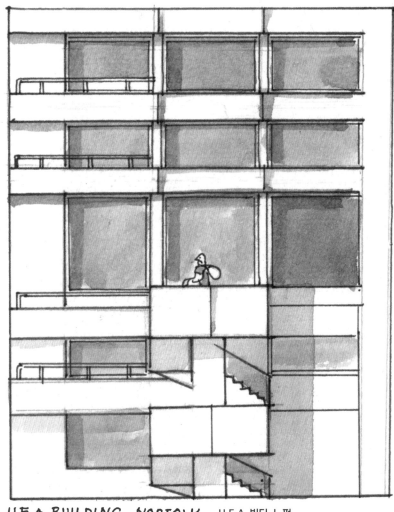

U.E.A. BUILDING · NORFOLK    U.E.A. 빌딩, 노퍽

THE EXPRESS BUILDING · MANCHESTER
익스프레스 빌딩, 맨체스터

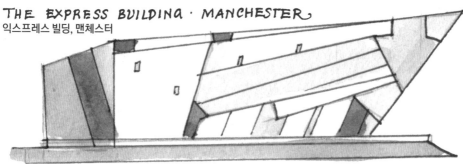

THE DEEP · HULL · YORKS
더 딥, 오크셔의 헐

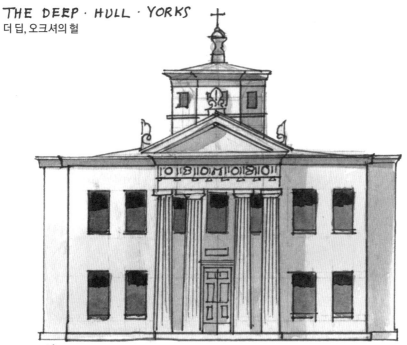

VILLA · REGENT'S PARK 리젠트 파크의 빌라, 런던
LONDON

재료들과 원산지

# STONE
석재

영국 전역에서 돌을 캐낼 수 있다. 하지만 돌이 오랫동안 풍화되어 적당한 색을 띠며 자르고 다듬거나 조각을 새기기에 충분해졌을 때 채석하는 것만이 가치가 있다. 이와 같은 과정을 통과한 석재의 유형에는 월트셔, 서머싯, 글로스터셔의 뛰어난 어란상 석회암oolite limestone 채석장에서 발굴된 바스 스톤Bath Stone과 처음 발견된 언덕에서 이름을 딴 코츠월드 스톤Cotswold Stone이 있다. 두 종류 모두 독특한 꿀색을 가지고 있다. 요크셔의 석탄기의 사암 채석장에서 얻은 요크 스톤York Stone은 매우 얇게 자를 수 있어서 포장을 위해 가장 자주 사용된다.

　과거에는 먼 거리까지 이동하지 않았기 때문에 건축물의 목적에 따라 일반적으로 근방에서 구할 수 있는 돌을 주로 사용했다. 옥스퍼드의 채석장에서 발굴된 헤딩턴 스톤Headington Stone은 이 도시의 초기 빌딩을 짓는 데 사용된 재료이며, 에든버러 뉴 타운(조지 왕조 시대 당시의 뉴 타운)은 가까운 크랙레이스Craigleith에서 가져온 회갈색의 돌로 지어졌다. 하지만 중요한 건축물을 지을 때는 종종 꽤 먼 거리에서 재료를 가져다가 사용하기도 했다. 예를 들면, 스톤헨지는 웰시 블루스톤Welsh Bluestone으로, 윈저 성Windsor Castle과 이튼 칼리지Eton College는 켄트의 히테Hythe로부터 가져온 래그스톤 Ragstone으로 만들어졌으며, 칼라일 대성당은 노르망디에서 가져온 돌을 사용했다.

　유행은 또한 재료 선택에도 영향을 미쳤다. 크리스토퍼 렌 경은 자신이 설계한 교회들을 위해 도싯주에서 가져온 퍼백 스톤이나 포틀랜드 스톤Portland Stone을 사용하기도 했다. 반면 당시 다른 건축가들은 스코틀랜드산 화강암을 많이 사용했다. 지붕에는 오랫동안 인기 있는 재료인 웨일스 슬레이트Welsh Slate를 주로 덮었다.

**RANDOM RUBBLE**
막쌓기

**COURSED RUBBLE**
거친돌 바른층 쌓기

**ASHLAR**
다듬돌 쌓기

**GALLETING**
모르타르 채워 쌓기

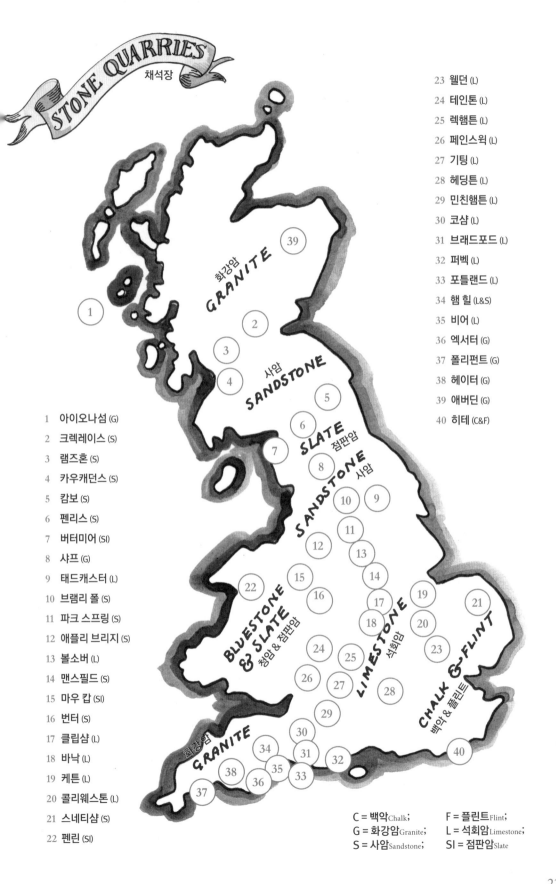

# STONE QUARRIES
## 채석장

1 아이오나섬 (G)
2 크렉레이스 (S)
3 램즈혼 (S)
4 카우캐던스 (S)
5 캄보 (S)
6 펜리스 (S)
7 버터미어 (SI)
8 샤프 (G)
9 태드캐스터 (L)
10 브램리 폴 (S)
11 파크 스프링 (S)
12 애플리 브리지 (S)
13 볼소버 (L)
14 맨스필드 (S)
15 마우 캅 (SI)
16 번터 (S)
17 클립샴 (L)
18 바낙 (L)
19 케튼 (L)
20 콜리웨스톤 (L)
21 스네티샴 (S)
22 펜린 (SI)

23 웰던 (L)
24 테인톤 (L)
25 렉햄튼 (L)
26 페인스윅 (L)
27 기팅 (L)
28 헤딩튼 (L)
29 민친햄튼 (L)
30 코샴 (L)
31 브래드포드 (L)
32 퍼벡 (L)
33 포틀랜드 (L)
34 햄 힐 (L&S)
35 비어 (L)
36 엑서터 (G)
37 폴리펀트 (G)
38 헤이터 (G)
39 애버딘 (G)
40 히테 (C&F)

C = 백악Chalk;    F = 플린트Flint;
G = 화강암Granite;    L = 석회암Limestone;
S = 사암Sandstone;    SI = 점판암Slate

**벽돌**

기원후 5세기에 서로마 제국이 붕괴되면서 고대 로마의 벽돌 만드는 기술은 사라졌다. 벽돌을 사용한 흔적은 노퍽의 버그성Burgh Castle과 같은 로마 성벽에 남아있다. 이 벽돌들의 크기는 길이 18인치, 폭 12인치, 두께 약 1과 1/2인치이다. 이러한 벽돌로 지어진 건축물은 중세 후기에 이르러서야 중요한 건축 방법으로 다시 등장했다.

산업화 이전 시대에는 벽돌을 만드는 것이 로컬화되어 있어서 지역 간의 편차가 꽤 컸다. 예를 들어 노퍽의 홀컴 홀에 사용된 벽돌들은 노란색의 골트층gault 점토로 만든 벽돌인 반면 근방의 호턴 홀Houghton Hall의 별채들에는 완전히 다른 연한 오렌지색의 벽돌이 사용되었다. 마찬가지로, 중부지방의 다소 거칠고, 단단하고, 청적색의 점토로 만든 벽돌은 이 지역의 건축물의 특징이 되었는데, 19세기에 철도로 물자를 대량 운송하는 것이 현실화된 이후 이러한 특정 지역의 벽돌은 다른 곳에서도 볼 수 있게 되었으나, 그것들은 이상하게도 어울리지 않고 어색해 보였다.

벽돌의 규격 역시 다양하다. 튜더 왕조 시대의 벽돌은 18세기의 것보다 작았는데, 벽돌의 규격은 벽돌 세금이 부과되고 나서야 일정하게 규격화되었다. 그 크기는 벽돌을 개수에 따라 과세하는가(1784년 이후) 또는 부피에 따라 과세하는가(1803년 이후)에 따라 변경되었다. 개수에 따라 과세할 때는 벽돌의 크기는 더 커졌고, 부피에 따라 과세할 때는 1톤의 점토로 더 많은 벽돌을 만들기 위해서 작아졌다.

네덜란드에서 고도로 발달한 양식이었던 장식 벽돌 세공은 17세기의 전형적인 양식이었고, 19세기 앤 여왕 부흥 양식을 통해 다시 유행했다.

**DIAPERING** *with burnt headers*
탄벽돌 헤더 마름모꼴 쌓기

**HERRINGBONE**
헤링본무늬 쌓기

**ENGLISH BOND**
영국식 쌓기

**CORBELLED-OUT BRICKWORK**
내쌓기 벽돌 세공

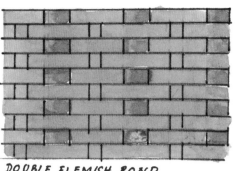

**DOUBLE FLEMISH BOND**
양면 불식 쌓기

**HEADER BOND**
헤더 쌓기

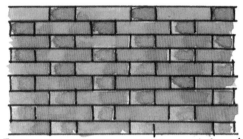

**FLEMISH BOND with burnt headers**
탄벽돌 헤더 불식 쌓기

**FLEMISH BOND**
불식 쌓기

**STRETCHER BOND**
길이 쌓기

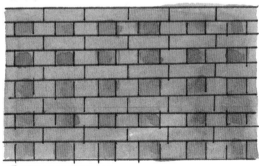

**ENGLISH BOND**
영국식 쌓기

**RAT-TRAP BOND**
래트트랩 쌓기

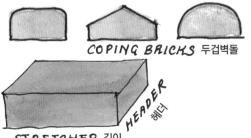

**COPING BRICKS** 두겁벽돌

**STRETCHER** 길이  **HEADER** 헤더

맞춤벽돌 **GAUGED BRICK**

**APRON** 에이프런

227

점토 타일과 테라코타 장식을 사용하는 것은 널리 퍼져있다. 점토는 돌보다 다루기 쉽고 잘 소성하면 지속력도 오래갈 수 있다. 튜더 왕조 시대와 제임스 1세 시대 동안 테라코타는 개별 장식으로도 사용되고, 보다 일반적으로 벽돌 세공 사이를 덮는 벽으로 사용되었다. 하지만, 테라코타 레터링이 펍과 같은 공공 건축물에 사용되면서 앤

여왕 부흥 양식이 등장할 때까지는 고급스러운 장식에는 축소 사용되었다.

수학 타일mathematical tiles은 벽돌인 것처럼 보이도록 만든 타일이다. 이 타일은 무게가 가볍고 얇은 종단면 때문에 목재로 만들어진 건축물 위에 덧대어 새롭게 만드는 데 적합했다. 타일 외장은 미술공예 운동과 함께 버나큘러 건축에서 보다 고상한 건축에까지 적용되었다.

물론 타일은 지붕에 가장 많이 사용되었다. 거기에는 두 종류가 있다. 못으로 고정하는 납작한 고정 기와Peg Tiles와 걸침기와Pantiles이다. 걸침기와는 영국 동부에서는 기본적인 고정 기와로 빠르게 대체됐다. 고급 건축물에는 유광 검정 기와가 주로 사용되었다.

로마식 기와로 알려진 더 얇은 기와는 창고나 공장과 같은 건축물에 자주 사용된다.

ASSORTED TERRACOTTA PANELS

여러 종류의 테라코타 패널들

## PAN TILE
걸침기와

## ROMAN TILE
로마식 기와

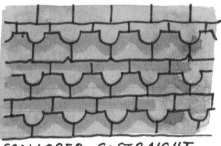

## SCALLOPED & STRAIGHT TILE HANGING
가리비와 직선 모양 타일 시공

## PEG TILE
고정 기와

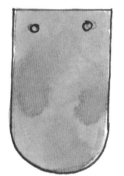

## ROUND-HEADED PEG TILE
상단 둥근형 고정 기와

## SCALLOPED TILE HANGING
가리비 모양 타일 시공

## MATHEMATICAL STRETCHER
수학 타일 긴 부분

## MATHEMATICAL TILES
수학 타일 짧은 부분

수학 타일
## MATHEMATICAL HEADER

# 목재 TIMBER

영국 대부분의 지역은 목재가 잘 공급되며, 사람이 지내기 힘든 지역을 제외하고는 건축에 있어 목재의 역할은 아주 중요하다. 하지만 중부지방과 잉글랜드 국경지대인 웨일스 변경령의 리틀 모어턴 홀Little Moreton Hall과 같이 대형 목재 프레임을 사용하는 저택을 제외하고는, 목재가 전적으로 단독 건축 자재로 사용되는 경우는 거의 없었다.

지붕의 구조를 만들 때 목재는 가장 중요한 재료이다. 이후의 건축물에서는 목재를 사용하면서도 보이지 않게 다뤘지만, 더 초기 작품은 목재가 보이도록 만들어졌다. 교회와 성당이나 지붕이 개방된 홀, 13세기에 옥스퍼드셔 그레이트 콕스웰Great Coxwell의 것과 같은 헛간은 모두 강력한 목재 트러스나 지붕 재목을 떠받치는 정교하게 조각된 수평 외팔들보의 모습을 드러내고 있다.

이러한 양식은 미술공예운동과 함께 부흥되었고, 가장 대표적인 예로 비데일즈 스쿨의 어니스트 깁슨 기념 도서관에서 네이브와 통로를 이루는 거대한 한 쌍의 크럭cruck(중세 목조 건축물의 뼈대에 사용되었던 한 쌍의 휜 각재 — 역자주)을 볼 수 있다.

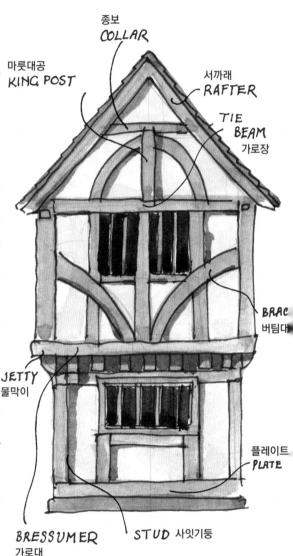

종보 COLLAR

마룻대공 KING POST

서까래 RAFTER

TIE BEAM 가로장

BRAC 버팀대

JETTY 물막이

PLATE 플레이트

BRESSUMER 가로대

STUD 사잇기둥

QUATREFOIL PANEL 4엽 패널

PANELS 패널들

## 찾아보기-장소

이탤릭체 쪽 번호는 그림으로 다뤄졌음을 의미한다.

찾아보기-용어

236

## 감사의 글

이 책은 분명히 완벽한 즐거움과 재미가 있다. 수백 채의 건축물을 그리며 글을 쓰는 데 오랜 시간이 걸린 것에 변명의 여지가 없다. 이 책을 위해 힘쓴 나의 에이전트 케롤라인 다우니와 블룸즈베리의 편집자 리처드 앳킨슨에게 감사를 전한다. 내가 쓴 글과 휘갈겨 쓴 캡션에 골치가 아팠을 텐데 이를 끝까지 헤쳐가 준 친절하고 사랑스러운 나탈리 벨로스에게 감사를 전한다. 또한 이 책에서 부정확한 내용을 삭제하고 오류가 있는 부분을 빠짐없이 지적해 준 옥타비아 폴록에게도 감사를 전한다.

이 책의 모든 것을 논의하고 연구하고 수정해 준 나의 친구이자 선생이며 진정 박학다식한 알라스테어 랭글랜즈에게 두말할 나위 없이 감사하다. 또한 1978년 내가 초안을 만들었을 때 도와주었던 익명의 조력자에게도 감사하다. 그들의 이름을 모른 채 이렇게만 언급해야 한다는 나의 무지한 실수가 안타까울 뿐이다.

제레미 머슨이 잡지《Country Life》에 'Architectural Cribs' 시리즈를 의뢰하지 않았다면, 완벽한 그의 아이디어와 이 책에 대한 영감, 그리고 실제로 그 잡지의 편집자인 마크 헤지스가 그렇게 열정적이지 않고 나를 응원해 주지 않았다면, 이 책은 만들어지지 않았을 것이다.

엠마 브리지워터 회사에 있는 나의 친애하는 조수인 윌리엄 위터커는 나의 정신없는 작업을 정돈하고 정리하고 깔끔하게 다듬어주어 진심으로 감사하다. 디자이너인 피터 도슨은 그의 놀라운 기량으로 다양한 요소들을 한데 모아 주었다.

하지만 다른 일로 인한 집중을 방해하는 것들을 참아내며 날카로운 시선과 통렬한 비판적인 접근으로 함께해 준 나의 아내 엠마 브리지워터가 없었다면 이 책은 결코 존재하지 않았을 것이다.